D1545429

L'Esquisse d'une mémoire

L'Esquisse d'une mémoire
Marcelle Ferron

propos recueillis par Michel Brûlé

Les Intouchables

LES ÉDITIONS DES INTOUCHABLES
4649, rue Garnier
Montréal, Québec
H2J 3S6
Téléphone : (514) 529-7780
Télécopieur : (514) 529-0601

DISTRIBUTION : DIFFUSION DIMEDIA
539, boulevard Lebeau
Ville Saint-Laurent, Québec
H4N 1S2
Téléphone : (514) 336-3941
Télécopieur : (514) 331-3916

Impression : Imprimerie Quebecor L'Éclaireur
Infographie : Josée Bourdon et Hernan Viscasillas
Photographie de la couverture : Benoit Aquin
Illustration de la couverture : Tête folle, Marcelle Ferron, 1964
Dépôt légal : 1996
Bibliothèque nationale du Québec
Bibliothèque nationale du Canada

ISBN 2-921775-22-0

Avant-propos

J'ai rencontré M^me Marcelle Ferron pour la première fois au mois de juin 1995. Je lui avais demandé d'illustrer la couverture du collectif souverainiste *Je me souverain*, ce qu'elle avait gentiment accepté. À ce moment, je me suis rendu compte qu'elle était une formidable conteuse et je me suis dit qu'il serait extraordinaire de faire sa biographie. En tant qu'éditeur, aurais-je pu confier la rédaction de cet ouvrage à quelqu'un d'autre? La question ne s'est jamais posée, je voulais l'écrire moi-même parce que j'admire énormément cette femme.

À l'instar de l'acteur, le biographe doit se glisser dans la peau du personnage qu'il incarne. Le travail de composition fut des plus aisés, car M^me Ferron et moi partageons souvent les mêmes opinions. Nous nous ressemblons d'ailleurs sur plusieurs points, nous sommes deux personnalités entières, ardentes et j'espère savoir demeurer aussi intègre qu'elle toute ma vie.

J'ai écrit ce livre à partir d'entrevues en tentant de coucher sur le papier ses mots, son rythme, bien que, malgré l'excellente mémoire de M^me Ferron, il m'ait fallu consulter un certain nombre de sources afin d'obtenir des précisions sur quelques événements.

Je tiens à remercier Pierre Blanchette, Suzelle Levasseur, Jean-Pierre Duquette, les photographes Daniel Roussel et Yvan Boulerice, le personnel du Musée d'art contemporain, la Société canadienne du microfilm, le personnel de la Bibliothèque nationale du Québec, *La Presse*, *Le Devoir*, *Le Soleil*, Monique Crouillère, Paquerette Villeneuve, Simon Blais, Madeleine Lacerte, Jeanne Renaud, Gérard Pelletier, Bernard Méoule, Jacqueline Carreau, Pierre Gauvreau, Gaston Miron, Ann Velek de l'ambassade de Suède, Jocelyne Ouellette et plus particulièrement André-G. Bourassa et Gilles Lapointe, dont les textes m'ont aidé à faire la lumière sur la période entourant le *Refus global*. Un merci tout spécial à feu Jean Éthier-Blais et à Suzanne Joubert, qui avaient tous deux entrepris une biographie de Mme Ferron sans pouvoir mener à terme leur projet; leurs cassettes d'entrevues m'ont inspiré certains passages de ce livre. Malgré toutes mes recherches, il a été impossible de vérifier toutes les dates des événements. Dans le doute, je me suis abstenu d'en indiquer une. En conséquence, ce livre ne suit pas un ordre chronologique strict et certaines parties sont classées par thèmes. *L'Esquisse d'une mémoire* n'est pas un livre savant ni un livre de référence, il raconte la vie d'une femme comme dans un roman.

En terminant, je souhaite que ce livre sache donner à Mme Marcelle Ferron tout le crédit et toute la reconnaissance qui lui reviennent de plein droit.

MICHEL BRÛLÉ
écrivain et éditeur

Louiseville

Ma mère

J'ai vu ma mère pour la dernière fois alors que nous étions toutes les deux sur une civière. Elle entrait au sanatorium et, moi, j'en sortais. Quelque temps plus tard, elle mourait. Elle avait trente-trois ans, j'en avais sept.

À trois ans, une grande personne m'a malencontreusement laissée tomber par terre. Si mes parents en avaient été informés, ils auraient tout fait pour me faire soigner, puisqu'ils savaient pertinemment que la moindre faiblesse physique ouvrait toute grande la porte à cette implacable Faucheuse qu'était la tuberculose. Cette maladie n'épargnait personne, elle frappait aussi bien les riches que les pauvres. Cette insidieuse épidémie avait affecté les poumons de tous les membres de ma famille, mais plus grave étaient le cas de ma mère et le mien. La tuberculose osseuse avait attaqué l'os fêlé de ma jambe gauche, ce qui devait me rendre infirme pour le restant de mes jours. Ma mère, de son nom de jeune fille Adrienne Caron, allait en mourir.

Le jour des funérailles, il y avait un brouhaha indescriptible dans la maison. À cause de ma maladie, je n'avais pas eu la permission d'assister à l'enterrement.

Je ne comprenais pas ce qui se passait. La mort ne voulait encore rien dire pour moi. Être laissée seule à la maison avec la gouvernante m'affligeait davantage que la perte de ma mère, j'étais trop jeune pour la ressentir vraiment.

J'ai eu l'idée de monter au grenier où ma mère allait souvent. Je savais que j'enfreignais le règlement de la maison et que cela susciterait la colère de mon père, mais c'était plus fort que moi. Là-haut, une valise renfermait des merveilles, personne ne pouvait aller à cet endroit-là mais, moi, j'avais le droit de tout faire. Parce que j'avais été à l'hôpital, mon père me choyait. Néanmoins, je me suis sentie longtemps coupable d'avoir pénétré dans cette chasse gardée, et ce sentiment de culpabilité m'a habitée durant des années. À l'école, quand quelqu'un avait fait un mauvais coup et qu'une bonne sœur nous demandait qui en était responsable, je me levais systématiquement même si je n'étais pas coupable.

Mon père adorait ma mère et la couvrait continuellement de présents magnifiques. Tous ces fichus et ces écharpes faits de si beaux tissus, je pouvais les voir et les toucher. Tout à coup, un souvenir me revint à l'esprit. Je revoyais ma mère en haut de l'escalier. Tout de noir vêtue, elle se préparait à aller au bal avec mon père. Je me suis alors rendu compte qu'elle était merveilleusement belle.

Sous les soieries mirifiques se trouvait quelque chose qui m'attirait encore plus. Tel un arc-en-ciel, des tubes de peinture de couleurs différentes se déployaient dans cette boîte à surprises. J'avais vu ma mère peindre et ses gestes m'avaient fascinée autant que les couleurs. Elle était plutôt un peintre du dimanche. Pourtant, elle peignait de façon admirable : elle faisait des paysages, tout près de Saint-Alexis-des-Monts et de la rivière du Loup. À cet âge, je ne connaissais pas la peinture, mais déjà je voulais devenir un vrai peintre. Les tubes

n'étaient pas encore tout à fait secs et cette boîte de peinture, je l'ai traînée pendant des années. Grâce à cette découverte, j'entendais laisser mes traces… À la mémoire de ma mère.

La famille

Je suis née le 29 janvier 1924. Me précédaient Jacques, né en 1921, et Madeleine, née en 1922. Me suivaient Paul et Thérèse, qui, elle, était beaucoup plus jeune.

Il y avait pour ainsi dire deux groupes dans la famille : Paul et Madeleine d'un côté, Jacques et moi de l'autre. À cause de la différence d'âge, Thérèse faisait bande à part, ce qui fut le cas toute sa vie. Elle a vécu de nombreuses années aux États-Unis et est morte jeune, bien qu'elle ait connu son heure de gloire en publiant un article, qui eut beaucoup d'impact, sur les juifs d'Outremont avec lesquels elle avait d'excellentes relations. Paul est devenu médecin et Madeleine, romancière. Quant à Jacques, c'était un géant. Médecin émérite, il est sans doute le plus grand écrivain du Québec et fut aussi un des plus importants leaders indépendantistes des années soixante. Mais avant tout, pour moi, Jacques était un modèle et un complice. Nous avons toujours été des amis.

À l'adolescence, j'ai eu un professeur particulier, la tante de Claude Jutra, le cinéaste. Puis je suis allée chez les Dames de Sainte-Anne à Lachine et, plus tard, chez les Dames de la Congrégation. De leur côté, Jacques et Paul étudiaient au collège Jean-de-Brébeuf à Montréal.

Madeleine et moi étions pensionnaires et, dès le début, j'ai vu cela comme une possibilité de découvrir le monde. Je n'avais pas encore commencé à peindre et, au couvent, on nous initiait à la peinture. On nous faisait réaliser des agrandissements de tableaux, copiés au millimètre près, ce qui n'avait rien de bien excitant. Cependant, de ma première visite d'un atelier, il me reste un souvenir : l'odeur de la térébenthine. J'étais comme un cheval de course qui voit la piste.

J'ai aussi appris le piano mais, sans talent pour la musique, on ne devient pas musicienne. Depuis ma plus tendre enfance, mes repères étaient tous d'ordre visuel. À cause de ma «patte», — c'est comme ça que j'appelle ma jambe gauche —, j'ai passé beaucoup de temps, de trois à seize ans, à faire de la chaise longue. Je regardais les gens de Louiseville passer et je connaissais leur histoire. Je décodais tout par l'observation.

À seize ans, alors que j'étais de nouveau clouée sur un lit d'hôpital, mon amour pour la peinture s'est cristallisé. Mon frère Jacques me rendait visite et m'apportait des reproductions de peintures du musée du Louvre. Ces images ont, en quelque sorte, servi d'élément déclencheur à ma carrière de peintre.

Jacques m'avait initiée à la lecture. À quatorze ans, il connaissait déjà Balzac et Zola, et me les fit découvrir. Grâce à lui, je lisais de tout. *La Femme pauvre* de Léon Bloy me bouleversait. J'ai dévoré Balzac et aussi Antoine de Saint-Exupéry. La lecture était une grande fenêtre ouverte sur le monde, que la maladie m'empêchait de saisir à bras-le-corps.

Jacques et moi aimions depuis toujours faire les cent coups. Il faisait exprès, quand il venait me voir au pensionnat, de m'apporter des livres interdits. C'est à travers Jacques, si l'on peut dire, que j'ai été mise en contact avec la musique, la peinture et la littérature. Je lui dois beaucoup.

Mon père

Alphonse Ferron, mon père, notaire de son état, était organisateur libéral sur la scène autant fédérale que provinciale du comté de Berthier-Maskinongé. C'était un «rouge» comme on disait à l'époque.

De nos jours, on dépeint souvent le Québec de la première moitié du XX^e siècle comme une province écrasée qui vivait en vase clos. Cette vision fausse est sans doute véhiculée par une propagande fédéraliste qui cherche à cultiver le complexe d'infériorité et le sentiment de colonisés des Québécois. À vrai dire, il y a toujours eu au Québec des forces vives contestataires. Certes, la plupart des gens n'étaient pas très instruits, mais cela ne faisait pas d'eux des imbéciles pour autant. L'instruction n'est pas nécessairement gage d'intelligence ; des imbéciles instruits, aujourd'hui, on en rencontre à la tonne.

À cette époque non plus, il n'y avait pas que des contestataires, il y avait aussi des conservateurs. La société était loin d'être monolithique, comme on essaie de nous le faire croire, tous les courants coexistaient, comme maintenant.

Bien qu'il ait appartenu à la bourgeoisie, mon père avait des idées de gauche. Il était en quelque sorte un

idéaliste qui croyait à l'égalité des sexes et des hommes. Ses principes égalitaires transparaissaient dans son comportement. Il n'avait rien de la figure paternelle autoritaire, stéréotype de l'époque. À table, tout le monde, tant les filles que les garçons, avait droit de parole. Il se réjouissait de nous voir discuter. Quand on s'interrompait trop, il nous relançait ou il tempérait quand on s'emportait. Nos joutes rhétoriques l'amusaient beaucoup. Par-dessus tout, il était fier de nous.

Je n'ai jamais senti mon père freiner mes élans parce que j'étais une fille. Il aurait très bien pu le faire — c'était dans l'air —, d'autant que j'étais infirme. Au contraire, il me poussait et m'invitait à me dépasser. Il adorait les chevaux. À un moment donné, il en avait quarante. Il m'avait offert un «demi»-cheval. Je pouvais monter comme tout le monde, j'avais seulement besoin d'un étrier plus long que l'autre. En hiver, je faisais du ski. Je vivais comme si je n'avais pas de handicap et personne, dans mon entourage, ne m'a jamais fait sentir que j'en avais un.

Un beau jour, alors que nous nous promenions à cheval, mon père et moi, il voulut me donner une leçon. Il montait un magnifique cheval et, moi, je le suivais sur mon petit cheval. Inopinément, mon père partit au galop. Comme de raison, je voulus le rattraper, mais l'écart entre nous s'élargissait. J'étais frustrée, mais je continuais du haut de mon petit cheval à essayer de le suivre. Tout à coup, il décida de me couper la route. Mon cheval dut s'immobiliser promptement et je tombai dans le temps de le dire. J'étais fâchée, mais je suis tout de suite remontée sur mon cheval pour dire à mon père ma façon de penser.

— Papa. Ne me fais plus jamais ça !

— C'est ce que je voulais t'entendre dire.

La mort de ma mère l'a considérablement boule-versé. L'amour qu'il ne pouvait plus lui donner, il nous

l'a donné à nous, ses enfants. Il tenait à nous plus que tout au monde et, comme nous étions tous plus ou moins affectés par la tuberculose, il eut l'idée de construire une maison en pleine campagne, à Saint-Alexis-des-Monts, pour que nous nous refassions une santé. Il se procura la vache la plus saine de Louiseville, s'assurant ainsi de la qualité du lait. Mon père gagna son pari. Sa maison, l'immense terrain et la nature nous firent du bien à tous. Les quatre mois par année que je passais dans cet endroit paradisiaque sont inscrits dans ma mémoire parmi les plus beaux moments de ma vie. Encore aujourd'hui, il ne se passe pas un été sans que je me remémore ces souvenirs.

Mon père, conscient qu'il nous faisait vivre dans un environnement surprotégé, se mit dans la tête, un jour, de me montrer l'autre facette du monde. Il m'emmena donc dans un village uniquement peuplé d'exclus, des métis dégénérés à cause de trop nombreux mariages consanguins. Leur déliquescence atteignait un tel paroxysme que cette race n'existe plus aujourd'hui. Ce jour-là, j'ai vu des choses qui me donnèrent froid dans le dos. Je me souviens particulièrement de cet enfant qui avait une tête d'eau.

De retour à la maison, j'étais bien silencieuse. Tout ce que j'avais vu m'avait remuée. Mon père me donna alors une petite tape affectueuse sur l'épaule. « Tu vois, mon enfant, ça aussi, ça existe. » À partir de ce moment-là, je n'ai jamais pu voir le monde de la même manière. Je me suis juré que je ne resterais jamais insensible à la misère d'autrui.

Chaque année, le quêteux, dont la tournée durait environ huit mois, venait frapper à notre porte. Mon père l'accueillait toujours à bras ouverts. Il sortait de l'armoire une cruche de Saint-Georges et allait boire du vin dans la cuisine avec lui. Une fois, après le départ du quêteux, j'ai demandé à mon père pourquoi il discutait avec un homme comme ça.

«Dans la vie, mon enfant, on a toujours à apprendre d'autrui… De toute façon, le quêteux, c'est un journal vivant. Grâce à lui, je sais tout des gens du comté.» Mon père en savait déjà beaucoup. En sa qualité de notaire, il connaissait la vie privée de tout le monde. Il était au fait des meilleurs coups des gens, mais aussi et surtout de leurs pires travers. C'est peut-être pour ça qu'il n'avait pas peur d'être jugé en allant peu à l'église. Chez les Ferron, on n'était pas très pratiquants. Cela ne nous empêchait pas d'avoir de bonnes relations avec les curés. Ceux-ci étaient loin d'être les tyrans qu'on nous décrit aujourd'hui.

Mon père était une sorte de Montaigne : il respectait les conventions sociales de son époque, mais restait sur son quant-à-soi. Au fond, il était anticonformiste. Il affirmait que l'homme le plus intelligent du village était le cordonnier. Et puis, il avait un ami homosexuel, un avocat du nom de Vanasse. À ce moment-là, l'homosexualité n'était pas quelque chose de facile à porter. Le pauvre homme était jugé sévèrement par la majorité des gens de Louiseville et il ne pouvait véritablement être lui-même que lorsqu'il se rendait à Montréal.

Notre place à l'église était située dans la grande allée, sous la chaire. Les premières rangées, endroit prestigieux réservé aux notables, avaient aussi de bien mauvais côtés. Quand nous arrivions en retard, il fallait déranger beaucoup de monde. Je trouvais cela d'autant plus pénible à cause de ma «patte». J'avais l'impression que les gens ne regardaient que moi et qu'ils prenaient un malin plaisir à me voir boiter jusqu'à ma place. Cela m'humiliait; c'est pourquoi je ne voulais jamais aller à l'église. Je savais que mon père n'était pas très croyant et je lui avais demandé pourquoi nous continuions à aller à la messe. Il m'avait répondu sans grande conviction. «Dieu existe? Peut-être bien que oui, peut-être que non. Il faut prendre le pari de Pascal. Parions qu'il existe. Peut-être bien.»

La justice sociale était la religion de mon père. Un jour, le curé de la paroisse avait pris position, dans son sermon, contre les grévistes de la Dominion Textiles. Cette grève mémorable était pleinement justifiée, car les gens travaillaient comme des esclaves à des salaires de misère. Mon père avait fréquenté le séminaire en même temps que le curé, il le connaissait donc très bien. Au sortir de l'église, il l'avait apostrophé et vertement engueulé. «Occupe-toi de parler de ce que tu connais : le bon Dieu. Le reste, tu n'y connais rien. Et ce n'est pas de tes affaires non plus!» Je me souviens d'avoir vu plus tard le curé et mon père marcher en discutant ferme.

Il n'y avait pas qu'à la Dominion Textiles que les ouvriers faisaient la grève, ceux de l'usine de Béland s'y étaient mis aussi. Mon père, qui connaissait bien ce dernier, était allé le voir pour le raisonner. «Écoute, Béland, qu'est-ce que tu veux? Tu as déjà deux yachts. Tu en veux un troisième? Mais après ça, arrête d'exploiter les ouvriers.» C'était peine perdue. Béland était un homme de principes qui avait pour principal objectif d'exploiter les gens. Mon père, socialiste avant la lettre, n'était pas seulement altruiste, il avait du bon sens et était convaincu que l'exploitation humaine conduit inéluctablement au chaos social.

Conscient de la puissance des forces réactionnaires, mon père était persuadé tout de même que le progrès social aboutirait lentement, mais sûrement. Il ne passait pas son temps qu'à parler, il agissait. Après le krach de 1929, les années trente furent très difficiles et les gens étaient sur le bord de la famine. Un jour, il nous demanda, à Madeleine et à moi, d'aller porter du lait aux enfants de Saint-Alexis. Il nous fallut faire quarante kilomètres aller-retour en plein hiver. Ma sœur et moi ragions parce que notre père avait attelé à la voiture le cheval le plus lent. À notre retour, il nous expliqua que ce vieux cheval était le plus sûr dans la neige épaisse. Il

avait raison : nous avions parcouru une bonne partie du chemin sans suivre de piste et le cheval ne s'était jamais arrêté.

Mon père a très certainement eu une influence sur les idées politiques de tous ses enfants. Ses idées sociales ont structuré ma pensée et ont fait de moi une femme de gauche, mais c'est mon frère que le «socialisme» paternel a le plus inspiré.

À l'instar de papa, Jacques avait un ami homosexuel. Ce dernier, John Grube, était le fils du fondateur de la Co-operative Commonwealth Federation, le premier parti socialiste canadien. Mon frère entretint avec ce Torontois, dont le français était impeccable et qui faisait preuve d'une très grande ouverture d'esprit envers le Québec, ce qui est plutôt rare pour un Ontarien, une relation épistolaire qui dura plusieurs années.

C'est dans son dévouement envers les démunis que Jacques rejoignait le plus mon père. Quand mon frère était médecin en Gaspésie, il pouvait parcourir des kilomètres en voiture pour accoucher une femme pauvre, ce qu'il faisait pour quelques dollars seulement et souvent pour rien.

Mon père ne m'a jamais dit qu'il était pour l'indépendance du Québec, mais il se comportait comme un indépendantiste avant l'heure. Dans la famille, nous adorions les chevaux. Pendant ses meilleures années, mon père en possédait une quarantaine. Il était particulièrement fier des purs-sangs de son écurie. De nos jours et depuis longtemps, des francophones, d'ici ou de France, donnent des noms anglais à leurs animaux domestiques ou à leur bateau. Mon père avait affublé tous ses chevaux de noms anglais : Elisabeth, King George, Nelson, Victoria, etc. «J'ai toute l'Angleterre dans mon écurie», se vantait-il en riant. Moquerie, dérision, petite vengeance aux dépens des Anglais, qui, à l'époque, contrôlaient presque tout le commerce. Bien qu'il ne m'ait jamais déclaré être

indépendantiste, mon père, par son exemple, m'a amenée à l'être.

Mon père a connu une fin tragique. En plus du notariat, il avait investi dans l'immobilier. À mesure que ses actifs croissaient, les risques augmentaient. Il avait placé d'énormes sommes d'argent dans un projet au lac Saint-Jean. Les banques ne l'appuyaient plus. Il finit par tout perdre. Libre-penseur, il décida de se suicider.

Le Dr Samson

Aux premiers signes de tuberculose, mon père a consulté le plus grand spécialiste de Québec : le Dr Samson. J'avais trois ans et demi et j'ai passé plusieurs semaines au sanatorium. Le Dr Samson a dit à mon père qu'il fallait m'opérer. Il remplacerait les parties d'os de ma jambe que la tuberculose avait infectées par des parties saines qu'il prélèverait de mon fémur. Il m'accordait cinq pour cent de chances de survie. Mon père n'a pas hésité une seconde et a remis mon destin entre les mains du médecin.

Le Dr Samson n'avait pas une très bonne réputation auprès de ses collègues qui le tenaient pour un sorcier, un «ramancheur». En réalité, cet homme était tellement en avance sur son temps qu'on l'invitait chaque année dans une grande université états-unienne afin qu'il y enseigne ses méthodes. Qui plus est, il faisait payer très, très cher ses soins aux riches alors qu'il soignait les pauvres gratuitement.

Comme de raison, mon père avait dû payer le gros prix pour me faire soigner, mais en contrepartie le bon médecin avait accepté de soigner pour rien une petite fille pauvre de Louiseville. C'est ainsi que je me suis retrouvée à l'hôpital de l'Enfant-Jésus. Mon opération

fut un succès, vu le peu de moyens de la médecine de l'époque ; je n'étais pas morte — l'autre petite fille de Louiseville avait été sauvée elle aussi —, mais je garderais toute ma vie une jambe raide.

Pendant ma convalescence, le plus dur était de voir les autres mourir. À quatre ans, j'étais bien jeune pour être si consciente de la mort. Il suffisait que quelqu'un vienne me donner un biscuit pour qu'il disparaisse le lendemain. Je me souviens tout particulièrement d'un vieillard qui venait me lire des histoires le soir. Puis, sans avertissement, ses visites cessèrent. Inquiète, je demandai à une garde-malade où il était passé. « Il est mort. » Cette fréquentation de la mort a laissé en moi des traces indélébiles, cela m'a marquée à jamais.

À seize ans, j'ai subi une nouvelle opération pour donner un peu de flexion à ma « patte ». Entre-temps, le Dr Samson avait déménagé ses pénates à l'hôpital Cartierville de Montréal. Mon médecin étouffait à Québec et, dans son nouveau milieu, il pouvait s'exprimer librement et pratiquer ses méthodes avant-gardistes. Grâce à lui, j'étais vivante et je pouvais dorénavant plier un peu la jambe. Néanmoins, je demeurerais infirme et boiterais pour le restant de mes jours.

Oncle Émile

Émile Ferron était avocat, sans jamais toutefois avoir pratiqué. Il avait une âme d'artiste et, comme mon père, il aimait la politique. Il s'exprimait très bien et possédait des talents d'orateur certains. Les gros cultivateurs et les notables, enfin tous les « rouges » de l'époque, l'estimaient. Émile s'intéressait aussi aux petites gens et il avait fait en sorte que tous les pauvres des environs reçoivent du lait Carnation. Ce geste avait fait de lui une figure très populaire. Insouciant, il n'avait jamais pensé tirer parti de sa bonne réputation. Il n'était pas beau, mais il plaisait aux femmes. Mon père eut un jour l'idée de faire de lui le prochain député libéral fédéral. Grâce à sa popularité, Émile se fit élire haut la main.

J'aimais beaucoup mon oncle. Nous allions souvent pêcher ensemble. Pendant que je ramais, il me récitait des tonnes de poèmes ou me lisait des extraits de roman. D'ailleurs, il faisait la lecture au premier ministre MacKenzie King, spécialement féru de littérature française.

Au bout de deux mandats, la popularité politique de mon oncle n'avait pas fléchi, mais le premier ministre, jugeant qu'il avait fait sa part, décida de le nommer juge.

Oncle Émile a occupé le poste de juge pendant huit ans sans jamais rendre un seul verdict. Cette situation était même devenue un objet de plaisanterie. Piquée par les commentaires que j'entendais à son sujet, je m'étais résolue à l'interroger. Comme tout le monde, je voulais savoir pourquoi il ne rendait jamais de verdict. Il m'a alors parlé de la cause qu'il avait entre les mains à ce moment-là. L'amant, qui avait tué le mari de sa maîtresse alors qu'ils étaient tous les trois dans une chaloupe à la chasse aux canards, alléguait qu'il avait bel et bien visé un canard, mais que la balle avait atteint accidentellement le mari. «C'est sûr que cette histoire ne tient pas debout, mais peut-être que c'est quand même vrai. Comment veux-tu que je prenne position dans une cause comme celle-là?» Mon oncle fut soulagé quand il apprit qu'on le mettait à la retraite.

Les années d'études

Le bal du renvoi

Chez les Dames de Sainte-Anne de Lachine, la vie n'était pas toujours rose. Quand je suis allée à l'hôpital pour que le bon Dr Samson donne un peu de flexibilité à ma « patte », une sœur m'avait dit avant mon départ quelque chose du genre : « Bon débarras ! » Ma convalescence a duré six mois pendant lesquels j'ai travaillé comme une folle à mes études. Au retour, je suis arrivée première de la classe. Douce revanche.

Je n'étais pas au bout de mes peines. Les livres à l'index furent la cause de mon renvoi. Je m'étais fait prendre plusieurs fois et on m'avait punie. Mais je récidivais toujours. Une sœur a fini par me surprendre en train de lire *J'accuse* de Zola. Elle était rouge de colère, j'avais dépassé les bornes. Un escadron de sœurs fut chargé de faire une perquisition dans ma chambre. Sans aucun mandat ! Elles ont découvert ma cachette : sous mon lit, une boîte remplie de livres interdits que mon frère Jacques m'avait donnés. Les sœurs de Lachine en avaient assez vu, elles m'ont alors signifié mon renvoi définitif.

J'ai appelé mon père, nullement affolé par la situation. « Ce n'est pas grave, ma fille, mais trouve-toi un

autre endroit. » C'est comme ça que j'ai abouti au collège Marguerite-Bourgeoys, à Montréal, chez les Dames de la Congrégation. Des jeunes filles des États-Unis y étudiaient et le collège portait bien son nom : c'était un milieu très bourgeois, mais ouvert. On me laissait faire de l'équitation, et l'aumônier nous parlait plus de littérature que de péché.

J'ai quand même trouvé le moyen de me mettre les pieds dans les plats. La Seconde Guerre mondiale battait son plein. La France était occupée. La plupart des Québécois ne voyaient là aucune raison de s'enrôler. Nous étions en majorité antimilitaristes. L'enrôlement se ferait sur une base volontaire. Après de nombreux mois de tergiversation, la conscription a été mise en application. Au total, un million de Canadiens sont allés à la guerre, et les Québécois ont eu l'insigne honneur d'être toujours en première ligne et de servir de chair à canon.

Au début de la guerre, peinée de voir ces jeunes hommes partir au front, je voulais faire quelque chose pour leur départ. Avec mon amie Thérèse Guité, une Gaspésienne très futée, j'eus l'idée d'organiser un bal au chic hôtel Ritz-Carlton. Comme nous allions tous les dimanches aux concerts symphoniques, nous avions un certain nombre de contacts. Quelques appels avaient suffi pour que nul autre qu'Athanase David accepte la présidence d'honneur du bal. C'était tout un exploit et quelle caution morale pour l'événement ! Athanase David avait un curriculum impressionnant. Avocat et député libéral provincial de Terrebonne, il avait, en 1922, instauré des concours littéraires et scientifiques afin de promouvoir ces domaines. Ces prix ont porté son nom jusqu'en 1968, année où on les a rebaptisés Prix du Québec, j'ai d'ailleurs obtenu celui des arts en 1983. Le bal connut un vif succès. Nous avons même réussi à organiser un rencontre galante entre un aviateur et une de nos camarades de classe, une grande

Irlandaise, qui était laide comme un pou. Tout s'était si bien passé que les journaux en ont parlé. Les sœurs n'ont pas du tout apprécié. «Une mineure qui organise un bal au Ritz. C'est inacceptable.» Les Dames de la Congrégation, bien que plus ouvertes que les Dames de Sainte-Anne, m'ont quand même renvoyée.

L'École des beaux-arts

J'avais vécu quelques mésaventures avec les Dames de la Congrégation avant qu'elles ne me renvoient de l'école. «Non, je ne recommencerai plus. Je vous le jure.» Et hop, je me retrouvais à l'atelier de peinture et on me reprenait en flagrant délit de lecture interdite. La réprimande n'était pas bien grave, je devais me confesser, ce que j'adorais puisque l'aumônier était un grand amateur de littérature. Au lieu de m'infliger quelque pénitence, il me parlait belles-lettres pendant une heure. Cet homme était d'une étonnante culture et, qui plus est, un fin connaisseur de livres interdits. Quand je revenais du confessionnal, les bonnes sœurs étaient médusées. «Qu'est-ce que vous faites pendant tout ce temps?» demandait l'une. «C'est une grande pécheresse!» concluait l'autre. Au fond, elles étaient très sympathiques. En 1941, j'ai pensé m'inscrire en architecture à l'université Laval, mais j'ai finalement opté pour l'École des beaux-arts de Québec. C'était un mal pour un bien, car la peinture me fascinait plus que l'architecture.

Comme moi, la majorité des étudiants de l'école n'étaient pas bardés de diplômes. Ils venaient d'un peu tous les milieux. Je conserve un souvenir très vif d'un de

mes pairs. Il était issu d'un quartier pauvre de Québec où l'on appuyait des poutres contre les maisons pour ne pas qu'elles tombent. Néanmoins, ce jeune homme avait un talent extraordinaire; il en avait même plus que tous les étudiants de l'école réunis. Malheureusement, le manque de moyens l'a obligé à se tourner vers un «vrai» métier. Il a mis la peinture de côté et est devenu typographe, ce qui est tout de même respectable. Par contre, certains autres, tel Jean-Paul Mousseau qui venait du «faubourg à m'lasse» de Montréal, comme on appelait alors le quartier où se trouve maintenant l'édifice de Radio-Canada, ont eu plus de chance, malgré des origines tout aussi modestes.

Mes études ont coïncidé avec le début de la démocratisation de l'art. Auparavant, tous nos artistes étaient issus de la bourgeoisie. C'était en train de changer. Mousseau n'était pas le seul à venir d'un milieu défavorisé, il y en avait d'autres. L'École des beaux-arts de Québec offrait un cours régulier pour le peuple et un cours classique pour la bourgeoisie. J'aurais très bien pu m'inscrire dans le groupe des privilégiés, mais j'ai préféré faire partie du «vrai» monde, d'autant que le cours régulier était plus strict et plus exigeant.

J'avais dix-sept ans et j'étais avide de connaître. Un de nos professeurs s'appelait Jean-Paul Lemieux. C'était un être timide, solitaire, et plutôt à droite. L'enseignement ne l'intéressait pas. Il ne pratiquait ce métier que pour gagner sa vie. Cet homme m'ennuyait et ses peintures où l'on voyait entre autres des bonnes sœurs en patins me paraissaient particulièrement inintéressantes.

L'énorme curiosité intellectuelle qui m'animait contrastait brutalement avec l'absence de cette même curiosité chez mon professeur. Je m'intéressais à tout ce qui se faisait dans le monde. Je n'ai pas cherché à entrer en conflit avec lui, mais j'avais l'esprit ouvert et lui non. Un jour, je lui ai montré les reproductions d'œuvres du musée du Louvre que mon frère Jacques m'avait

données. Les mouvements de peinture les plus importants étaient représentés dans ma collection : du réalisme au surréalisme en passant par l'impressionnisme. Naïvement, je lui ai demandé quelle était, selon lui, l'influence du futurisme italien par rapport au cubisme. Encore aujourd'hui, je pense que cette question est pertinente. Manifestement, Jean-Paul Lemieux n'y connaissait pas grand-chose. «Je ne sais pas. Mais tu ne seras jamais capable d'en faire du pareil!» m'a-t-il répondu. Cette remarque, je ne l'ai pas digérée et j'ai quitté l'École des beaux-arts de Québec en claquant la porte. Puis j'ai dit à mon père que je voulais devenir secrétaire. J'ai suivi un cours de sténo-dactylo dans la Vieille Capitale et je suis allée à Louiseville travailler pour lui. Deux semaines plus tard, il me congédiait.

Le père de mes enfants

Cette histoire de secrétariat était évidemment un coup de tête. J'avais encore et toujours l'ambition de devenir peintre, mais j'avais besoin de faire le vide. À Louiseville, je passais mes journées à faire de l'équitation et je me sentais bien.

Un beau jour, alors que je me promenais à cheval dans la rue principale, j'ai vu un camion en furie foncer sur moi. J'ai tout fait pour l'éviter. Mon cheval s'est cabré et nous avons dû reculer jusque sur le trottoir. Dans cette manœuvre désespérée, je ne suis pas tombée, mais j'ai failli heurter un piéton, un beau jeune homme, grand et élégant. Je me suis excusée en lui expliquant du mieux que je pouvais ce qui venait de se passer.

Le lendemain, l'homme est venu sonner à ma porte. Il disait qu'il était là pour réclamer des excuses. «Mais je vous en ai fait pas plus tard qu'hier.» Je crois qu'il cherchait un prétexte pour me parler. «Pardonnez-moi, je ne me suis pas encore présenté : je m'appelle René Hamelin.»

Nous nous sommes fréquentés pendant quelques mois. Puis, alors que j'avais vingt ans, en 1944, nous nous sommes mariés. J'aimais beaucoup cet homme : il

était beau, grand et intelligent. Je croyais bien passer ma vie avec lui.

Mon mariage n'avait en rien altéré mon désir de devenir peintre. Je voulais avoir des enfants et je me disais qu'il valait mieux les avoir jeune. Après, je pourrais m'occuper de ma carrière à temps plein. J'ai eu trois filles. Danielle en 1945, Diane en 1949 et Babalou en 1951.

Peu de temps après notre mariage, le père de René et le mien sont morts. Sans soutien financier, nous nous retrouvions dans la mouise. René avait une formation d'avocat. Il parlait parfaitement l'anglais et croyait pouvoir se trouver un poste dans une firme de Montréal. Il a frappé à des dizaines de portes et n'a essuyé que des refus. À Montréal, on ne voulait pas de francophones bilingues, il n'y avait de la place que pour les anglophones.

Pendant la Seconde Guerre mondiale, mon mari reçut un entraînement de soldat. Désespéré, il s'est dit qu'il pourrait joindre les rangs des Forces armées canadiennes après la guerre. Comme il était avocat, il a pu tout de suite commencer comme lieutenant. Puis il est parti en Indochine et plus tard au Japon. Il a rapidement gravi les échelons et est devenu capitaine. Son travail consistait à régler les problèmes juridiques qu'avaient certains soldats canadiens.

Après le départ de mon mari pour la guerre, j'ai vécu principalement dans une petite maison avec un jardin que mon père m'avait léguée à Montréal-Sud, aujourd'hui Longueuil. J'y étais heureuse et j'élevais mes enfants tout en poursuivant ma carrière. René venait nous rendre visite une ou deux fois par année. Cette situation nous éloignait beaucoup. S'il avait vécu près de nous, je crois que j'aurais fait ma vie avec lui. Le sort en a voulu autrement. Au fond, René était un aventurier.

En 1952, mon mari, de retour du Japon, m'a demandé d'aller vivre là-bas avec lui. «Ça n'a pas de

sens. Et les enfants dans tout ça. Comment veux-tu qu'ils s'adaptent au Japon ? » René n'a pas insisté, sachant très bien que mon projet était plutôt de me rendre en France. C'était un homme bon, il a signé tous les papiers qu'il fallait pour que nous nous séparions à l'amiable.

L'époque du *Refus global*

Paul-Émile Borduas

C'était en 1947. Ma peinture n'allait nulle part. N'ayons pas peur des mots : je faisais de la merde. J'étais dans un cul-de-sac et je ne savais comment en sortir.

Je cherchais l'inspiration en allant voir des expositions, mais je ne voyais rien d'intéressant. Je commençais à douter de moi et de tout. Peut-être que je n'étais pas faite pour la peinture après tout. Ou alors c'était tout simplement parce que j'étais déprimée.

Je me suis rendue à une exposition d'un peintre dont je n'avais jamais entendu parler. Il s'appelait Paul-Émile Borduas. La rencontre avec son art fut pour moi une révélation. Il fallait que je le rencontre, lui seul pouvait m'aider, j'en avais l'intuition. Un ami de la famille, le poète Gilles Hénault, avait la réputation de fréquenter la faune artistique montréalaise. Je lui ai demandé s'il avait entendu parler de Paul-Émile Borduas. Non seulement il le connaissait, mais il avait son numéro de téléphone.

J'ai longuement hésité avant de me décider à l'appeler. Quand, enfin, je lui ai parlé, j'ai trouvé qu'il avait l'air très sympathique. Il habitait au centre-ville, mais était prêt à venir chez moi, rue Jean-Talon, en autobus.

Je lui ai montré quelques peintures. Je me souviens d'une, entre autres, qui représentait des femmes vertes au beau milieu d'un cimetière très coloré. L'ensemble était plutôt morbide. Borduas fixait les toiles attentivement et je ne sentais pas de condescendance dans son regard. « Les femmes, c'est de la littérature, mais le cimetière, ça, c'est de la peinture. » Il trouvait que j'avais du potentiel et cela m'a soulagée de l'entendre. Je lui ai demandé si l'on pouvait se revoir. Il m'a invitée à l'École du meuble où il enseignait. Je faisais garder ma petite fille Danielle et j'y allais tous les mercredis.

Le regard de Borduas était extrêmement exigeant et a été très important pour moi, puisqu'il m'a permis de me situer. Borduas était un grand pédagogue, mais son enseignement ne présentait aucun diktat. C'était un libéral dans le sens noble du terme.

Bien que l'École du meuble fût un milieu très dynamique, à cette époque le Québec était fermé au reste du monde et tout ce qu'il y avait d'intéressant était à l'index. Cependant, cette situation eut une influence positive sur nous parce qu'elle excitait notre curiosité. Comme des ouvriers, on travaillait ensemble à faire tomber les pans de mur de la censure. On achetait clandestinement les livres mis à l'index. Ces ouvrages circulaient beaucoup.

Je commençais à m'intégrer à ce qui deviendrait le groupe des automatistes malgré ma nature un peu sauvage. Le milieu m'intéressait davantage que le groupe. Le groupe, c'était le lieu où l'on pouvait discuter de tout, parler de tout, où tout le monde donnait son opinion. Je m'y suis toujours sentie à l'aise en tant que femme, j'avais le droit de parole et on considérait ce que je disais. Par ailleurs, la présence de Borduas et l'amitié que j'avais pour Mousseau m'aidaient à m'intégrer au groupe.

L'esprit qui nous animait s'est bien sûr cristallisé dans le *Refus global*. Il y avait là une sorte de contra-

diction. En réalité, l'affirmation était davantage au centre de nos préoccupations que le refus. Pour nous, peindre, c'était affirmer et non pas refuser quelque chose. Pour mieux comprendre, il faut replacer ce manifeste dans le contexte de l'époque. Le monde vivait de très grands bouleversements ; tout était remis en question. Faire table rase était dans l'air du temps.

Le féminisme et le syndicalisme prenaient de l'ampleur. Et nous avions aussi notre place à prendre. Une zone de liberté pour créer, pour faire de la peinture, du théâtre, de la danse, pour tout, pour nous exprimer quoi! Et cette zone, nous ne l'avions pas, il nous fallait la créer. Ce n'était pas un refus, mais une superbe lucidité et une très grande naïveté.

Toute cette histoire avait commencé par des lettres, je me souviens en particulier de celle que Mousseau et Claude Gauvreau avaient envoyée à Duplessis. Elle était très mordante. Un vrai pamphlet à la Gauvreau. La lettre devait être remise à six heures du soir. Mousseau disait que Duplessis serait mal à l'aise. C'était naïf et vrai tout à la fois.

Puis vint le *Refus Global*. Évidemment, l'architecte de ce manifeste était Paul-Émile Borduas, mais tout le groupe y avait collaboré. Bruno Cormier, Claude Gauvreau, Fernand Leduc et Françoise Sullivan avaient rédigé des textes, alors que Jean-Paul Riopelle avait fait les lithographies. À ceux-là s'ajoutaient Magdeleine Arbour, Marcel Barbeau, Pierre Gauvreau, Muriel Guilbault, Thérèse Leduc, Jean-Paul Mousseau, Maurice Perron, Louise Renaud, Françoise Riopelle et moi-même. Notre rôle s'était limité à contresigner le manifeste. Nous n'avions pas participé à la rédaction du texte, mais nous partagions les idées qu'il véhiculait. Il est à noter que mon nom apparaissait de la façon suivante : Marcelle Ferron-Hamelin. Aujourd'hui, cela semble banal, mais il était très rare qu'une femme mariée écrive son nom de jeune fille avant celui de son

mari. Thérèse Renaud, la femme de Fernand Leduc, avait pour sa part signé « Leduc ». Françoise Lespérance, la femme de Riopelle, avait fait de même. Mon nom, j'y tenais. J'étais fière de mon patronyme parce que j'étais fière de mon père et de mon frère. Peu de temps après le *Refus Global*, j'ai laissé tomber le nom de mon mari et j'ai utilisé « Ferron » pour le reste de ma vie.

En 1941, Borduas avait collaboré, en compagnie d'un groupe de jeunes exposants, à un texte pamphlétaire : *Réponses des indépendants à Maillard.* Plus tard, il publierait « Fusain » et « Des mille manières de goûter une œuvre d'art » dans la prestigieuse revue *Amérique française*. Pour sa part, Claude Gauvreau avait écrit bon nombre de textes très corrosifs qu'il avait publiés notamment dans *Combat, Notre temps* et *Quartier latin*. Ces textes préparèrent en quelque sorte le terrain du manifeste, mais aucun n'a eu l'importance du *Refus global*.

Cet impact, il le doit probablement au fait qu'il faisait une sorte de synthèse des courants divergents à l'intérieur du groupe. On se réunissait autour de Fernand Leduc ou de Paul-Émile Borduas. Certains étaient pour la révolution, d'autres pour l'évolution, mais tous étaient pour le changement. Borduas avait su exprimer ce besoin commun de rupture. Il avait mis en circulation un premier jet du *Refus global* et l'avait retiré. Il l'avait entièrement remanié et c'est cette seconde version qu'on avait décidé de publier. Tout le monde s'était cotisé pour louer un Gestetner et on avait travaillé ensemble à l'impression, chez les Gauvreau.

Le lancement eut lieu le 9 août 1948 à la librairie Henri Tranquille à Montréal. Le livre se présentait sous forme de cahier d'art. Il avait des allures artisanales, mais les lithographies de Riopelle sur la jaquette lui donnaient du style. La distribution était déficiente, puisque les trois quarts du tirage se trouvaient dans le commerce de M. Tranquille.

Malgré tout, le livre a eu l'effet d'une bombe. Le *Refus global* a suscité beaucoup de réactions dans les journaux, la majorité des critiques nous étant très hostiles. À la longue liste des dénigreurs s'ajoutait le nom de Jean-Paul Lemieux. En prenant le parti de l'establishment, il a fait une grave erreur historique.

Certains journalistes, comme Gérard Pelletier, ont tenu des propos plus nuancés mais, en général, ils étaient très négatifs.

Moins d'un mois après la parution du livre, Borduas a appris son congédiement de l'École du meuble. Consciente que celui-ci était arbitraire et politique, *La Presse* s'est rangée du côté de Borduas. Les éditorialistes André Laurendeau du *Devoir* et Guy Jasmin du *Canada* l'ont clairement défendu. Fort de ces appuis, Borduas a porté sa cause devant la Commission du service civil.

Tout un mouvement de jeunes artistes s'est créé pour le soutenir, mais nos actions ont eu peu d'impact. Duplessis a exercé son influence et la plupart de nos lettres de témoignages ont été censurées. En dernier recours, Borduas a invoqué la Proclamation des droits de l'Homme, qui venait d'être publiée par les Nations Unies, mais cette ultime tentative s'est elle aussi révélée être un échec. Borduas se sentait isolé. Il ne peignait presque plus. Fernand Leduc et Jean-Paul Riopelle étaient à Paris.

Borduas a toujours aimé risquer le tout pour le tout. Il a souvent perdu, mais s'est toujours relevé. En 1949, il publiait *Projections libérantes* et il gagnait le prix Jessie-Dow avec une des rares toiles qu'il avait peintes cette année-là.

Je me souviens d'être allée l'accompagner à l'autobus avant son départ pour New York en 1953. Cet homme partait sans bagages, il prenait un risque et cela m'avait grandement impressionnée. Il avait secoué le château de cartes, et les cartes s'écroulaient pour libérer

un nouvel espace qui lui permettrait enfin de peindre à son goût.

Dans la vie, on a toujours un ou plusieurs modèles. Les miens furent mon père et mon frère Jacques, mais je considère Borduas comme mon père spirituel. D'ailleurs, c'était notre précurseur à tous, autant à Riopelle qu'à Leduc. N'oublions pas qu'il était de quinze ans notre aîné. Son talent fut reconnu à New York et à Paris, mais on ne lui a jamais donné le crédit qui lui revenait. On a souvent dit qu'il était amer à la fin de sa vie. C'est peut-être vrai mais, contrairement à ce que l'on a prétendu, il ne s'est pas suicidé, il est bel et bien mort d'une crise cardiaque.

«Nul n'est prophète en son pays.» Le journal *Arts* en France et la revue *Time* aux États-Unis saluèrent le *Refus global* peu de temps après sa parution. Il a fallu plus de dix ans pour qu'il soit reconnu au Québec. Mon frère Jacques, Pierre Vadeboncœur et de nombreux autres ont levé leur chapeau à Borduas en le qualifiant de père de la modernité au Québec. C'est pleinement mérité!

Les automatistes

Pour situer les automatistes, il faut partir du surréalisme dont le *Manifeste* date de 1924. Du 25 avril au 2 mai 1942 se tenait une exposition de gouaches à l'Ermitage sous le titre *Œuvres surréalistes de Paul-Émile Borduas*. Cependant, déjà à ce moment, Borduas commençait à prendre ses distances par rapport au surréalisme. Il publia cette même année un texte intitulé *Ce destin, fatalement, s'accomplira* et dans lequel il décrivait les différentes phases du surréalisme : « Les uns cherchèrent le mystère dans la suggestion provoquée par l'association d'éléments imprévus [...]. Salvador Dali domina, expérimenta ces possibilités. D'autres cherchèrent dans la décalcomanie, dans mille expériences, forçant le hasard. D'autres dans l'écriture automatique ensuite, où nous en sommes rendus. »[1] Bien sûr, l'écriture automatique appartient au surréalisme, mais on voit bien dans cette analyse une volonté de

1- Paul-Émile Borduas, « Ce destin, fatalement, s'accomplira », dans *Écrits I*, édition critique par André-G. Bourassa, Jean Fisette et Gilles Lapointe, Montréal, les Presses de l'Université de Montréal, coll. Bibliothèque du Nouveau-Monde, p. 203-204.

dépasser le mouvement. Borduas s'est intéressé aussi à Paul Klee et c'est cette «rencontre» qui lui a inspiré le surrationnel.

Si j'ai eu de la difficulté à m'intégrer au groupe, ce n'est pas seulement à cause de ma nature sauvage, c'est aussi parce que j'y suis arrivée très tard. En 1946 eut lieu la première exposition de groupe à laquelle participèrent Roger Fauteux, Jean-Paul Riopelle, Marcel Barbeau, Jean-Paul Mousseau et Pierre Gauvreau. L'année suivante, du 15 février au 1er mars, se déroulait une nouvelle exposition collective et c'est un journaliste du *Quartier latin*, Tancrède Marsil, qui nous a donné le nom d'automatistes. Le 13 décembre, *Notre temps* faisait paraître «L'automatisme ne vient pas de chez Hadès», un texte de Claude Gauvreau dans lequel celui-ci définissait le mouvement comme une entité différente du surréalisme.

En 1942, Borduas avait eu une petite chicane d'intellectuels avec François Hertel au sujet de la peinture abstraite. Dans le même ordre d'idées, la réaction au texte de Gauvreau chez les tenants québécois du surréalisme international a été très vive. Ceux-ci, avec Alfred Pellan, ont répondu en publiant le 4 février 1948 un manifeste intitulé *Prisme d'yeux* : ils nous accusaient de faire preuve de sectarisme.

En décrivant le *Refus global* comme un manifeste surrationnel, Borduas prenait ses distances par rapport au surréalisme, mais par cette terminologie il reconnaissait implicitement son influence sur le plan littéraire. Autrement dit, il était clair dans nos esprits que nous étions un mouvement indépendant. Que ce fût vis-à-vis du géant surréaliste français ou des peintres paysagistes torontois qu'on appelait le Groupe des Sept, nous n'avions pas de complexe. À travers notre attitude, ne voyions-nous pas la première manifestation moderne du mouvement indépendantiste québécois?

Les premiers pas

Mon père avait beau être libéral, sa tolérance avait des limites. Il acceptait que sa fille étudie en arts, mais pas à Montréal. Ces histoires de bal et de renvoi l'avaient échaudé et il craignait que la métropole n'ait une mauvaise influence sur moi. Mon père voulait que j'aille à l'École des beaux-arts de Québec parce que Jacques étudiait la médecine dans cette ville. Je savais qu'il tenait à ce que mon frère joue un rôle de protecteur avec moi, mais cette perspective ne m'ennuyait pas du tout.

L'École des beaux-arts de Québec était un milieu à la fois stimulant et aliénant. On passait son temps à copier les grands maîtres. C'était quand même stimulant parce qu'au moins j'avais appris à les connaître. Suzor-Côté avait été un grand peintre pour le Québec, mais on n'en parlait pas. Il n'y avait pas de référence locale. Notre passé, on n'en parlait pas. Des nouvelles tendances en peinture non plus. J'avais l'impression d'être en dehors du temps. Parmi mes pairs, une seule personne lisait, c'était Lise Nantais. Sinon il y avait mon frère et quelques-uns de ses amis.

Quand je suis arrivée à Montréal, j'étais toujours aussi avide de connaissances. Ma rencontre avec

Borduas a été déterminante parce qu'il m'a mise sur la bonne piste. Il m'a fait découvrir ce qui se faisait de plus intéressant : Matisse, Ernst et les autres. Borduas maîtrisait déjà la peinture, mais il n'imposait rien. Il croyait en moi et voulait que j'évolue à ma façon et à mon rythme.

Je voulais apprendre, et vite. Ma première exposition en solo eut lieu à la librairie Tranquille après le lancement du *Refus global*. Henri Tranquille était un homme extraordinaire : un véritable promoteur des arts et de la culture. Mon exposition comptait une vingtaine de tableaux. Ils étaient accrochés au-dessus des livres. J'étais, naturellement, dans ma période automatiste. Mes tableaux étaient terriblement sombres et je dirais même névrotiques. L'un d'entre eux, qui appartient désormais au Musée des beaux-arts du Canada, s'appelle *Racines qui voient mes aïeux*. Vous voyez ce que je veux dire... Malgré tout, les gens semblaient aimer ce que je faisais. Peut-être s'identifiaient-ils à mes tableaux parce qu'ils représentaient les années noires.

La deuxième fois que j'ai exposé, c'était en duo avec Mousseau. Cet homme était plus qu'un ami, je l'admirais. Dans le fond, je n'avais aucun mérite d'avoir une certaine culture, j'étais issue d'une famille d'intellectuels. Mousseau, lui, venait d'un milieu pauvre et démuni. Je me disais qu'il devait être très intelligent.

Le soir du vernissage, évidemment, j'étais à l'hôpital. L'événement a tout de même été couronné de succès. Mousseau a vendu tous ses dessins et moi, toutes mes sculptures. Comme mes œuvres étaient en glaise, je me suis dit qu'il valait mieux les faire cuire avant de les remettre aux clients. Au bout de quelques minutes dans le four, mes sculptures étaient devenues des masses informes. Il a fallu que je rembourse les clients. Décidément, ma technique n'était pas encore au point.

A LA LIBRAIRIE TRANQUILLE

EXPOSITION

Ferron-Hamelin

du 15 au 30 janvier

de 9 h. a. m. à 9 h. p. m.

VERNISSAGE Le 15 à 3 h. p.m.

Chaque année, le Musée des beaux-arts de Montréal organisait une exposition visant à faire connaître de jeunes artistes : le Salon du printemps. Borduas, Mousseau et moi avions présenté une œuvre, mais seule celle de Borduas avait été sélectionnée. En 1950, pour la soixante-septième édition de l'événement, deux jurys étaient nommés d'office, le premier, académique et le second, qu'on disait moderne. Le «jury moderne» était composé de Stanley Cosgrove, de Goodridge Roberts et de Jacques de Tonnancour. Ces derniers étaient plutôt sympathiques, mais les pauvres étaient anachroniques. Tous trois peignaient des beaux arbres avec des belles branches et des belles feuilles. L'ennui mortel quoi!

Jacques de Tonnancour avait rédigé *Prisme d'yeux*. On avait présenté ce livre comme un contre-manifeste du *Refus global*. Les cosignataires de cet ouvrage, Louis Archambault, Léon Bellefleur, Jean Benoît (sous le pseudonyme de Je Anonyme), Albert Dumouchel, Gabriel Filion, Pierre Garneau, Arthur Gladu, Lucien Morin, Mimi Parent, Alfred Pellan, Jeanne Rhéaume, Goodridge Roberts, Roland Truchon et Gordon Webber, disaient appartenir au mouvement surréaliste international. Il ne faut pas charrier! À part Pellan et Léon Bellefleur, les peintres de ce groupe n'avaient rien des grands maîtres du surréalisme. Qui plus est, ils étaient pour la plupart aussi croyants et pratiquants que le pape lui-même. Évidemment, nous n'allions pas accepter ces refus sans protester. Dans un premier temps, nous avons manifesté au Salon du printemps. Et par la suite, Mousseau a eu l'idée d'organiser une exposition parallèle que Claude Gauvreau a suggéré de nommer «L'exposition des Rebelles». Ce titre faisait bien sûr référence aux Patriotes de 1837. Bien qu'il eût été accepté au Salon du printemps, Borduas participa à notre exposition, mais les tableaux de Jean-Paul Riopelle, de Fernand Leduc et de Pierre Gauvreau brillaient par leur absence. Pour en comprendre les raisons et se plonger dans la frénésie de cette époque, il faut lire ce témoignage on ne peut plus éloquent de Claude Gauvreau.

Quand on apprit que les tableaux de la gauche — notamment ceux de Mousseau et de Marcelle Ferron — avaient été refusés, l'indignation fut générale! Il fut décidé tout de suite de faire une marche de protestation le soir de l'ouverture du Salon. Ce projet fut mis sur pied dans la fébrilité et la célérité. Nous nous mîmes à rédiger des formules lapidaires et des slogans extrêmement agressifs dont allaient se revêtir en hommes-sandwiches les protestataires. Roussil, qui faisait alors de la sculpture et dont une des œuvres avait été enfermée en prison à cause de l'indécence qu'on lui prêtait, était parvenu à obtenir plusieurs cartes d'invitation pour l'ouverture et Mousseau, qui fut l'âme dirigeante de la manifestation, en fit la distribution. Le soir de l'ouverture du Salon, tous les jeunes artistes révolutionnaires et leurs amis pénétrèrent donc dans le Musée et nous attendîmes le moment propice pour défiler dans la section « moderne ». Le défilé fut retardé parce que nous attendions Muriel qui ne se montrait pas. Finalement, sans Muriel, nous sortîmes de leurs cachettes nos « sandwiches » et nous les endossâmes. Il avait été entendu que nous défilerions lentement dans l'impassibilité la plus rigoureuse sans tenir compte des spectateurs. Nous étions passablement nombreux. Mousseau ouvrait la marche et je le suivais aussitôt. On peut juger de l'effet que produisit sur cette foule élégante et maniérée les phrases injurieuses et parfois scatologiques inscrites sur le corps des promeneurs imperturbables. Nous comptions sur un choc brusque et nous avions décidé de partir du Musée avant la moindre

diminution de l'émoi. Nous ne nous sommes pas attardés, mais nous avions été parfaitement vus et lus par tous. La manifestation fut une réussite impeccable.[1]

1- Claude Gauvreau, *Écrits sur l'art*, édition préparée par Gilles Lapointe, Montréal, L'Hexagone, p. 63-64.

Jean-Paul Mousseau et
Claude Gauvreau

Je suis arrivée chez les automatistes la dernière en 1947. Néanmoins, j'y fus acceptée comme membre à part entière. Les historiens qui consultent les archives de l'époque ne doivent pas avoir cette impression. C'est qu'avant le *Refus global*, j'ai souvent été absente des principales expositions à cause de ma « patte ». Mes deux plus grands amis dans le groupe étaient Jean-Paul Mousseau et Claude Gauvreau.

Mousseau était le plus créateur de nous tous. Avec trois fils, il pouvait créer un costume de danse. Mousseau n'avait rien d'un penseur, d'un philosophe à la Borduas, mais son talent créatif ne connaissait pas de limite. Il construisait des murales en plastique. Durant les années soixante-dix, il en avait fait une pour Hydro-Québec à laquelle il avait adapté un système d'éclairage programmé pour un an. C'était une véritable innovation pour l'époque.

Mousseau est mort en 1991, mais son amitié reste encore bien vivante en moi. Il était d'une extrême générosité. Avec les autres membres du groupe, nous avions l'habitude de passer des soirées entières dans un

restaurant de la rue Sherbrooke. Nous discutions avec passion. Comme de raison, quand nous sortions de là, il n'y avait plus d'autobus et nous n'avions pas assez d'argent pour prendre un taxi. J'habitais à Longueuil et Mousseau venait me raccompagner à pied pour ensuite retourner chez lui. Il ne voulait pas que je traverse seule le pont, car c'était dangereux. Mousseau venait d'un milieu pauvre et il savait de quoi il parlait. Je me souviendrai toujours des discussions qu'on avait pendant ces longues marches.

J'aimais beaucoup Claude Gauvreau. Cet homme était un véritable génie. C'était un philosophe et quelle culture! Et sa mémoire! Fabuleuse… Bien sûr, c'était un être très excessif, un très grand artiste.

Il avait une plume comme on en trouve peu. Il maîtrisait l'art du pamphlet à la perfection, mais c'est comme dramaturge qu'il a laissé sa marque. Je me souviens d'une petite pièce de théâtre qu'il avait écrite. Elle était si extraordinaire, si belle et si visuelle que je me disais qu'il fallait en faire un film. Il m'a regardé comme si j'étais un monstre et il a dit : «Jamais.» J'ai insisté. J'avais réussi à économiser trois mille dollars, une somme énorme à l'époque, et j'étais prête à investir cet argent dans la réalisation du projet. Gauvreau était catégorique : c'était non. Je me suis inclinée.

Il était excessif et c'était très bien comme ça. Malheureusement, le pauvre était en proie à de graves crises de folie. Ces attaques l'assaillaient un peu comme les crises d'épilepsie assaillaient Dostoïevski. Elles étaient imprévisibles et frappaient vite comme l'éclair. De nos jours, peut-être qu'on aurait pu le soigner mais, à cette époque, la maladie psychique dont il souffrait était inconnue. Elle se manifestait sous forme de rage meurtrière. Gauvreau s'en prenait aux gens qu'il aimait le plus. Après qu'il eut essayé d'étrangler sa mère, on l'a enfermé à l'asile. Au début, il a connu le sort de tous les autres internés. L'asile ressemblait à une prison et on le

traitait comme un chien. À l'heure des repas, on ouvrait la porte furtivement et on lui jetait son steak par terre. Mon frère Jacques, qui s'intéressait beaucoup à la psychiatrie, voulait le protéger. Il avait demandé à l'un de ses collègues, un éminent psychiatre, de s'occuper de lui.

Cette initiative sûrement donna des résultats positifs, puisque Claude reçut son congé de l'hôpital psychiatrique. Je l'ai invité à venir manger chez moi. Il avait été à la fois touchant et brillant. Il a eu une vision du monde absolument géniale. Nous avons discuté jusqu'à quatre heures du matin. Je regrette encore aujourd'hui de ne pas avoir enregistré ces échanges.

Je suis aussi allée chez lui. Il habitait dans un taudis, rue Saint-Denis. Pour s'y rendre, il fallait traverser un long corridor. Nous marchions moi devant et lui derrière. Je savais qu'il étranglait les gens qu'il aimait beaucoup et il m'aimait beaucoup. J'avais peur qu'il ne s'attaque à moi. Quand nous sommes arrivés chez lui, il m'a dit qu'il avait eu peur de lui. «Et moi donc!» Nous avons ri.

Claude Gauvreau s'est suicidé parce que ses crises étaient récurrentes. Sa vie était devenue insupportable.

Mon frère Jacques avait sa théorie au sujet de la mort de Claude. Il croyait effectivement au suicide. Claude disait toujours que lorsqu'un artiste commence à avoir du succès, il fait de la merde. Or, que sa pièce *Les oranges sont vertes* fût montée était une consécration. Jacques affirmait que Claude n'arrivait pas à composer avec cette réalité et c'est ce qui l'aurait incité à se suicider.

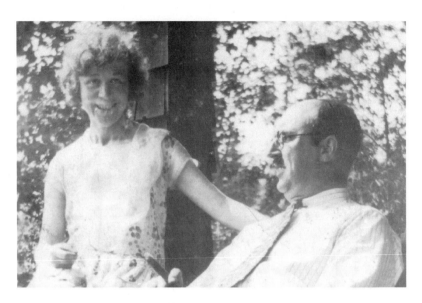

Ma mère et mon père, vers 1926.

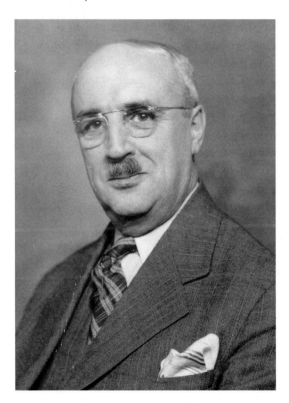

Mon père, 1941.

1928.

Jacques, Madeleine, Paul et Thérèse, 1931.

Ma sœur Thérèse, 1938.

Vers 1944.

Sur mon cheval Foxy,
vers 1942.

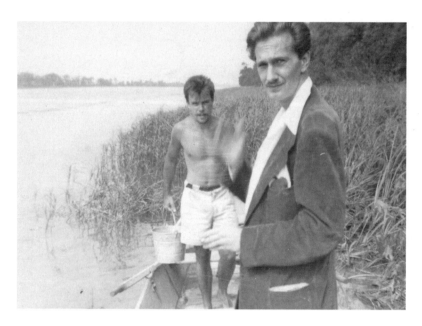

Claude Gauvreau et Jean Depocas, 1952.

Michel Camus, 1953.

Vers 1966.

Paul-Émile Borduas,
vers 1958.

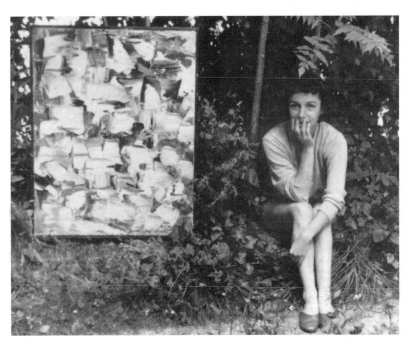

Vers 1964.

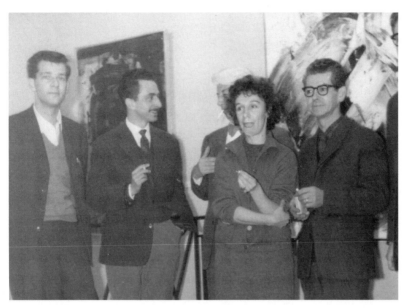

Edmund Alleyn, Jean Lefébure, W.L.H.B. Sandberg et Léon Bellefleur,
vers 1960.

Edmund Alleyn, Jean Lefébure et Léon Bellefleur, vers 1960.

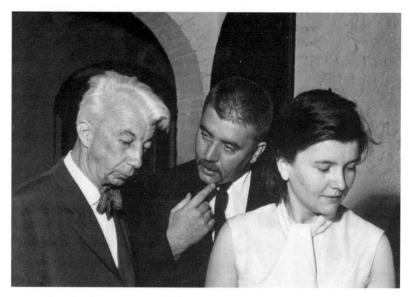

W.L.H.B. Sandberg, directeur du Musée Stedelijk d'Amsterdam,
Jean-Paul Mousseau et Paquerette Villeneuve, vers 1960.

Jean Lefébure, Edmund Alleyn, Léon Bellefleur et Charles Delloye,
vers 1960.

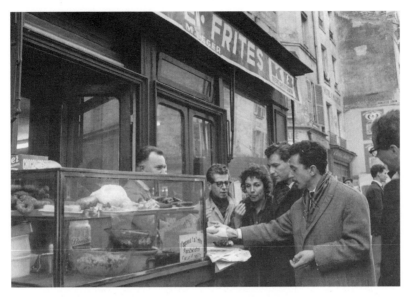

Léon Bellefleur, Edmund Alleyn, Jean Lefébure et Charles Delloye,
vers 1960.

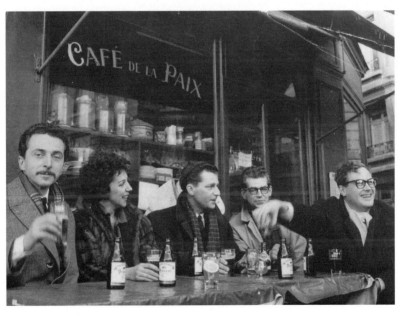

Jean Lefébure, Edmund Alleyn, Léon Bellefleur et Charles Delloye,
vers 1960.

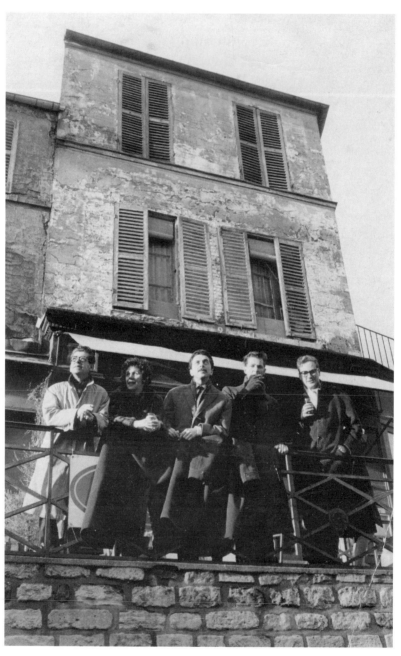

Léon Bellefleur, Jean Lefébure, Edmund Alleyn et Charles Delloye,
vers 1960.

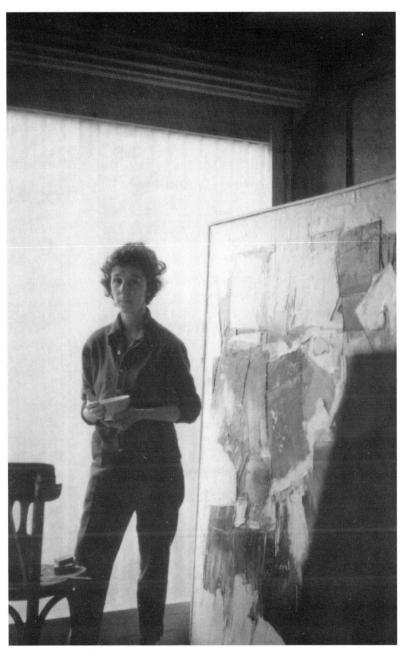

Dans mon atelier à côté d'un tableau qui se trouve maintenant dans un musée de São Paulo, 1961.

Mon frère Jacques, 1958.

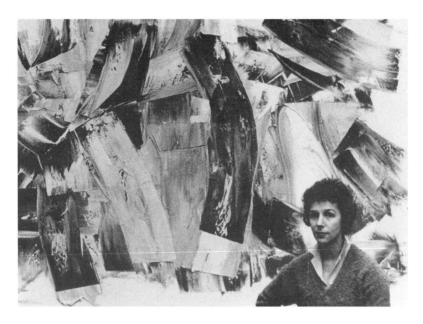

Collection Orlow, 1962.

Vers 1962.

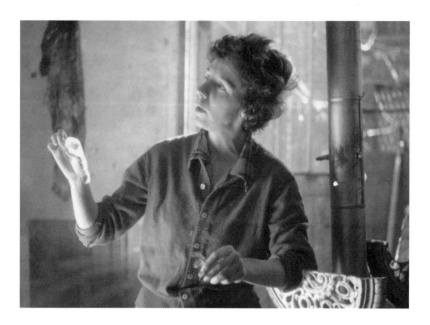

Vers 1962.

Mes amis peintres : Suzelle Levasseur et Pierre Blanchette, 1980.

Gilles Corbeil, 1985.

Remise de la Médaille de l'Université du Québec à Trois-Rivières.
Simon Blais et Jacques A. Plamondon, 1995.

Remise du Prix Paul-Émile-Borduas. Jean-François Bertrand,
Clément Richard et René Lévesque, 1983.

Michel Brûlé, 1996.

L'appartement

C'était en 1952. Cet épisode de ma vie est peut-être celui qui m'a le plus incitée à partir pour la France. Je venais de vendre ma petite maison à Longueuil. René, mon mari, était au Japon. Seule avec les enfants, il fallait que je trouve un appartement. Je me souviens du premier que j'ai visité. Le propriétaire était un bon vieux Québécois pure laine. Ce n'était pas le grand luxe, mais le logement me convenait.

— Je le prends !

— Pas de problème, madame Hamelin. (Il m'appelait du nom de mon mari comme cela se faisait à l'époque.) Nous allons signer le bail.

Nous avons tous les deux apposé notre signature au bas du contrat.

— Au fait, où est votre mari ?

— Il est parti au Japon.

— Vous ne vivez pas ensemble ?

— Non.

Le quinquagénaire est devenu rouge de colère et il a déchiré notre entente. Je l'ai regardé, l'air dégoûté, et je suis partie.

Le même scénario s'est reproduit à quelques reprises. «Où est votre mari ?» J'en avais assez de ce climat

d'inquisition. Mon âme et ma vie privée ne regardaient que moi. J'étais découragée. Je me promettais bien par ailleurs d'offrir à mes filles une éducation laïque. Je commençais à penser sérieusement à m'installer en France.

Comme cela s'est produit très souvent dans ma vie, la chance était au rendez-vous. Je marchais dans la rue McEachran à Outremont et j'ai vu un écriteau annonçant : « Appartement à louer ». J'ai sonné, un immigrant est venu me répondre. M. Bress était un communiste dans l'âme, mais il avait dû quitter la Russie à cause de Staline. Le dictateur communiste souffrait d'un délire paranoïde qui l'avait amené à faire exécuter des millions de personnes. Comme toujours, c'étaient les Juifs qui avaient le plus souffert pendant ce régime de terreur.

M. Bress a tout de suite accepté de me louer son appartement. Mes enfants émouvaient cet homme généreux et sensible.

— Je vais chauffer plus qu'à l'habitude pour ne pas que vos enfants aient froid. Cependant, il reste un problème : mon fils pratique son violon à l'étage au-dessus. Le bruit...

— Mais voyons, monsieur Bress, ça ne me dérange pas du tout. J'adore le violon.

M. Bress était un homme fort intéressant. Il me parlait avec nostalgie de la Russie, un pays qui me fascinait. Contrairement aux Russes blancs, qui avaient fui le pays après la révolution bolchevique, il ne regrettait pas le régime tsariste. En bon communiste, il se rappelait avec émotion l'époque où Lénine était président du Kremlin. L'arrivée au pouvoir de Staline avait complètement bouleversé l'échiquier politique et social de la Russie. Staline était un odieux personnage dont le principal défaut était d'être antisémite. Il avait par exemple fait virer tous les musiciens juifs des orchestres symphoniques du pays. Imaginez le tableau,

les chefs d'orchestre perdaient leurs meilleurs musiciens! Les Juifs étaient et sont toujours d'excellents musiciens et surtout d'excellents violonistes, ce qui n'a rien de surprenant : pour un peuple de nomades, le violon est idéal puisqu'il se transporte facilement.

On sentait toute la fierté que M. Bress ressentait pour son fils, Hyman. Ce dernier s'en est d'ailleurs montré digne en devenant un virtuose. Véritable maître de son instrument, il jouissait d'une réputation enviable. Le célèbre violoncelliste et chef d'orchestre Pablo Casals l'avait même invité à jouer à New York. Hyman, qui était devenu un ami, ne voulait pas rater cette occasion extraordinaire, mais il craignait de traverser la frontière états-unienne à cause de son père communiste. Nos voisins du Sud étaient en plein maccarthysme et menaient une véritable chasse aux sorcières. Hyman croyait qu'il aurait moins de problèmes si je l'accompagnais. J'ai tout de suite accepté son invitation, d'autant que je n'avais jamais encore mis les pieds dans ce pays. Ma présence n'a absolument rien changé. Au dire du sénateur McCarthy, le spectre communiste planait partout et il fallait le combattre sans relâche. Des policiers en uniforme, sur le pied de guerre, nous attendaient à l'aéroport. Ils n'étaient pas là pour nous offrir des fleurs. Ils nous ont fait monter dans une grosse voiture banalisée et nous sommes allés tout droit dans une pièce où nous avons dû subir un interrogatoire. En chemin, je voyais Hyman tout crispé et qui serrait son Stradivarius contre lui. Les policiers nous ont interrogés à tour de rôle et nous nous sommes retrouvés seuls dans une cellule. Ils voulaient connaître nos activités communistes. Le dossier d'Hyman était vierge à ce sujet, mais pas celui de son père. Ni le mien. J'étais une sympathisante du journal communiste québécois *Combat*. Borduas avait eu lui aussi de la difficulté à obtenir son visa pour les États-Unis à cause de ce

journal. Le FBI l'avait interrogé dans une salle du consulat états-unien de Montréal. La police fédérale lui avait reproché de ne pas avoir dit toute la vérité au sujet du journal et, à cause de ce détail, on l'a fait poireauter pendant six mois avant de lui délivrer son visa.

À bout de patience, j'ai demandé à voir le directeur. À ma grande surprise, il est arrivé quelques minutes plus tard. Je lui ai expliqué que Hyman n'était pas un criminel et qu'il allait jouer du violon dans un orchestre symphonique dirigé par Pablo Casals. Le quinquagénaire a replacé ses lunettes avec son index gauche. Il a souri, puis s'est excusé en nous laissant partir.

La France

Le départ

Je voulais tout avoir dans la vie. J'avais tout programmé. J'aurais des enfants et, quand ils seraient grands, je serais libre de me consacrer à la peinture. En réalité, cela n'a pas été si simple. Je voulais être mère et peintre à la fois. Mais un sentiment de culpabilité me poursuivait toujours. J'avais l'impression que la peinture volait du temps à mes enfants. Heureusement, j'ai somme toute assez facilement surmonté ma culpabilité. Le peintre en moi finissait toujours par prendre le dessus.

Muriel Guilbault était la diva du groupe, notre grande prêtresse. Elle était fascinante! Puis elle tomba malade et mourut le 8 janvier 1952 dans ce qu'on pourrait appeler un mélange de suicide et de non-suicide. Cette femme m'a souvent critiquée à cause de mes enfants. Au fond, elle me reprochait de n'être pas assez disponible. Je l'estimais beaucoup. Sa mort m'a perturbée. Tout cela était lourd à porter.

Peu de temps après, en septembre 1953, j'ai embarqué pour la France. Quelques mois auparavant, Borduas était parti à New York. Riopelle était en Europe depuis longtemps. Leduc aussi. Jean-Paul Mousseau et

Claude Gauvreau, mes deux amis, étaient à Montréal, mais j'avais besoin de changer d'air. Il fallait que je parte à mon tour. Et avant tout, j'avais soif de voir les peintures des grands maîtres.

J'ai pris le bateau pour l'Europe avec mes trois enfants. Toute la famille pleurait. On me disait que ce que je faisais n'était pas raisonnable, ma cadette n'avait que deux ans et demi. Mais j'avais en moi cette espèce de folie qui veut que tout soit possible.

Au fond, ce n'était pas si terrible que ça. Je ne partais pas seule. J'étais accompagnée d'un ami belge, Michel Camus. Il était venu au Québec pour donner de l'expansion à l'entreprise familiale. C'était un homme charmant. Je l'avais rencontré dans un cocktail snob que donnaient des anglophones. C'était emmerdant au possible. C'est d'ailleurs un des premiers commentaires dont je lui avais fait part. Il avait ri. Il trouvait que j'avais raison. Nous étions partis presque immédiatement. Par la suite, je l'avais invité à venir rencontrer les gens du groupe. Il était ravi. Il avait beau être riche, il se sentait beaucoup mieux avec nous que chez les Westmountais. Il était venu à quelques reprises dans nos ateliers. Un beau jour, il m'avait dit qu'il retournait en Europe. «J'y vais aussi!» lui avais-je lancé.

En arrivant à Paris, il n'était pas question d'aller voir la tour Eiffel et les Champs-Élysées, il me fallait trouver un logement. De Louiseville à Montréal, je n'avais pas eu de problèmes pour me loger, à part ceux que j'ai déjà mentionnés. J'imaginais que ça allait être la même chose à Paris. D'autant que la métropole française était tellement grande.

J'ai abouti dans un hôtel de la rue des Saints-Pères. Je suis allée acheter le journal pour consulter les petites annonces. Surprise! il n'y avait rien dans la section «Appartements à louer»! Je me suis renseignée autour de moi et c'est alors que j'ai appris qu'il était très difficile de trouver un logis à Paris. L'hôtel ne pouvait être

qu'une solution temporaire. Le diable était pris dans la cabane. La chambre était très petite et mes trois filles n'arrêtaient pas de se chamailler. Diane avait attrapé un virus aux poumons sur le bateau. Je devais régler le problème, et vite.

J'ai décidé que nous allions prendre le train pour le Midi. Je connaissais la ville de Nice de réputation et je me disais que cela devait être un bel endroit où habiter. À la gare, il y avait une affiche annonçant une pension. Je m'y suis rendue immédiatement. J'y ai laissé mes trois filles et j'ai pris une chambre d'hôtel. L'endroit où elles logeaient était superbe. J'étais fière de mon coup. C'est alors que je me suis mise à calculer ce que cette pension allait me coûter. J'avais confondu dollars et francs et cette erreur allait me ruiner. Il fallait que je retire mes filles de là au plus vite.

J'ai appris qu'il y avait une maison à louer non loin de Nice, à Juan-les-Pins. Enfin, une maison… La chance tournait. À l'époque, la Côte d'Azur n'était pas ce qu'elle est aujourd'hui. Depuis que Brigitte Bardot y a élu domicile, c'est devenu un lieu de villégiature réservé aux riches. Dans ce temps-là, les gens ordinaires y prenaient leurs vacances. La maison de Juan-les-Pins était magnifique. Le terrain était couvert de palmiers, de grenadiers et d'orangers. Depuis toujours, la nature m'émerveillait et ce décor fabuleux m'enchantait. Je voulais cette maison. Il y avait une clause dans le contrat qui m'obligeait à engager une cuisinière et une femme de chambre italiennes. Les deux femmes, la mère et la fille, avaient, pendant les années où Mussolini était au pouvoir, joui de privilèges parce qu'elles appartenaient à l'aristocratie. À la chute du Duce, elles avaient dû quitter l'Italie pendant la nuit pour éviter l'exécution. Depuis ce temps-là, elles étaient réduites à la domesticité.

J'avais signé le contrat sans le lire et je croyais être au paradis. Malheureusement, j'avais encore confondu

dollars et francs. En refaisant mes calculs, je me suis bien rendu compte que je n'avais pas les moyens de vivre là. J'avais besoin de repos. Je me suis serré la ceinture et nous avons habité cette demeure pendant quelques mois. Les deux Italiennes étaient découragées. La mère avait l'habitude de préparer de somptueux repas mais, vu mon budget réduit, nous étions rationnés. Les propriétaires de la maison ont été très compréhensifs et m'ont permis de résilier le bail.

Je garde d'excellents souvenirs de cet endroit. Je me souviens d'une anecdote en particulier. En octobre et en novembre 1953, nous passions nos journées sur la plage. C'était superbe. Je rencontrais tous les jours un homme et une femme qui ne parlaient que l'italien, mais on échangeait des sourires. Ils avaient l'air très sympathiques. Ils parlaient à mes filles et semblaient aimer les enfants. Comme je ne parlais pas l'italien, nous ne nous sommes jamais présentés. Quand je suis revenue à Paris, je suis allée voir *La Strada,* le film de l'heure à l'époque. C'est alors que je me suis aperçue que mes deux Italiens, c'étaient Federico Fellini et Giulietta Massina.

Après Juan-les-Pins, nous sommes retournées à Paris. Évidemment, il n'y avait pas plus de logis à ce moment-là et nous nous sommes retrouvées dans une chambre d'hôtel. Retour à la case départ, j'étais découragée mais je ne m'en faisais pas trop. Les derniers mois m'avaient fait acquérir beaucoup d'expérience. J'avais confiance en mon étoile.

Au bout de quelques jours, nous sommes allées nous installer dans une pension à Champseru, une petite municipalité voisine de Chartres, située dans le département de l'Eure-et-Loir à un peu moins de cent kilomètres au sud-ouest de Paris. Je me souviens que je passais beaucoup de temps à la cathédrale de Chartres. Je n'ai jamais été croyante, mais ce chef-d'œuvre de l'art gothique du XIIe siècle me fascinait. Décidément, l'architecture m'intéressait presque autant que la peinture.

Les enfants étant à Champseru, moi je voulais me rapprocher de la capitale. C'est ainsi que je me suis retrouvée dans une pension de la rue Saint-Jacques à Paris. La dame chez qui j'habitais s'appelait M^{me} Girard. C'était une femme extraordinaire. Comme beaucoup de Français de cette époque, elle ne connaissait que son quartier. J'étais bien chez elle, mais j'en avais marre d'habiter dans une pension. Mes filles avaient besoin de plus de stabilité. J'étais venue en France pour leur offrir une éducation laïque. Côté éducation, c'était plutôt mal parti.

Un beau jour, je suis allée à l'ambassade du Canada voir si quelqu'un n'avait pas des contacts pour un logement. Je sentais que ces gens pouvaient m'aider, mais les résultats se faisaient attendre. Je me suis dit qu'un petit cadeau pourrait peut-être m'ouvrir des portes, j'ai donc offert une bouteille de parfum à la secrétaire de l'ambassade. Quelques semaines plus tard, on me louait une maison destinée normalement à des diplomates. Elle était située en banlieue parisienne, à Clamart. Il y avait un jardin et, surtout, ce n'était pas cher! Je ne pouvais pas demander mieux. Je n'avais pas attendu deux ans en vain.

Les bistros

Nous étions en 1954. Je prenais encore pension chez M^me Girard. Je lisais beaucoup. Je savais tout ce qui se passait à Paris. Les artistes fréquentaient les bistros de la rive gauche : La Coupole, Les Deux Magots, Le Sélect et Le Flore. Il était temps que je découvre ce monde par moi-même. Je me suis acheté une Volkswagen et... en avant la musique !

Je suis tout de suite devenue une habituée de ces bistros. Paris était alors une ville très internationale. Ce cosmopolitisme me fascinait au plus haut point. J'avais des amis d'un peu partout dans le monde. Cette diversité ethnique contribuait aussi à libéraliser les idées. Les gens se respectaient beaucoup. Il importait peu que l'on fût célèbre ou non ; tout le monde était sur un pied d'égalité. On nous prenait pour ce qu'on était.

Je n'ai jamais beaucoup aimé les Amerloques. Leur comportement impérialiste m'a toujours tapé sur les nerfs. Cependant, ceux qui, à cette époque, fréquentaient la rive gauche, étaient plutôt sympathiques. Ils parlaient français, ce qui n'est pas propre au comportement impérialiste. J'aimais particulièrement Sam Francis. Je le rencontrais à l'occasion, avec Jean-

Paul Riopelle et Françoise, parmi les rares Québécois que je voyais, car je ne recherchais pas la compagnie de mes compatriotes. À ce moment-là, le reste du monde m'intéressait davantage. Je connaissais toute la faune de la rive gauche, mais c'étaient des relations de bistros, rares étaient mes amis. Il m'arrivait de croiser Georges Duthuit, le beau-frère de Matisse. Je parlais à l'occasion avec Roger Blin, un être surprenant. C'était un grand homme de théâtre. Il était bègue, mais dès qu'il montait sur les planches, il s'exprimait normalement. Étonnant! Un jour, il m'a présentée à Jean Genet. Normalement, je me sentais très à l'aise avec les gens et je n'ai jamais été importunée à cause de mon accent québécois. De toute façon, les gens venaient de partout et la plupart avaient des accents beaucoup plus prononcés que le mien.

Je me sentais comme une libellule à côté de Genet. Il m'intimidait à cause de sa vie. Cet homme qui, pour aller au bout de lui-même, était allé jusqu'à la prison, m'impressionnait. Contrairement à la majorité des hommes, il ne faisait aucun compromis. Je me souviens d'un film qu'il avait fait sur sa vie. Il était dans sa cellule et parlait en morse avec son voisin. Puis, il lui tendait de sa fenêtre une fleur que l'autre ne parvenait qu'à tâtonner. Son théâtre aussi me touchait. Cette satire d'une grande bourgeoisie hypocrite et indécente et qui, pourtant, ose porter des jugements moraux ne pouvait laisser personne indifférent. Au fond, Genet était d'une grande beauté et, pour défendre à ce point la justice, d'une grande bonté. J'ai regretté de ne pas avoir profité davantage de ma rencontre avec lui. Je me suis consolée en me disant qu'une femme avertie en vaut deux. Je ne serais plus pétrifiée devant qui que ce soit.

Jean-Paul Sartre et Simone de Beauvoir sont un jour venus s'asseoir à une table voisine de la mienne. À cette époque, ils étaient connus, archiconnus. Leur influence sur le monde artistique et intellectuel était immense. Je participais à toutes les manifestations. Si Sartre et

Beauvoir cautionnaient une manifestation, tout le monde était là. Un million de personnes descendaient dans la rue. Ces deux géants étaient là, à côté de moi, et je pouvais leur parler. J'hésitais et j'hésitais encore. Finalement, je ne leur ai pas parlé. Zut!

Herta Wescher

J'ai longtemps trimballé la boîte de peinture de ma mère, mais elle n'a pas duré éternellement. Il fallait bien les acheter, ces tubes de peinture. Et ça coûtait les yeux de la tête! Être peintre contestataire, c'est paradoxal. C'était un de nos sujets préférés chez les automatistes. On voulait véhiculer des idées contestataires par le biais de la peinture, mais il fallait être riche pour pratiquer cet art. Et comme aucun de nous ne l'était, il nous arrivait à l'occasion de subtiliser des tubes. Évidemment, il n'était pas toujours possible de voler, et il fallait se contenter de ce qu'on avait.

À mon arrivée en France, j'étais assez pauvre. Mon seul revenu assuré était le chèque de pension que je recevais de l'Armée canadienne en tant que femme d'officier. Bien sûr, j'avais des économies mais, avec 300$ par mois, je devais faire attention. Inutile de dire que les tubes de peinture se faisaient rares. Comme je peignais beaucoup malgré tout, je faisais de la peinture lilliputienne, chose que j'avais commencée à Montréal quelques mois auparavant. Mes toiles n'étaient pas plus grosses qu'un timbre!

J'ai rencontré par hasard un homme qui était propriétaire d'une usine de peinture. Je lui ai parlé de la

petitesse de mes tableaux. Je ne demandais rien, mais il a insisté pour me donner d'énormes sacs de pigments de peinture. En quelque sorte, je lui dois une partie de mon succès comme peintre en France.

En plus des bistros, je fréquentais assidûment les galeries d'art. Ma première exposition en solo eut lieu à la Galerie du Haut Pavé, que tenaient des pères dominicains. Il peut sembler paradoxal pour une athée qui tenait absolument à ce que ses enfants aient une éducation laïque de faire sa première exposition chez des religieux. Certes, je n'ai jamais été croyante, mais j'ai toujours su reconnaître la valeur de bon nombre d'ecclésiastiques. Ces dominicains étaient des gens très respectables. Quelqu'un m'avait conseillé d'aller les voir parce qu'ils échangeaient des devises étrangères à des taux très avantageux. Par ailleurs, ils finançaient toutes sortes d'organismes à caractère social tout à fait louables.

Ma deuxième exposition en solo se fit, si je me souviens bien, chez Arditti. Dès lors, ma carrière française était lancée. De fil en aiguille, les expositions se sont multipliées. J'étais contente de mon succès, d'autant qu'il me permettait de vivre plus à l'aise. Cependant, l'expression de mon art et sa diffusion passaient bien avant le fric. L'argent ne m'intéressait pas. J'entretenais des relations d'amitié avec les marchands d'art qui s'occupaient de la vente de mes tableaux, sinon j'allais voir ailleurs. Quand on est une véritable artiste, l'art est plus fort que tout. Il faut savoir être flexible avec le fric. Il y a des moments où l'on passe son temps à manger du riz et d'autres où l'on passe son temps dans les grands restaurants.

Je n'ai jamais aimé les soirées mondaines, mais j'y allais quelquefois. Les galeristes, eux, les adorent et ils tiennent généralement à ce que les peintres qu'ils exposent soient présents à leurs réceptions. Je me souviens d'être allée chez Robert Lebel et sa femme,

Nina. Ils étaient parmi les amateurs d'art les plus charmants de Paris. Ils donnaient une soirée en l'honneur d'une exposition consacrée au surréalisme, mouvement pictural qui se mourait à cette époque. Je m'ennuyais comme ce n'est pas permis. J'ai décidé d'aller dans l'atelier attenant à la salle de réception. Le peintre allemand naturalisé français Max Ernst était là, impassible. Je n'avais jamais vraiment aimé la peinture surréaliste et Ernst était le seul qui m'intéressait. Cet homme de soixante-cinq ans avait toute une carrière derrière lui. En plus d'avoir appartenu aux mouvements dadaïste et surréaliste, il était sculpteur et écrivain.

— Qu'est-ce que vous faites là, monsieur Ernst? Vous ne participez pas à la fête qu'on donne en votre honneur?

— C'est beaucoup trop mondain, répondit-il.

— Moi non plus, je n'aime pas les mondanités.

Du coup, il m'a trouvée très sympathique et nous avons discuté dans l'atelier pendant deux heures.

Une femme avait vu une de mes expositions et elle avait laissé une note au propriétaire de la galerie en le priant de me la remettre. «Veuillez me téléphoner. Herta Wescher.» Nous nous sommes rencontrées et le déclic s'est fait instantanément. Cette femme était plus âgée que moi et elle avait vécu beaucoup de choses. Elle avait un ami juif avec qui elle avait fui l'Allemagne nazie à pied en passant par la Suisse. La France, sa terre d'accueil, pouvait compter sur une des plus grandes historiennes d'art de son époque. Herta était une femme extrêmement cultivée, dynamique. Elle collaborait à la revue d'art *Cimaise* et, de plus, elle était membre de divers jurys. Elle organisait des expositions de peintres étrangers. Herta a énormément travaillé pour faire avancer ma carrière. Elle m'a en quelque sorte prise sous son aile. C'est elle qui m'a mise en contact notamment avec les Réalités nouvelles. Grâce à

elle, j'ai pu, en 1962, faire une exposition en solo à la Galerie Leonhart de Munich en Allemagne. Je lui dois beaucoup.

Voyages au bout de la nuit

En bonne militante, je participais à la majorité des activités organisées par la gauche. J'ai rencontré mon second mari dans une assemblée de protestation. Celle-ci avait lieu dans une salle imposante, et l'atmosphère était des plus protocolaires. Parmi tous ces gens sérieux, il y avait un homme qui jouait avec un ballon. Moi qui ai toujours aimé les types rebelles, j'admirais sa désinvolture. D'autant que cette forme de contestation contrastait avec le ton solennel souvent agaçant de ces manifestations. Je voulus savoir le nom de cet individu original et l'on m'apprit qu'il s'appelait Guy Trédez. Dès que j'en eus la possibilité, j'allai lui parler.

— Je vous félicite pour votre anticonformisme, monsieur Trédez.

— Vous connaissez mon nom?

Il avait de lointaines origines espagnoles et aimait bien s'en vanter. Ses cheveux très foncés et son teint hâlé aidant, il se donnait des allures de beau ténébreux. «Je peux vous inviter à dîner demain?» Guy saisissait toujours les occasions très vite. J'ai rétorqué que j'allais dans le Midi. Du tac au tac, il m'a demandé s'il pouvait m'accompagner, ce que j'ai accepté.

Nous sommes donc descendus ensemble dans le sud de la France et notre relation s'est vite transformée en liaison. Cependant, à ce moment, nous étions très indépendants l'un de l'autre.

Il était médecin et travaillait dans des quartiers très pauvres. Plus souvent qu'à leur tour, ses patients n'avaient pas d'argent pour le payer. Malgré tout, il était attaché à ces gens. Guy concevait sa profession comme un engagement envers l'humanité. J'avais vu avant lui le Dr Samson et mon frère agir de la même manière, j'admirais beaucoup ce qu'il faisait.

Nous habitions à Clamart et Guy travaillait à Meudon. Il m'arrivait de le déposer à son travail et, en cours de route, j'avais remarqué à quelques reprises un homme assis près de sa maison et entouré d'animaux, mais qui avait l'air très seul et très triste. Curieuse, j'ai demandé à mon mari s'il le connaissait. Il s'agissait de Louis-Ferdinand Céline.

La profonde mélancolie qu'il dégageait suscitait chez moi beaucoup de compassion. Certes, son antisémitisme était inexcusable mais, que je sache, il n'avait jamais tué personne. N'avait-il pas payé sa dette en passant six ans en prison au Danemark ? Il avait véhiculé certaines idées répugnantes et odieuses, mais son style littéraire faisait de lui l'un des plus grands écrivains de langue française. Céline ne méritait pas d'être mis au ban de la société. Ne s'était-il pas racheté en travaillant comme médecin des pauvres, comme le faisait mon mari ? Je ne lui ai jamais parlé pour savoir ce qu'il pensait, mais on le disait impénétrable.

Mon mari aussi était étrange. Sur un coup de tête, il avait changé de quartier. Il travaillait auprès de gens qui étaient dans la mouise la plus totale. J'avais peur que cette misère ne finisse par l'affecter. « Fais attention, Guy, ces gens sont vraiment dans le fond de la casserole. » Il ne voulait rien entendre. Il vivait pour ces gens et son moral baissait à vue d'œil. On aurait dit que lui aussi voulait aller au bout de la nuit.

Les grandes rencontres

Ayant moi-même été atteinte de tuberculose osseuse et devant vivre avec un handicap, je suis plus sensible à la maladie des autres. L'atelier du grand sculpteur et peintre surréaliste et expressionniste suisse, Alberto Giacometti, était situé à l'avant de la cour de mon amie Herta Wescher. Son lieu de création était froid, mal éclairé et campé sur la terre battue. Comme le pauvre homme faisait beaucoup d'arthrite, je me suis permise de lui donner un conseil. «Mon cher monsieur Giacometti, vous êtes riche et célèbre… Pourquoi ne changez-vous pas d'atelier? Cela serait bon pour votre arthrite.» Il m'a alors regardée comme si j'étais un minuscule pou. Il m'a dit qu'il me pardonnait, parce que j'étais jeune — il était mon aîné d'une vingtaine d'années. Il m'a fait entrer dans son atelier. «Regarde cette lumière… Si je déménage, mon art est fini», a-t-il déclaré d'un ton dramatique, infiniment théâtral. L'homme parlait bien français, mais à son accent on savait que sa langue maternelle était l'italien. Je reconnaissais dans son comportement cette expression et cette chaleur méditerranéennes. À partir de ce moment-là, nous sommes devenus des amis.

Doté d'un regard d'une intensité remarquable, c'était un type très engagé politiquement, un homme de gauche, évidemment. Nous nous sommes souvent retrouvés côte à côte au cours de manifestations.

Giacometti était beau et laid à la fois et cela n'avait pas d'importance. Il avait un charme fou. Il adorait les femmes, spécialement les prostituées. Il fréquentait un bordel de la rue Montparnasse au vu et au su de tout le monde. Il n'en avait pas honte du tout. Le monde de la prostitution le captivait. Il étudiait pour ainsi dire la faune des putes. Ce grand sculpteur et peintre était un homme très seul et très intelligent, fascinant, malgré sa célébrité. Sa simplicité et sa philosophie de la vie m'impressionnaient.

Il m'a présenté ses amies prostituées. « Ces dames demandent ce qu'est une femme artiste. » Il a organisé un dîner et m'a laissée seule avec elles. Ce n'étaient pas des putes de luxe, c'étaient, disons, des moyennes putes de maison close. Elles m'appelaient l'« Artiste ». Elles étaient très touchantes. Elles travaillaient toutes pour l'éducation de leurs enfants. C'étaient des braves femmes et le plus vieux métier du monde n'était pas toujours agréable. Elles me parlaient des exigences de leurs clients dont certains étaient plutôt dégueulasses. Elles ne se plaignaient pas trop. Elles en avaient vu d'autres et préféraient prendre la vie en riant. De fait, on rigolait beaucoup.

Je ne cherchais pas à me mettre au-dessus d'elles, mais je sentais qu'elles me mettaient sur un piédestal. Pour elles, un artiste est libre. L'art, c'est la liberté.

Durant les années cinquante, l'écrivain français d'origine roumaine, Eugène Ionesco, était au sommet de sa gloire. *La Cantatrice chauve*, en 1950, *La Leçon*, en 1951 et *Les Chaises*, en 1953, avaient fait un malheur en France et dans le monde entier. Cet homme, aussi laid

qu'intelligent, était l'ami de Paquerette Villeneuve, une Québécoise qui travaillait à l'ambassade du Canada à Paris. Il aimait chez cette femme excentrique son côté « chat sauvage ». Paquerette ne s'en laissait imposer par personne.

Un beau jour, ils sont venus à la maison. Guy, mon mari, était de nature très excessive. Sur un coup de tête, il avait fait livrer un camion de terre qu'il avait fait étendre sur le terrain. Il faisait très beau et j'ai proposé à mes invités que l'on s'assoie dans la cour. Comme le sol était très poreux, la chaise sur laquelle était assis Ionesco s'est enfoncée et mon invité s'est retrouvé par terre sur le dos. Je ne pouvais pas m'empêcher de penser à sa pièce *Les Chaises* et je riais à gorge déployée. Cette situation était si cocasse, si loufoque, si absurde! Mais M. Ionesco était offusqué. Le prince de l'absurde en personne était incapable de rire de lui-même. Il est parti sans demander son reste.

La première fois que j'ai rencontré Olivier Todd, c'était dans la rue. Séducteur incorrigible, il avait commencé à me faire la cour à Montparnasse devant un bistro. Il était tellement charmant que je n'ai pas pu m'empêcher de rire, c'est ainsi que nous sommes devenus amis.

D'origine britannique, Olivier parle néanmoins un français impeccable. Nouvellement arrivé en France et sans travail, il fréquentait la faune artistique. Il avait ainsi fait la connaissance de Sartre et ce dernier lui avait dit qu'un homme intelligent comme lui méritait d'avoir une situation. Sartre l'avait alors pris sous son aile et lui avait trouvé un poste de professeur. Le grand existentialiste ne s'était pas trompé : Olivier avait beaucoup de talent, comme en témoignerait sa carrière d'écrivain.

À cette époque, les artistes n'avaient pas d'argent, mais on s'amusait beaucoup. On fréquentait les petits

restaurants du peuple, des endroits des plus rustiques et des plus pittoresques. Le Petit Saint-Benoît était le préféré des artistes et Les Charpentiers, celui des artisans.

Depuis cette période trépidante, un tas de choses ont changé, mais Olivier et moi demeurons des amis. Un jour, il a rencontré Trudeau dans un avion et celui-ci lui a exposé la thèse fédéraliste. Olivier m'a téléphoné pour me faire part de ses convictions soudaines. J'étais surprise parce que nous n'avions jamais abordé le sujet ensemble.

Je lui ai dit que les Français ne comprenaient rien à la spécificité culturelle, à l'immensité du territoire, à l'histoire des Québécois. Malgré mes arguments, Olivier demeurait mécréant. Je lui ai donc lancé une invitation pour en discuter quand il serait de passage à Montréal.

J'étais chez moi avec un groupe d'amis quand Olivier est arrivé avec deux bouteilles d'un excellent vin sous le bras. J'ai tout de suite remarqué que la ministre Louise Beaudoin lui était tombée dans l'œil. Dans sa biographie sur Camus, Todd explique la difficulté qu'avait l'écrivain existentialiste d'avoir quatre maîtresses en même temps. Évidemment, Olivier fait aussi référence à son propre problème.

Nous avons parlé de politique toute la soirée. À un moment donné, Olivier et moi nous sommes retrouvés seuls dans la cuisine.

— Alors qu'est-ce que tu en penses ? demandai-je.
— Elle est très intelligente et très belle.
— Non, je parle du Québec.
— Ah oui… C'est plus compliqué que je ne pensais.

Mes amis juifs

La plupart de mes amis parisiens étaient Juifs. Je pense qu'il y avait des raisons politiques à cela. Certes, l'oppression exercée par les Canadiens anglais sur les Québécois est une bagatelle comparativement à l'Holocauste, mais je crois tout de même que l'humiliation nous rapprochait.

Shamaï Haber était un sculpteur israélien. Comme tous mes amis juifs, il n'était pas pratiquant. Gros travailleur, il adorait faire la fête et organisait régulièrement des *open house* dans son atelier. Shamaï était l'exemple type du bon vivant : il aimait la vie et les gens. Son humour féroce faisait rire. Il faut dire que le vin rouge, qui coulait à flots, contribuait à agrémenter nos soirées. Même chose dans les bistros, on buvait beaucoup, mais pas pour se saouler. De ceux qui s'enivraient continuellement, on disait qu'ils étaient malheureux. Mes amis et moi, on était contestataires et souvent révoltés, mais on aimait la vie.

Piotr était, lui, un Juif polonais. Sculpteur et architecte, c'était un bel homme au charme irrésistible. Cependant, il était toujours aux aguets. On aurait dit

qu'une épée de Damoclès lui pendait au-dessus de la tête.

Quand nous sommes devenus assez intimes, je lui ai demandé ce qui le préoccupait tant. Il m'a alors raconté que les nazis, ces êtres inhumains, les avaient forcés, lui et douze autres hommes, à se mettre en rang et à creuser un trou devant eux. Puis ils avaient assassiné tour à tour les douze hommes qui se tenaient à côté de Piotr. Finalement, ils l'avaient épargné parce qu'il était beau. Et après que s'était-il passé? Il ne m'en a pas dit plus.

Piotr était marié à une Italienne. Katia avait une ancêtre gitane. Cette ascendance déteignait fortement sur elle. Katia avait quelque chose de diabolique. Quand elle souhaitait du mal à quelqu'un, elle plantait des aiguilles dans un cœur de tissu qu'elle avait confectionné. Piotr et moi riions de cette pratique superstitieuse. Il m'arrivait cependant de la prendre au sérieux. Elle avait une intuition terrible, spécialement pour repérer les mouchards de la Direction de la surveillance du territoire, qui n'existe plus heureusement mais avec laquelle j'allais avoir du fil à retordre!

Piotr avait gagné un concours d'architecture organisé par Le Havre, sous-préfecture de la Seine-Maritime au nord de Paris. Pour qu'il puisse travailler en paix, je lui avais prêté ma maison de Clamart. Pendant ce temps, j'étais allée à Saint-Janet où, après avoir reçu un petit héritage, j'avais acheté une maison avec mon beau-frère et ami, Robert Cliche.

Je rentrais de Londres, où j'avais rendu visite à un copain, et j'étais perdue sur la rive droite, lieu que je ne connaissais que très peu. Je marchais dans les rues de Paris, la ville que j'habitais depuis plus de dix ans, comme si j'étais en pays étranger. Puis je me suis cogné le nez sur la vitrine d'une galerie qui présentait une collection de verrières. Quelques années auparavant,

j'avais pratiqué la gravure et, de façon générale, toutes les formes d'art m'intéressaient. Cependant, ce premier contact avec les verrières a été pour moi comme un coup de foudre. Je me suis précipitée dans la galerie pour demander le nom et les coordonnées de cet artiste. Il s'appelait Michel Blum et sa rencontre fut l'une des plus marquantes de ma carrière.

Montréal, le 23 Septembre 1970

Madame Marcelle Ferron,
369 Walnut,
ST. LAMBERT,
Qué.

Chère Madame Ferron,

Le 4 Octobre 1970 à 14 H 30, le Congrès Juif Canadien consacrera les vitraux décorant son siège en mémoire et en hommage aux six millions de juifs martyrs et victimes de l'holocauste nazi.

En votre qualité d'artiste ayant si brillamment exprimé nos sentiments grâce à ces vitraux, nous désirons vivement que vous soyez présente à la cérémonie.

Nous vous adressons donc une cordiale invitation jointe à l'assurance de notre appréciation pour le beau travail accompli par vous.

Très sincèrement vôtre,

SAUL HAYES, C.R.
Vice-Président Exécutif

SH:VF

Michel aussi était Juif, mais il avait toujours vécu en France. C'était un amour d'homme et un très bon peintre. C'est lui qui m'a enseigné à travailler le verre. Il était très talentueux, mais sa technique n'était pas au point. Il travaillait le verre antique dans le double vitrage, mais ses verrières se brisaient continuellement. Ce problème représentait pour moi un défi supplémentaire et travailler le verre est devenu une passion. Quand j'ai commencé à maîtriser cet art, j'ai compris ce qui clochait dans le travail de Michel : son intercalaire était trop étroit et, quand le verre se dilatait, il tournait. L'élève avait dépassé le maître, mais il lui devait beaucoup. Lorsque j'ai fait les verrières de la station de métro Champ-de-Mars à Montréal, je lui ai fait verser des droits d'auteur.

Borduas à Paris

En 1955, je suis allée chercher Borduas au Havre. Il arrivait de New York où il avait eu du succès. Il venait maintenant tenter sa chance à Paris. Il était loin, ce temps où il était venu chez moi pour la première fois et où il m'avait enseigné la peinture. La relation de maître à élève n'existait plus entre nous. Borduas était très modeste et jamais il n'a fait sentir sa supériorité à quiconque. N'empêche que je m'étais sentie petite à ses côtés. Ce jour-là, je le voyais d'égal à égal. Je n'étais pas encore au sommet de ma carrière, mais j'avais fait du chemin. J'avais trente et un ans, lui en avait cinquante, et pour la première fois je pouvais l'aider. J'étais toujours béate de reconnaissance, mais je n'étais pas peu fière de ce que j'avais accompli.

Le chef de file des automatistes était dans sa période noir et blanc. Ses tableaux étaient remarquablement saisissants. Borduas n'avait pas besoin de mon aide. Il pouvait très bien se débrouiller seul. Son art allait à coup sûr faire fureur à Paris.

Certes, j'ai eu le malheur d'être atteinte de tuberculose osseuse dans ma prime jeunesse, mais j'ai toujours eu de la chance dans la vie. Pour Borduas, cela

a été l'inverse : on aurait dit que la guigne s'accrochait à lui. Peu après son arrivée à Paris, des galeries lui avaient proposé d'exposer ses œuvres, mais presque à chaque fois ses expositions étaient tombées à l'eau.

Mon ami n'a vraiment pas eu de veine à Paris où il est mort sans avoir connu la consécration en France. Avant de partir, il voulait se rendre au Japon pour quelques années et «mourir ensuite dans ses terres» à Saint-Hilaire.

Il vivait pour sa peinture...

*(Propos de Marcelle Ferron recueillis
par Gilles Hénault)*

Avant mon départ de Paris, il y a moins d'un mois, j'ai vu Borduas très gai. Il avait quitté pour un soir la réclusion qu'il s'imposait et qui était attribuable en partie à son mauvais état de santé.

Il devait s'étendre pendant douze ou quinze heures pour avoir la force physique de peindre pendant cinq ou six heures par jour.

Mais il n'a pas cessé un instant de croire en sa peinture. Je soupçonne que c'est ce qui le maintenait en vie. Ceux qui l'ont connu savent que toute sa vie a été conditionnée par son oeuvre. Il vivait pour sa peinture.

Sa mort prématurée est d'autant plus regrettable qu'on commençait, à Paris, non seulement à reconnaître son immense valeur comme peintre, mais à lui assigner la place qui lui revient de droit dans l'évolution de la peinture moderne. La revue "Art d'aujourd'hui" devait consacrer un numéro spécial aux grands novateurs, et Borduas devait s'y trouver, avec justice, en compagnie de Pollock, de Klein, de Hartung, etc.

Les peintres canadiens-français qui ont travaillé sous la rigueur impardonnable de son regard savent ce qu'ils lui doivent.

Personne mieux que lui ne savait lire un tableau de peinture débutant, pour y découvrir les valeurs positives, les dons de poésie ou de rêve, les désirs informulés, l'ardeur créatrice. Je me souviens de quelle voix il s'exclamait: "Quelle jeunesse!" avec une générosité entière, un enthousiasme spontané. Puis, commençait l'analyse serrée, lucide, sans fausses complaisances.

Je ne crains pas de dire que nous lui devons tout, tant sur le plan de la conscience que sur le plan de l'art.

Par ailleurs, il progressait lui-même dans son art avec la même rigueur que celle qu'il exigeait des autres. Le contact des oeuvres d'enfants, l'influence théorique du surréalisme, l'appui de ses amis l'ont certainement orienté et soutenu. Mais après avoir trouvé sa voie, il s'y est engagé avec toute sa fougue en suivant une courbe personnelle que lui imposait son sûr instinct de peintre, d'homme sensible, d'esprit clairvoyant.

Les Champs russes, 1947.

Sans titre, 1960.

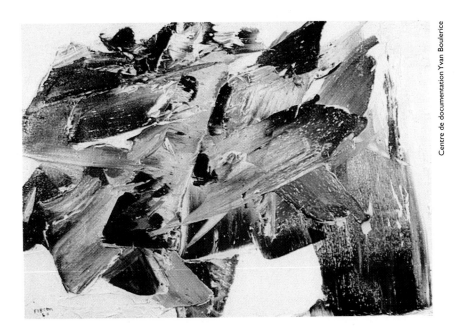

Sans titre, 1960.

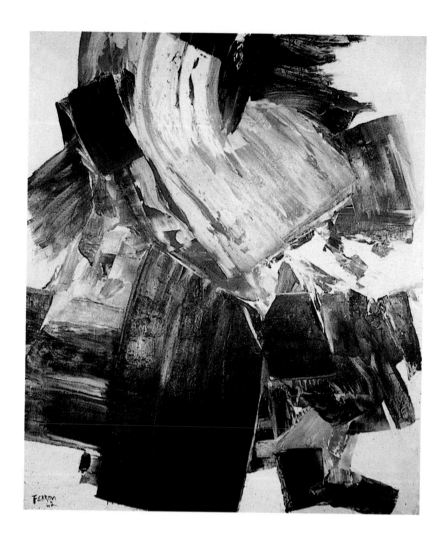

Kanaka, 1962.

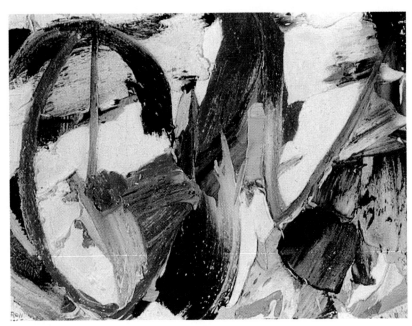

Sans titre, 1964-1965.

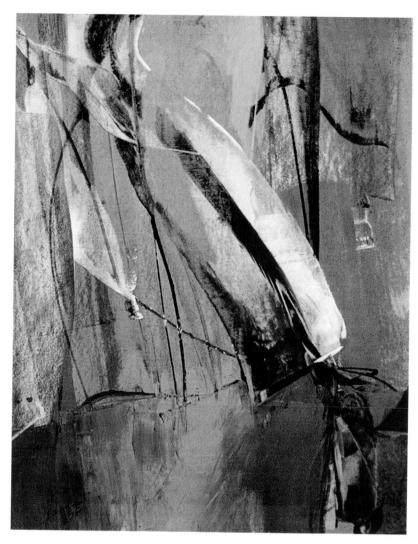

Sans titre, 1975.

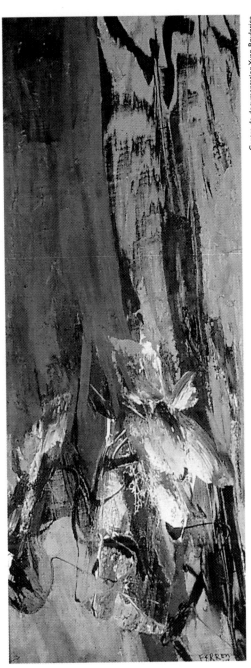

Le rideau s'ouvre, 1978.

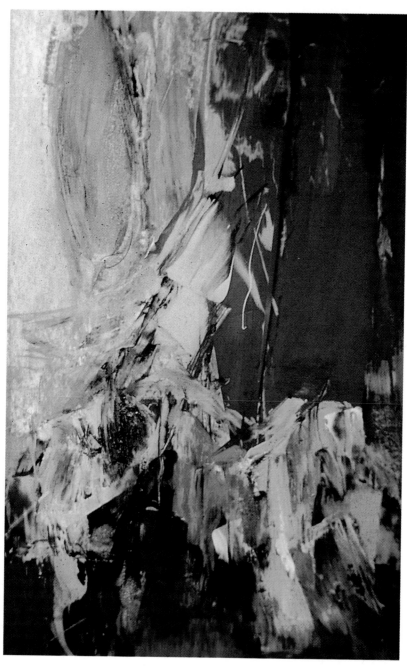

Sans titre, 1978.

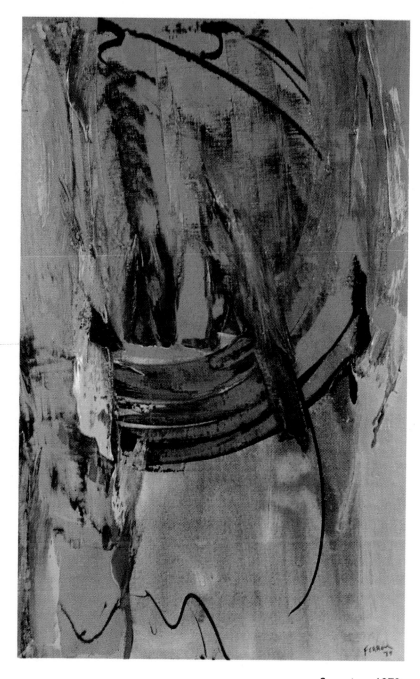

Sans titre, 1979.

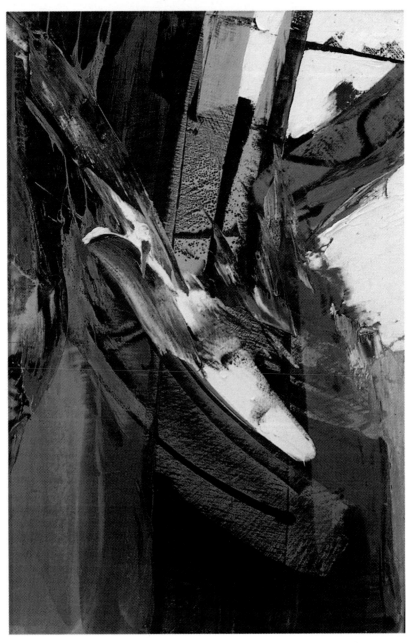

Sans titre, 1979.

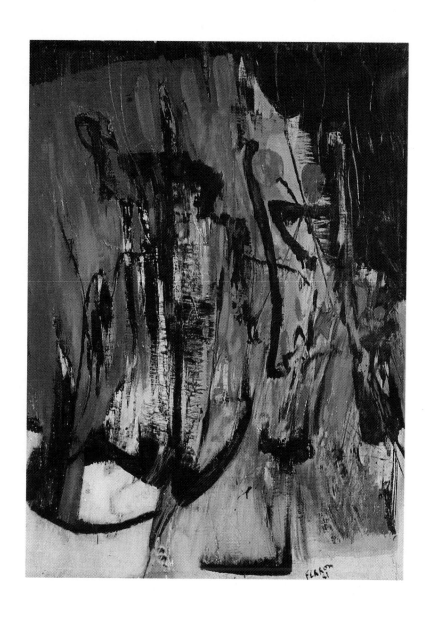

Sans titre, 1981.

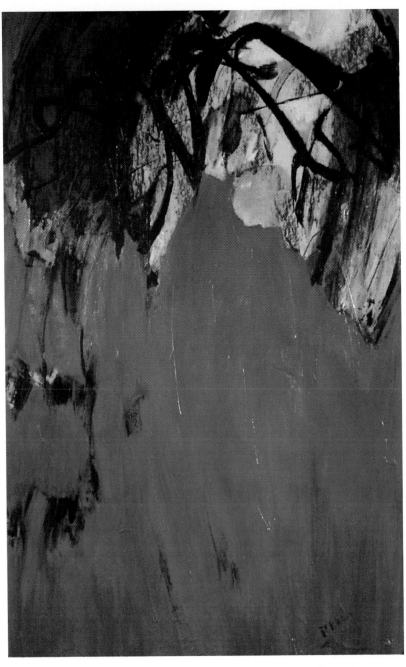

Sans titre, 1982.

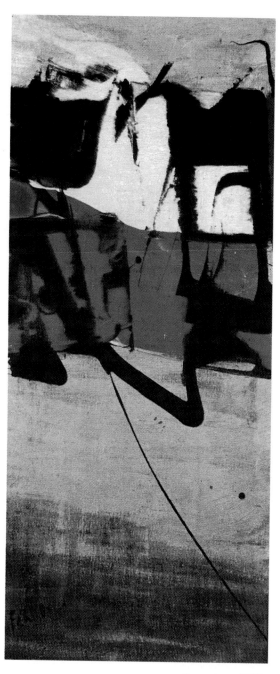

Sans titre, 1983.

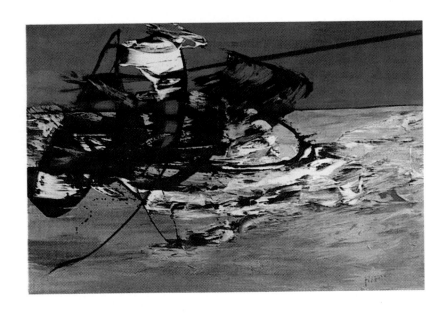

Don Quichotte, 1983.

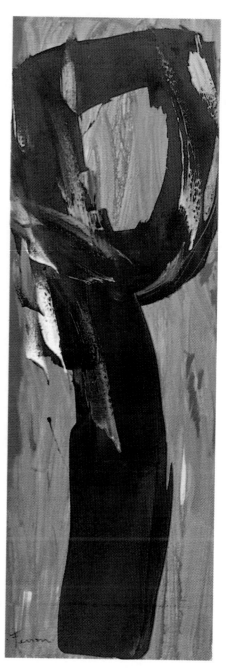

Sans titre, 1989.

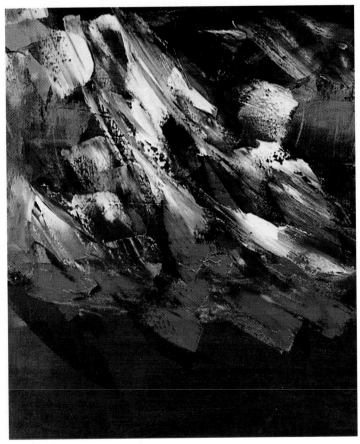

Sans titre, 1993

Riopelle

Jean-Paul Riopelle était un homme remarquable. Quand il est arrivé à Paris, il a fait immédiatement fureur. Il marchait à grands pas lourds, tel un ours, sa gueule d'Amérindien fascinait les Français. Il avait un appétit insatiable. Ses tableaux étaient immenses. Et ces couleurs ! Brillantes, flambloyantes, incendiaires. Et ce rapport à l'espace ! Sa peinture était révolutionnaire, il inventait ni plus ni moins une nouvelle forme d'art.

Riopelle était un peintre en vue de Paris. Il connaissait les plus grands : notamment Miró et Francis. Riopelle était à Paris quand il a contresigné le *Refus global* en 1948. Je me réjouissais de son succès et je me disais que cela aurait un effet positif sur tous les automatistes.

Riopelle avait toujours été mon ami. C'était un homme généreux. Dans les bistros, il payait régulièrement des tournées générales. Quand j'ai eu des problèmes avec la Direction de la surveillance du terrtoire, il m'a aidée financièrement.

Riopelle menait grande vie. Il collectionnait les voitures de sport. Ce n'était pas un m'as-tu-vu pour autant. Il adorait les Bugatti, les Ferrari pour le plaisir de

la conduite, ce que j'ai moi-même compris le jour où il m'a fait faire une balade dans une de ces machines d'enfer, c'était en effet assez excitant.

Sa première femme, Françoise Lespérance, était Québécoise. C'était une excellente danseuse. Ils ont eu deux enfants ensemble. Je l'aimais bien, Françoise, c'était une chic fille. Jean-Paul, quant à lui, aimait bien les femmes, mais n'avait rien d'un play-boy. Il a quitté Françoise, parce qu'il était tombé amoureux de Joan Mitchell, la fille d'un richard bostonais. Elle et moi étions toujours à couteaux tirés. À vrai dire, elle s'obstinait avec tout le monde. C'était une femme intelligente et drôle, mais elle était aussi terriblement possessive et dominatrice. Au fond, elle avait très peu confiance en elle. Certains prétendaient qu'elle manipulait Jean-Paul, mais en vérité il était beaucoup trop indépendant pour se laisser faire.

Riopelle et moi étions complices. Je lui montrais mes tableaux et il me montrait les siens. En général, j'étais ébahie par son talent, mais il lui arrivait de faire des horreurs.

— Cette toile est merveilleuse. Mais tu ne vas quand même pas exposer celle-là!

— Pourquoi pas?

— Elle est nulle. Tu devais être complètement saoul quand tu l'as peinte.

— Oui. Puis après?

— Tu n'y penses pas! Plus tard, quand tu verras cette toile, tu n'en seras pas fier. Tu risques même d'en avoir honte.

— Si les gens sont assez idiots pour acheter des nullités, tant pis pour eux. De toute façon, cette toile est déjà vendue.

Notre amitié s'est détériorée quand Riopelle a refusé de présenter des tableaux dans une exposition collective de peintres québécois qui devait avoir lieu à la galerie Rive droite. Cette exposition regroupait des œuvres

d'Alleyn, de Borduas, de Leduc, de Riopelle et de moi-même, mais, sans la participation de Jean-Paul, elle serait annulée.

Je suis allée le trouver pour avoir des explications, mais je me doutais bien des motifs de son désistement.

— Tu sais que tu vas nous faire rater l'exposition si tu n'y participes pas.

— Je sais.

Riopelle était sur la défensive.

— La galerie Rive droite, c'est gros! Pense au jeune Alleyn, à Leduc… et à Borduas, il n'a tellement pas eu de chance depuis qu'il est ici! Il mérite bien ça.

Riopelle restait coi. Son visage était devenu de marbre depuis que j'avais prononcé le nom de Borduas. Sa réaction m'exaspérait.

— Alors, c'est ça? Œdipe! Tu veux assassiner ton père spirituel. Et vlan, Borduas! Tu veux que les Français continuent à croire que tu es né dans un chou. Ô Riopelle, le grand inventeur de l'automatisme. Il ne faudrait surtout pas qu'ils connaissent l'existence de Borduas. Ils sauraient alors d'où viennent tes premières influences. Il faudrait que tu lui rendes crédit… Et cela te jetterait de l'ombre. Riopelle, tu es un génie. Qu'est-ce que ça changerait si tu partageais un peu de ta gloire avec Borduas?

Riopelle demeura inflexible. Il n'était pas question qu'il revienne sur sa décision. L'exposition a bel et bien été annulée et cette rencontre avec Riopelle m'a laissé un goût amer. J'ai compris le message : chacun pour soi. Riopelle a accepté d'exposer en même temps que Borduas, mais seulement après la mort de ce dernier.

Je n'étais plus l'amie de Riopelle, mais je lui parlais occasionnellement. Notre dernière rencontre remonte à 1976.

— Alors, Ferron, j'ai appris que tu faisais du porte-à-porte pour le Parti québécois.

Il avait raison et je n'en étais pas peu fière.

— Eh bien, Ferron, je te le laisse, ton Québec !

Il avait prononcé ces mots d'un ton absolument méprisant. J'étais furieuse.

— Tu craches sur le Québec et c'est ici que tu es le plus adulé.

Il se moquait de ce que je lui disais. Je ne lui ai jamais plus adressé la parole depuis. Riopelle est en contradiction avec lui-même. D'apparence contestataire, c'est au fond un homme de droite. Il a une fin de vie triste. Il mériterait peut-être mieux. Je ne sais pas.

Les deux dernières fois que je l'ai vu, c'était à la télévision. La première fois, il était interviewé par le journaliste Robert Guy Scully alors qu'il était complètement bourré. J'avais pitié de lui et du journaliste. Quel manque de jugement ! La seconde fois, Riopelle était beaucoup plus sobre. Trinquant avec lui, le journaliste Raymond Saint-Pierre avait réussi une

Riopelle n'a accepté d'exposer en collectif aux côtés de Borduas qu'après la mort de ce dernier.

entrevue assez sympathique. J'ai particulièrement apprécié sa perspicacité quand Saint-Pierre l'a interrogé à propos de l'influence que Borduas a exercée sur lui. Riopelle a répondu qu'ils allaient à la pêche ensemble. J'étais renversée. Au fond, leurs peintures sont deux voies parallèles : Riopelle, l'Amérique et Borduas, l'Europe.

Chez les nazis

Dorothée Leonhart, une galeriste qui avait pignon sur rue à Munich, était venue à Paris pour faire des exercices de relations publiques. Connaissant Herta Wescher de réputation, elle était entrée en contact avec elle. Et boule de neige, mon amie Herta avait fait en sorte que mes tableaux soient présentés à l'une des expositions «parisiennes» qui auraient lieu dans cette très chic galerie de la capitale bavaroise.

Veux, veux pas, j'avais un préjugé défavorable à l'égard des Allemands. Les histoires que m'avaient racontées mes amis juifs au sujet des nazis ne me prédisposaient pas à l'enthousiasme, j'avais des réticences. On avait beau dire que la très grande majorité des Allemands n'étaient pas au courant des atrocités du nazisme, j'étais un peu sceptique. Les gens avaient bien dû se rendre compte du va-et-vient dans les camps de concentration. Y avait-il eu une conspiration du silence? Une chose était sûre : il s'était perpétré dans ce pays les pires barbaries de l'histoire de l'humanité. Bien sûr, il fallait tourner la page. Toujours est-il que j'appréhendais cette exposition.

Nous étions en 1962 et Munich était presque complètement reconstruite. Cette ville était superbe et

les Alpes qui se dressaient en arrière-plan ajoutaient à sa beauté. Les gens semblaient très actifs, ça sentait l'essor économique.

Dorothée Leonhart m'a accueillie en déroulant le tapis rouge. Au vernissage, la salle était bondée. L'ambiance qui y régnait était des plus *gemütlich*, c'est-à-dire «agréable» et les gens étaient tout à fait *feinfühlig*, autrement dit «distingués».

Un homme fort charmant prit le micro pour inviter tous les gens présents au vernissage à une fête donnée chez lui en mon honneur. Il eut l'amabilité de s'exprimer en français et le plus étonnant dans tout ça, c'est que ces gens raffinés le comprenaient. Cet homme, dont je ne me souviens plus le nom, était architecte. Dégoûté par l'armée allemande durant la Seconde Guerre mondiale, il avait déserté et s'était réfugié en France occupée. Il avait été recueilli par une dame qui l'avait caché au risque de sa propre vie. À la fin de la guerre, il était retourné en Allemagne, mais il avait une dette d'honneur envers la France.

Comme il multipliait les politesses, Guy, mon mari, et moi étions enchantés d'aller chez lui. L'alcool coulait à flots et ces gens, qui semblaient avoir de la classe, se sont mis à se comporter comme des animaux. Un homme déjà bien éméché a déclaré à mon mari qu'il était fier d'avoir été nazi et qu'il regrettait que le IIIᵉ Reich ait raté son coup. J'étais outrée et mon mari était furieux, d'autant que sa grand-mère était Juive. Guy ne s'est donc pas gêné pour l'engueuler vertement. L'homme s'est mis à parler en allemand et tout d'un coup mon mari s'est retrouvé entouré de colosses. Guy, de type méridional et pas très grand, avait l'air d'une mouche. La bagarre a commencé. J'ai bien cru qu'ils allaient le tuer. Affolée, je suis allée chercher l'architecte pour qu'il s'interpose. En un rien de temps, tout était fini. Mon mari n'était pas trop amoché, mais nous sommes partis *illico presto*. Par la suite, je n'ai jamais pu

récupérer mes tableaux ni l'argent des ventes. Je rageais.

Cela ne m'a pas servi de leçon, puisque j'ai accepté une autre invitation d'une galerie de Hambourg. Hélas! le scénario s'est répété. Tout le monde était gentil au début et, après avoir bu, les gens révélaient au grand jour leur passé nazi. On me dit que les jeunes Allemands sont plus pacifistes. J'ose l'espérer. Une chose est sûre, je n'irai pas sur place pour vérifier.

MARCELLE FERRON KANADA

ÖLBILDER UND GOUACHEN

Die Galerie erlaubt sich, Sie zur Eröffnung der Ausstellung am Mittwoch, 13. Sept. abends um 8 Uhr höflichst einzuladen

Frau Dr. Herta Wescher (Paris) wird die Künstlerin vorstellen

Vom 13. 9. bis 20. 10. 1962, Montag mit Samstag 10-19 Uhr

Galerie Leonhart München 23, Ungererstraße 42, Tel. 338200

La guerre d'Algérie

Mon père avait beau être riche, il n'était pas réactionnaire pour autant. Quand les grandes grèves éclatèrent à Louiseville, il prit tout de suite le parti des travailleurs. Ces gens étaient exploités par les compagnies états-uniennes et travaillaient à la sueur de leur front pour quelques misérables sous. « C'est ça l'injustice sociale, disait-il. Il faut que ça cesse. » L'enseignement de mon père m'a permis de toujours être sensible au sort des démunis et des exclus.

Quand je suis arrivée en France, en 1953, j'allais retrouver le pays de mes racines profondes. Je n'étais pas en sol étranger, mais j'étais néanmoins une immigrante. Bien sûr, on ne me le faisait pas sentir, mais on ne me considérait pas non plus comme une Française à part entière. De toute façon, je n'ai jamais souhaité m'assimiler. Durant les treize années que j'ai passées là-bas, je me suis toujours perçue comme une Québécoise en France.

En 1954, quand la guerre d'Algérie a commencé, ma réaction n'était pas du tout celle d'une Française. Au début du conflit, presque tous les Français étaient contre les Algériens. Contrairement à eux, j'étais très sympa-

thique à la cause algérienne. Ces gens se battaient pour l'indépendance de leur pays et je me disais qu'il serait grand temps que les Québécois fassent de même. Par ailleurs, j'étais révoltée par le traitement qu'on réservait aux Algériens qui vivaient en France. Beaucoup se comportaient avec eux comme de véritables barbares. Pendant ces huit longues années de guerre, on a commis des atrocités innommables. Je me souviens qu'on tuait des Algériens et qu'on les jetait dans la Seine.

Les pauvres Maghrébins étaient traqués dans les rues. Une fois, alors que des policiers s'amusaient à faire la vie dure à quelques-uns d'entre eux, je me suis approchée pour m'interposer. «Vous n'avez pas le droit de traiter ces êtres humains comme des bêtes de somme. Vous savez, je suis Québécoise et je vais aller informer mon ambassade de ce que vous faites.» Bien sûr, mes menaces n'étaient que de la frime, mais elles ont suffi à embarrasser suffisamment les policiers pour qu'ils laissent les Algériens en paix. «Sans vous, m'a dit l'un d'eux, nous serions en taule. Merci, madame la Québécoise, merci.»

Belkir logeait chez nous à Clamart. Il gagnait sa vie comme peintre en bâtiment. À cette époque, il était difficile pour un Algérien de demander mieux. Belkir était un homme cultivé et sympathique. Un ami, quoi! Il était secret et on le respectait ainsi. On ne connaissait rien de son passé, mais on savait qu'il ne voulait pas aller à la guerre. C'était on ne peut plus compréhensible! La France enrôlait de force les ressortissants algériens qui se trouvaient sur son territoire pour qu'ils se battent en Algérie contre leurs propres frères. L'horreur! On voulait en somme que ces gens aillent tuer leur mère. Cette décision du gouvernement français avait fait basculer une bonne partie de l'opinion publique. De plus en plus d'artistes et d'intellectuels dénonçaient la situation. Guy, mon mari, aidait ces Algériens de façon très pratique. Comme il était

médecin, il faisait en sorte que Belkir et ses amis soient déclarés inaptes lors de l'examen médical. Il leur faisait subir un traitement qui créait des anomalies globulaires. C'est ce qu'on appelle de la médecine révolutionnaire !

La guerre avec l'Algérie s'éternisait. Depuis belle lurette, Jean-Paul Sartre, qui était un homme supérieurement intelligent, prônait son indépendance. Albert Camus, lui-même pied-noir, avait longtemps cherché des solutions de compromis. Au bout du compte, il comprit qu'il fallait reconnaître le peuple algérien.

Le gouvernement français tenait mordicus à l'Algérie, mais le général de Gaulle a fini par comprendre que cette colonie coûterait trop cher et qu'il valait mieux lui donner son indépendance. À cette époque, les différents corps policiers pullulaient. Outrée par la nouvelle attitude conciliante du général, l'OAS, une milice d'extrême-droite, avait tenté de l'assassiner à Petit-Clamart, à deux pas de chez nous. L'amnistie de 1962 a été, pour tous les Français et tous les Algériens, un jour de libération. Malheureusement, la révolution algérienne s'est engluée dans une dérive mafieuse, d'où les problèmes graves que le pays connaît encore aujourd'hui.

Pourquoi je fus accusée d'espionnage

J'habitais depuis déjà un certain nombre d'années à Clamart avec mes trois enfants. Comme la maison était très grande, il m'arrivait d'avoir des pensionnaires. J'avais une copine basque qui s'appelait Sansbero. À l'instar de la plupart de mes amis, je l'avais rencontrée dans un bistro à Montparnasse. C'était une chic fille et je n'avais pas hésité une seconde quand elle m'avait demandé de la loger pour quelque temps. Elle recevait des militants basques et ils avaient fait imprimer des tracts antifranquistes qu'ils devaient acheminer en Espagne. Je voyais leurs activités d'un bon œil. J'étais allée en Espagne et le climat de terreur qui y régnait m'avait scandalisée. Néanmoins, je ne voulais pas que Sansbero me mêle à ses affaires et nous nous étions mises d'accord là-dessus.

La propriétaire de ma maison était une grande bourgeoise. Elle habitait avenue de Ségur et son amant était un des directeurs de la Direction de la surveillance du territoire, cette police très insidieuse, sorte d'État dans l'État. Évidemment, ces deux tourtereaux ne pouvaient pas s'envoyer en l'air comme ils le voulaient. À cette époque, les différents corps policiers s'épiaient;

un directeur de la DST ne pouvait donc pas retrouver sa maîtresse dans une chambre d'hôtel.

Cette dernière avait eu l'idée de venir dans la maison qu'elle me louait. Évidemment, elle avait les clés et tous deux entraient chez moi comme dans un moulin. Je les soupçonnais de me «rendre visite» mais, comme bien sûr ils profitaient de mon absence pour venir, je ne les avais jamais pris en flagrant délit. Un beau jour, alors que je sortais, toute nue, de la salle de bains, ils sont entrés et se sont retrouvés face à face avec moi. Je n'étais pas du genre très pudique, mais j'avais droit à mon intimité.

— Madame, quand on loue une maison, on ne peut pas l'habiter en même temps. En conséquence, je vous prierais de quitter les lieux immédiatement.

J'étais furieuse, mais ce n'était rien à côté d'elle.

— Non seulement nous allons vous virer de cette maison, mais nous vous ferons virer de France.

Elle me défiait d'un air rageur, croyant me faire peur. J'en avais vu d'autres, ces menaces ne m'impressionnaient pas.

— Essayez, si vous voulez.

La dame et son amant sont alors partis en claquant la porte. Cet épisode m'a pertubée, mais je ne m'inquiétais pas. En France, une loi interdisait à quiconque d'expulser une femme vivant seule avec ses enfants même si elle n'avait pas payé son loyer depuis un an. Par ailleurs, j'avais un excellent avocat. Le baron de Sariac, homme excentrique et grand collectionneur, défendait tous les artistes. Il comptait notamment Pablo Picasso parmi ses clients les plus prestigieux. À la limite, s'il me manquait de l'argent pour payer ses honoraires, je pourrais le payer en tableaux.

Dans le temps de le dire, la DST est venue perquisitionner chez moi et a saisi les tracts antifranquistes de mon amie Sansbero. Le lendemain, j'étais accusée

d'espionnage et un avis d'expulsion était émis contre moi. J'avais trois jours pour quitter la France.

J'étais affolée, mais il me fallait garder mon calme. J'ai appelé mon avocat qui m'a dit ne pas vouloir se mêler d'une affaire aussi délicate. On ne rigolait pas avec la Direction de la surveillance du territoire. J'étais dans de sales draps.

J'ai téléphoné au Québec à mon grand ami Robert Cliche pour lui demander conseil. Comme par hasard, il était justement en compagnie du premier ministre canadien Lester B. Pearson. Ce dernier a tout de suite envoyé un télégramme au quai d'Orsay, siège du ministère des Affaires extérieures, pour demander qu'on me donne un sursis. Ce qui lui fut accordé.

Chaque semaine, j'étais dans l'obligation de me procurer une carte de séjour. Mes problèmes n'étaient donc pas résolus. Je devais me trouver un avocat. J'ai demandé à Mendès France de m'aider. Son frère était avocat, mais lui non plus ne voulait pas se mouiller. J'ai donc dû dénicher un avocat acoquiné avec la DST. Cet homme, dont je ne veux plus me rappeler le nom, était véreux et magouilleur. Il n'était quand même pas fou et savait que cette histoire d'espionnage était bidon. Il était prêt à me défendre à la condition que je lui verse 300 $ par semaine, somme absolument exorbitante pour l'époque. Quelques semaines plus tard, j'étais sans le sou et obligée d'emprunter de l'argent. Heureusement, j'avais des amis et je pouvais compter sur eux. Plusieurs m'ont prêté de l'argent sans vouloir que je les rembourse. Jean-Paul Riopelle était de ce nombre.

On disait que j'étais la maîtresse de Pearson, et je ne faisais rien pour démentir cette rumeur. Mon avocat voulait que je lui dise la vérité à ce sujet, mais je laissais planer le doute. Je savais qu'il était de connivence avec la DST, et que celle-ci croie que j'étais la maîtresse du premier ministre du Canada faisait mon affaire. La DST marchait sur des œufs et se devait de faire attention.

Avant d'être ruinée complètement, j'ai changé d'avocat. Me Lefebvre était un homme respectable et son père, un grand collectionneur. Je pouvais le payer en tableaux. La stratégie consistant à faire croire que j'étais la maîtresse de Pearson continuait à faire son effet. La DST, pour une rare fois car elle était impitoyable, a dû reculer. J'ai eu droit à des excuses de la France et, en prime, on m'a délivré une carte de résidence valide pour huit ans et renouvelable.

Après cette longue saga judiciaire, j'étais soulagée mais, comme j'habitais toujours à Clamart dans la « fameuse » maison, je craignais les représailles de la DST. Je suis allée rencontrer Jules Léger, alors ambassadeur du Canada, pour lui demander de me trouver une place au Centre des étudiants étrangers. Il connaissait ma situation et ne s'est pas fait prier pour m'aider.

Toute cette histoire m'avait mise dans un état d'insécurité totale. En cas de changement de gouvernement ou quelque chose du genre, je pouvais me retrouver dans le pétrin. J'avais un ami du nom de Philipot, le garagiste de tous les artistes de Paris : Riopelle, Francis et compagnie. Dans son atelier trônait une énorme bouteille de Ricard. Je n'en avais jamais vu d'aussi grosse. Philipot picolait volontiers avec les clients. C'était lui aussi un artiste à sa manière. Quand on n'avait pas d'argent, on pouvait le payer en tableaux. Sachant qu'il avait des contacts partout dans la police, je voulais qu'il fasse enquête pour savoir si mon dossier avait été détruit. Réponse négative. Je vivrais toujours en France avec un épée de Damoclès au-dessus de la tête.

La carrière internationale

La Suède

J'ai rencontré à Paris un poète suédois du nom de Göran Eriksson, un homme très intelligent, qui maîtrisait plusieurs langues et était spécialisé dans la traduction de la littérature suédoise vers le français et l'italien. Göran et moi nous aimions énormément. Il voulait que je vienne vivre en Suède, parce qu'on venait de lui offrir le poste de critique littéraire d'un important journal de Göteborg, le *Göteborgs Handelstidning*. J'avais toujours une âme d'aventurière et cette idée me plaisait. Göran fondait beaucoup d'espoir sur ma capacité d'adaptation en Suède. Après tout, le climat scandinave ressemble à celui du Québec. Il était aussi persuadé que je réussirais à apprendre le suédois. C'était mal me connaître. Je suis très visuelle, mais pas du tout auditive. C'est pour ça que je n'ai jamais eu de don pour la musique. En ce qui a trait aux langues étrangères, j'ai fait de grands efforts pour les apprendre, mais en vain.

J'ai essayé d'apprendre le chinois à Paris. Je me souviens que mon professeur s'appelait Isa Chen. Ce que j'ai fait de mieux fut de lire le journal du peuple de Mao qui, en réalité, était un journal destiné aux quasi-illettrés. J'ai appris l'italien, mais comme personne ne me comprenait en Italie, j'ai cessé de le parler. J'ai essayé

d'apprendre le russe et les exceptions grammaticales ont eu ma peau. Autre échec cinglant! Le bulgare, l'arabe, le tchèque, n'en parlons pas. Et du suédois, je n'aurai appris que «*ja, ja*» qui veut dire «oui, oui». Ne connaissant que ce mot, je réussissais quand même à faire rire les gens.

— Parlez-vous suédois?

— Oui, oui.

— Depuis combien de temps habitez-vous en Suède?

— Oui, oui.

— Quel est votre nom?

— Oui, oui.

Finalement, la seule langue étrangère que j'ai apprise, c'est l'anglais. Je le baragouine assez bien pour avoir pu enseigner la peinture dans cette langue à Banff au Canada durant l'été de 1976. C'est d'ailleurs à cette occasion que j'ai rencontré mon jeune ami peintre Pierre Blanchette.

Je suis partie en Suède en 1957. Göran m'avait fait obtenir une subvention du gouvernement suédois. L'État mettait un atelier à ma disposition et me versait une allocation. En échange, je devais remettre la moitié des œuvres que je produisais pour qu'elles soient distribuées dans tout le pays. Aujourd'hui, on peut trouver de mes encres sur papier un peu partout en Suède.

J'ai pris le train de Paris jusqu'à Hambourg, puis de là, un bateau pour Göteborg. Je suis arrivée là-bas morte de fatigue. J'étais tellement exténuée que je ne pouvais pas apprécier la beauté architecturale de la ville. Pendant les six mois que j'ai passés en Suède, j'ai habité à Göteborg et je ne suis jamais allée à Stockholm. Les moments les plus marquants sont ceux que j'ai vécus dans les petits villages reculés. J'aimais me retrouver dans l'arrière-pays. La nature y était enchanteresse et elle m'inspirait.

La société suédoise m'impressionnait beaucoup. Les artistes vivaient tous dans des conditions très respectables. Il n'y avait pas trop d'écart entre les riches et les pauvres, c'était l'un des plus beaux exemples de démocratie du monde.

Malheureusement, les Suédois me décevaient un peu. Certes, ils donnaient l'impression d'être très libérés. Il est vrai qu'ils étaient très émancipés sur le plan sexuel. Néanmoins, il y avait quelque chose de puritain en eux, disons qu'ils étaient libérés sexuellement mais puritains par rapport à leurs sentiments, un fond de Luther et de Calvin. Plutôt introvertis, ces gens étaient des solitaires, des âmes tourmentées, ils buvaient beaucoup mais communiquaient peu. À l'époque, ils se sentaient coupables d'avoir vendu de l'acier aux nazis.

J'allais régulièrement au sauna, trois fois par semaine. Tous ces corps parfaits m'ébahissaient. Les Suédois mangeaient bien et prenaient soin de leur corps. Les Suédoises étaient magnifiques et j'étais surprise de voir que les Françaises et les Italiennes avaient autant la cote. Göran m'avait expliqué la chose de la façon suivante : «Les Suédoises sont belles mais ennuyeuses, alors que les Françaises et les Italiennes... *Mamma mia!*» En somme, il y avait un terrible climat d'incommunicabilité entre les hommes et les femmes.

En Suède régnait le respect pour les individus et les enfants. La société n'était pas raciste. Les immigrants, en majorité des Turcs, étaient pauvres, mais ils avaient du travail. D'ailleurs, ce qui a provoqué mon départ de ce pays, c'est que je me suis rendu compte que, sous certains aspects, je me sentais plus proche des Turcs que des Suédois.

Le Picolo Teatro di Milano était en tournée européenne et avait fait escale à Göteborg. Il faisait du théâtre contestataire à souhait. Le spectacle avait été délirant et, comme à son habitude, le public suédois était resté assis et avait applaudi avec les pouces. Ongle

contre ongle ! Dans la section où les billets étaient les moins chers se trouvaient des Turcs et ceux-ci se sont levés pour applaudir à tout rompre. Du coup, je les ai imités. Göran m'a alors prise par le bras et m'a fait rasseoir en me demandant de ne pas être ridicule.

De retour à la maison, j'ai dit à Göran que je ne pouvais pas vivre dans un pays où les gens applaudissaient avec leurs pouces. La rigidité morale, ce n'était pas mon truc. Göran était déçu, mais il ne voulait pas quitter la Suède à cause de son travail. Notre projet de mariage venait de tomber à l'eau. Je suis retournée en France.

São Paulo

Toute ma vie, j'ai beaucoup travaillé à peaufiner mon art, ce que je fais encore aujourd'hui. Pourtant, sans être passive, je n'ai jamais poussé ma carrière. Tous ceux qui me connaissent savent que je suis capable de défendre mes idées et que j'ai toujours su saisir les occasions qui se présentaient, mais disons que la promotion et le marketing n'ont jamais été mon fort.

Mon côté brouillon est une de mes principales caractéristiques. Il est presque impossible de s'y retrouver dans mes paperasses, tellement tout est pêle-mêle. Il y a quelques années, j'ai prêté tout mon dossier de presse à une étudiante qui faisait une thèse sur moi. Elle ne me l'a jamais remis et je ne me souviens plus de son nom. Ça me ressemble beaucoup. Je n'accorde pas d'importance à ces choses. Cette nonchalance m'a fait vivre des moments assez cocasses. Un jour où je travaillais dans mon atelier, j'ai regardé l'heure et me suis rendu compte que j'étais en retard : j'étais invitée à un mariage. Je me suis habillée à toute vitesse et je suis allée à l'église. Au sortir de la cérémonie, j'ai marché dans un nid de poule et je suis tombée par terre assez violemment. Tout le monde s'est regroupé autour de

moi et un homme s'est penché pour m'enlever chaussure et chaussette. Ma fameuse « patte » avait encore pris tout le coup. Les gens se sont mis à pousser des « ho ! » et des « ha ! » Mon pied était tout noir. L'homme pensait que j'avais la gangrène. Voyons donc! Ce n'était qu'une petite foulure. J'avais le pied noir parce qu'il m'arrive souvent de travailler pieds nus et que je n'avais pas eu le temps d'enlever la peinture qui me recouvrait la peau.

Mon je-m'en-foutisme m'a aussi profité. L'histoire de la médaille d'argent que j'ai remportée à la Biennale de São Paulo en est un exemple. J'étais à Paris et j'avais envoyé quelques-uns de mes tableaux au concours comme on jette une bouteille à la mer. Un musée de São Paulo en avait acquis un. Tout cela se passait en 1961, j'étais au sommet de mon art et je n'étais pas peu fière des grandes toiles que j'avais soumises.

Harold Town, un peintre torontois très populaire à l'époque, avait lui aussi participé au concours. Le Canada avait mis toute la gomme pour qu'il gagne. Harold et un groupe de diplomates s'étaient rendus à São Paulo pour faire du lobbying. La veille du dévoilement des prix, ils étaient si sûrs de gagner qu'ils avaient sablé le champagne. Le jury n'a pas semblé apprécier leur attitude et c'est à moi qu'il a donné la médaille d'argent. J'étais contente, mais sans plus.

Je ne suis pas du genre à rechercher les honneurs. D'ailleurs, je ne la trouve plus, cette médaille d'argent. Elle est quelque part dans ma maison, mais je ne me rappelle plus où. Mon éditeur voulait que je remue ciel et terre pour la trouver.

— Les journalistes accordent beaucoup d'importance à ces choses-là. Vous êtes le seul artiste du Québec et du Canada à avoir remporté une médaille à São Paulo. La Biennale, c'est un concours très prestigieux.

— Bof...

— Mais moi, madame Ferron, j'aimerais la voir, votre médaille.

— Écoute, Michel, elle est ronde et plate.

Il n'a pas pu s'empêcher de rire et je l'ai imité.

Prague

En 1947, j'avais raté un voyage à Prague que je devais faire avec mon ami Jean-Paul Mousseau. Nous devions assister à une rencontre internationale communiste, mais un séjour à l'hôpital m'avait contrainte d'annuler ce voyage, Mousseau était donc parti seul. Qu'à cela ne tienne, Prague s'est retrouvée plus tard sur mon chemin. La première fois, c'était en 1968. J'étais l'invitée d'honneur d'une rencontre internationale de verriers. Cette reconnaissance m'était d'autant plus précieuse que les Tchèques sont parmi les plus grands verriers du monde. Bien sûr, leur formation contribue grandement à cette réussite. L'enseignement est strict, profond, et les étudiants doivent se plier à un impitoyable processus d'écrémage : sur les vingt inscrits au début, trois seulement obtiennent le diplôme.

Mon idée d'industrialisation des verrières et les applications techniques en découlant les avaient particulièrement impressionnés. Et surtout, il y avait le prix ! Eux aussi construisaient de grandes verrières, mais jamais ils n'avaient réussi à le faire pour aussi peu que 50 000 $. Les Tchèques voulaient connaître mes secrets, mais j'en avais beaucoup à apprendre d'eux.

Prague me fascinait non seulement par sa beauté — c'est une des plus belles villes du monde —, mais aussi

par l'intensité de sa vie culturelle. Cette capitale slave comptait alors moins d'un million d'habitants, mais, dans ses trente théâtres, on jouait chaque soir à guichets fermés. Un peuple qui donne autant d'importance à ses artistes est hautement civilisé.

J'étais à Prague depuis un mois et j'y serais restée plus longtemps, n'eût été ce rendez-vous avec l'histoire. Alors que je marchais dans la rue, un homme m'a abordée en français. Il ne me connaissait pas, mais il savait que j'étais étrangère. «Madame, il faut partir tout de suite. Les Russes débarquent demain.» Cet homme n'avait pas à m'en dire davantage, je savais ce que j'avais à faire. Depuis le Printemps de Prague, qui amorçait un processus de libéralisation du communisme tchécoslovaque, tout le monde s'attendait à ce que les Soviétiques envahissent le pays. Nous étions le 20 août 1968 et les Soviétiques allaient passer aux actes le lendemain.

Je n'avais plus une seconde à perdre. C'était l'avion ou la prison. J'aurais pu paniquer. Cependant, mon expérience de jeune femme infirme m'a formée autrement. Quand j'étais toute jeune, il fallait que je voie les gens de loin, car j'étais sans défense. Durant ma jeunesse, j'étais toujours aux aguets, mais cette situation m'a permis toute ma vie de garder mon sang-froid.

Je suis arrivée à l'aéroport sans mon visa que l'on m'avait volé. J'étais dans de beaux draps! Le préposé voulait que j'aille en chercher un autre à l'ambassade du Canada. Je savais que celle-ci était fermée ou sur le point de l'être. Il fallait à tout prix qu'il me laisse passer. Le gros quadragénaire moustachu semblait inflexible et par malheur je n'avais pas assez d'argent sur moi pour le soudoyer. «Monsieur, les Russes rentrent demain. Si vous ne me laissez pas passer, j'irai en prison. C'est vraiment ce que vous voulez?» Le type s'est mis à réfléchir quelques instants et il m'a laissée partir.

En 1970, je fus de nouveau invitée à une rencontre internationale. Durant mon premier séjour, je logeais

chez «l'habitant» et je suis retournée au même endroit, chez un homme d'une grande culture qui était biologiste. Comme il était engagé politiquement dans le sens de la libéralisation du communisme, les nouveaux dirigeants tchécoslovaques prosoviétiques l'avaient mis sur la liste noire. Souffrant de diabète, il avait par conséquent beaucoup de difficulté à se procurer des médicaments. À mon retour à Montréal, en 1968, je lui en avais expédié par la poste et ce brave homme me traitait comme s'il avait une dette éternelle envers moi.

La relation entre les Tchèques et les Russes ressemblait à celle qui existe entre les Canadiens anglais et les Québécois. C'était une relation d'amour-haine. Les Russes étaient jaloux des Tchèques parce que ces derniers étaient plus cultivés qu'eux. À l'instar des Québécois, les Tchèques se servaient de la culture pour combattre l'envahisseur. Un soir, je suis allée voir *Ubu roi* d'Alfred Jarry dans un théâtre de Prague. La pièce était jouée en tchèque mais, comme je la connaissais par cœur, cela ne me causait aucun problème. J'ai vécu alors une des plus belles manifestations de subversion théâtrale. Les dirigeants du théâtre n'avaient pas changé un mot au texte, mais ils avaient choisi cette pièce pour faire passer un message. Ainsi, la réplique de Mère Ubu : «Eh! nos invités sont bien en retard.» et celle de Père Ubu : «Oui, de par ma chandelle verte. Je crève de faim. Mère Ubu, tu es bien laide aujourd'hui. Est-ce parce que nous avons du monde?» avaient suscité des réactions monstres. D'un côté, les Tchèques se bidonnaient et, de l'autre, les dirigeants tchécoslovaques prosoviétiques fulminaient. Le lendemain, le ministre de la Culture fut mis en prison.

Dès lors, la stratégie des Soviétiques a été de neutraliser la culture tchèque en lui coupant les vivres. Cette vile tactique a porté ses fruits : la culture tchèque a perdu, année après année, de son ampleur et de sa

vitalité, et ce vide culturel, après le retrait des Soviétiques, a ouvert la porte toute grande à l'invasion culturelle états-unienne. Mais attention au rouleau-compresseur de Coca-Cola et de McDonald; quand on essaie d'extirper du cœur d'un peuple sa culture, il finit toujours par se révolter.

Collection particulière, 1966.

Station de métro Champ-de-Mars, 1968.

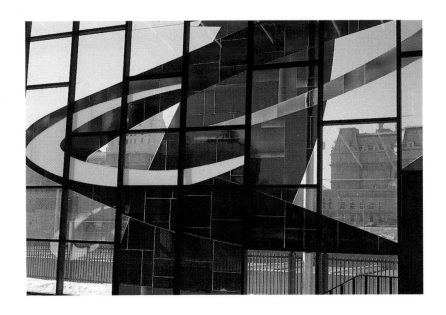

Station de métro Champ-de-Mars, 1968.

Station de métro Champ-de-Mars, 1968.

Collection particulière.

Collection particulière.

Collection particulière, 1971.

Collection particulière, 1971.

Collection particulière, 1973.

Palais de justice de Granby, 1979.

Palais de justice de Granby, 1979.

Palais de justice de Granby, 1979.

Palais de justice de Granby, 1979.

Station de métro Vendôme, 1979.

Le Miroir aux alouettes, O.A.C.I., 1979.

Sculpture Lavallin, 1990.

L'Italie et la Belgique

J'étais venue en Europe pour voir les peintures de mes propres yeux. Au premier rang, il y avait la France. C'était naturel. À cause de la langue et de nos racines. Du prestige aussi ! La France, c'est la France. Mais après… C'était l'Italie !

J'étais une grande consommatrice de musées. J'en ai visité en France, en Belgique, aux Pays-Bas, en Grèce, en Italie et ailleurs encore. J'aimais les musées pour l'inspiration qu'ils me donnaient davantage que pour la démarche. Quand j'entrais dans un musée, je ne consultais pas le catalogue, il aurait fallu que je me casse la tête pour me rappeler mes notions d'histoire de l'art. Tout cela m'ennuyait prodigieusement. Je préférais me laisser guider par le hasard. En fait, ce n'était pas si aléatoire, j'allais vers ce qui m'inspirait, ce que je trouvais beau.

Je suis allée à Florence. Une ville extraordinaire. Bien sûr, j'ai fait la tournée des musées. J'y ai découvert un tout petit portrait. Celui d'un Borgia. Le peintre, Piero della Francesca, travaillait avec une extrême sobriété, mais quelle maîtrise de la ligne ! Sa peinture m'a énormément touchée. Ce portrait a continué à me suivre très, très longtemps. La peinture, c'est l'art du choc.

Le choc, le mouvement, c'est ce qui me définissait en tant que peintre. Je faisais partie d'un groupe qui représentait ce qu'on a pompeusement appelé l'« abstraction lyrique ». Pour nous, le mouvement comptait beaucoup et la spontanéité était une sorte de diktat. On remettait tout en cause. C'était l'époque aussi. Cette même recherche esthétique se retrouvait en musique, bien qu'elle s'y soit traduite de façon différente. C'étaient Berg, Webern et Schönberg. Le dodécaphonisme et le silence. En littérature, c'étaient le surréalisme et le nouveau roman.

La peinture, quant à elle, devenait de plus en plus abstraite, mais l'émotion, celle que l'on ressent au contact des tableaux des grands maîtres tels Vermeer et Rubens, restait entière, intacte. Pour moi, la sensualité et l'émotion sont importantes. J'ai bien sûr été influencée par mon époque, mais à travers ma démarche j'ai exprimé ma propre personnalité. Par mon œuvre, j'ai toujours voulu exprimer cette sensualité très spéciale des choses, de la nature. Le désert et le Grand Nord, et cette lumière qui apparaît et disparaît. La peinture est un rapport à l'espace et à l'imaginaire. Elle est comme une écriture qui se transforme. L'éternelle recherche, quoi! Aujourd'hui, à soixante-douze ans, je travaille toujours beaucoup. La peinture marque le temps et la vie. En 1946, quand j'ai rencontré Borduas, qui m'a montré comment peindre, je commençais et, aujourd'hui, cinquante ans plus tard, je suis rendue quelque part ailleurs et ça continue.

Au début des années soixante, j'ai fait une exposition en solo à Milan. La capitale de la Lombardie est une ville industrielle, mais agréable. Je me souviens particulièrement de l'élégance des gens. L'exposition s'est bien passée, mais sans plus.

Il y a eu aussi Spolète. Dans cette petite ville d'Ombrie située dans le centre de l'Italie avait lieu une rencontre internationale de peintres organisée par

l'historien français Charles Delloye. Je sais que Jean-Paul Mousseau y participait. Et c'est tout... Je ne me rappelle rien d'autre. C'est quand même drôle : j'ai des tonnes de choses à raconter sur une petite ville comme Clamart, alors que l'Italie, où je n'ai jamais vécu très longtemps, me semble un amoncellement de cartes postales de très belles villes comme Bologne, Trieste, Naples, Florence, etc. Et cette richesse est impossible à décrire si ce n'est superficiellement.

LIBRERIA EINAUDI ROMA

MOSTRA DEL MOVIMENTO AUTOMATISTA CANADESE

INAUGURAZIONE MARTEDÍ 27 NOVEMBRE 1962 ORE 18

LA S. V. È INVITATA A INTERVENIRE

VIA VITTORIO VENETO 56 A TEL 46 57 84

Herta Wescher, ma protectrice, m'avait recommandée auprès de galeristes belges. Grâce à elle, j'ai présenté deux expositions en solo à Bruxelles : la première a eu lieu au printemps de 1956 et la seconde, l'année suivante. Les Belges m'avaient reçue avec tous les honneurs : la radio et la télévision étaient présentes au vernissage. La galerie Apollo, où j'exposais, a fermé ses portes depuis, mais elle traitait bien ses artistes.

La première réception avait eu lieu chez des Flamands. On aurait dit qu'ils me reprochaient de ne pas parler leur langue. Je n'étais pas Wallonne, je n'avais donc aucune raison de parler le flamand. Je comprenais quand même la réaction de ces gens. Je n'aime pas non plus qu'une personne s'adresse à moi en anglais à Montréal. Cependant, je ne pense pas que la Belgique et le Canada puissent être comparés. Le rapport de force n'est pas le même. Notre situation est unique au monde.

Je n'ai guère de souvenirs de la Belgique, mais j'ai souvent constaté le peu d'attachement que les Belges manifestent envers leur pays. Dès qu'ils acquièrent un peu de célébrité, ils s'installent en France. Ce fut le cas de Georges Simenon, de Jacques Brel dont mon ami Olivier Todd a écrit la biographie, de mes amis Claude et Philippe Breuer et de nombreux autres. La Belgique a-t-elle vraiment une âme ?

Le voyage touristique

J'ai fait des expositions dans de nombreux pays, mais j'ai aussi beaucoup voyagé pour le plaisir. Inutile de vous dire que je n'étais pas du type à faire des voyages organisés. Évidemment, je n'avais pas moins l'air d'une touriste pour autant, mais j'avais le don de voyager de façon assez originale.

En 1954, Boudreau, Champeau, Michel Camus et moi avions décidé de faire le tour des Balkans, en passant par la Grèce et l'Italie. Une bagatelle! Juste avant notre départ, une femme, que je connaissais à peine mais qui savait que j'allais en Albanie, est venue me porter une lettre pour que je la remette à une femme à Tirana. Pourquoi aurais-je refusé?

Au début du voyage, nous étions tout fringants. Nous allions à l'aventure au gré du temps. Aucun d'entre nous n'avait lu de guide touristique sur l'Albanie. Je voulais laisser toute la place à l'inattendu. Mais de l'inattendu, je n'en demandais pas tant! D'abord, les douaniers. Le contrôle était des plus rigoureux. Il fallait tout expliquer, notre itinéraire, la lettre, tout. Les douaniers semblaient si sévères que j'ai douté qu'ils nous laisseraient passer. Nous avons

traversé la frontière les poches remplies de formulaires. Nous n'étions pas au bout de nos peines. Les Dinariques, une chaîne de montagnes, se dressaient devant nous, majestueuses, immenses, mais pour atteindre Tirana il fallait les traverser, ce que nous avons fait non sans peine.

En arrivant dans la capitale albanaise, nous sommes allés à l'université où travaillait la dame à qui je devais remettre la lettre. On m'a amenée jusqu'à elle et elle m'a fait signe de me taire. Nous sommes allées dans son bureau. Elle marchait devant moi, je la sentais fébrile. Je ne savais pas ce qu'il y avait dans la lettre, mais ce devait être « subversif ». À cette époque, en Albanie, un rien était « subversif ». Je me demandais pourquoi les douaniers ne l'avaient pas lue. Cette dame venait peut-être d'une grande famille. Je ne sais pas.

Quand je lui ai remis la lettre, elle l'a regardée rapidement et m'a embrassée chaleureusement. On ne pouvait communiquer autrement que par des gestes. Ses émotions étaient à fleur de peau. Elle me touchait. Soudainement, elle m'a fait signe de partir. Je comprenais qu'il fallait que je quitte le pays. À cause de cette lettre, ma vie était peut-être en danger. La sienne encore plus. Peut-être qu'on l'a exécutée. Je ne sais pas. Je n'ai jamais revu la femme qui m'avait donné la lettre à Paris.

Je suis partie avec mes acolytes pour la Serbie. Le voyage en Albanie avait été éreintant. Et puis, j'avais une sorte de rage au cœur. Je ne pouvais m'empêcher de penser à la propagande de certains communistes français au sujet de l'Albanie, ce pays n'avait rien du paradis. Le régime albanais faisait régner la terreur. Le dictateur Hoxha, un sauveur ? Un vrai salaud, oui !

Nous nous sommes arrêtés pour manger. Les gens étaient dignes et hospitaliers, mais terriblement pauvres. On nous a servi une boîte de sardines et une galette dure comme de la roche. Ce peuple n'avait pas de pain. Vous vous imaginez ? Un peuple sans pain. Quelle humiliation !

Nous n'avions pas beaucoup d'argent et nous dormions un peu n'importe où. À la limite, on couchait dans l'auto. Nous roulions depuis un bon bout de temps et il fallait se trouver un gîte. Au sommet d'une colline dénuée d'habitation trônait une large bâtisse. Ce ne pouvait être qu'un hôtel. Faux! C'était un bordel. Les bordels peuvent être intéressants, mais celui-là était misérable. Les prostituées étaient grosses, vieilles et laides au possible. Elles étaient alignées dans des sortes de boxes comme des chevaux. C'était pathétique, mais nous avons décidé de rester, car nous avions faim. On nous a encore servi une boîte de sardines et la fameuse galette.

Pendant qu'on mangeait, un homme s'est adressé à nous en allemand. Heureusement, mon ami belge Michel Camus connaissait cette langue. Le type affirmait que nous n'étions pas en sécurité. Il nous trouvait sympathiques et, comme il était un des caïds de la place, il avait donné l'ordre aux brigands de la colline de ne pas voler notre voiture. «Partez vite, disait-il. Et surtout, ne vous arrêtez pas en chemin.» Nous l'avons écouté.

Plus tard, nous sommes passés par la Croatie. Les Croates étaient riches, mais ils s'étaient acoquinés avec les nazis. Les Serbes, eux, jamais. Les Croates vivaient dans l'aisance et les Serbes, pauvres et humiliés. Aujourd'hui, une guerre atroce sévit entre ces deux peuples. Aux yeux de l'opinion publique internationale, les Serbes jouent le rôle des méchants. Peut-être le sont-ils… Mais peut-être aussi que les Serbes ne font que se venger de ce que les autres leur ont fait subir. Si c'est vrai, ça ne justifie pas les horreurs. Ou peut-être est-ce encore autre chose. Je ne sais pas. Une chose est sûre : après ce que j'ai vu là-bas, je me méfie de la vision manichéenne de cette guerre colportée par les médias.

Mes compagnons de voyage Champeau et Boudreau étaient homosexuels. Dans ma vie, j'ai eu de nombreux

amis qui avaient cette orientation. Le sport que les gens pratiquent ne m'a jamais importé. Cependant, j'ai toujours été consciente que cela dérange beaucoup certaines personnes intolérantes. L'homosexualité de mes amis québécois était des plus apparentes. Dans une ville comme Paris, on les remarquait à peine ; les Parisiens en ont vu d'autres. En Turquie, c'était une autre histoire. La société turque était alors très rigide. Dans les rues d'Istanbul, il n'y avait aucune femme. On les cachait. C'est tout de même incroyable ! On était quand même en 1955 ! Cacher les femmes. Pourquoi ? Parce qu'elles sont de trop grandes pécheresses ? Vous vous imaginez comment une société pareille percevait les homosexuels. Mes amis ne se souciaient de rien ; ils avaient l'habitude de se faire regarder de travers.

J'étais pour ma part inquiète. Certains Turcs étaient carrément hostiles. Pourraient-ils nous faire du mal ? Quelqu'un allait-il nous héberger quelque part ? Nous dormions souvent dans la voiture, mais là je ne me sentais pas en sécurité. Les hôtels étaient rarissimes. Istanbul n'avait pas l'habitude d'accueillir des étrangers. Pourtant, cette ville était superbe. Le Palace, un hôtel de luxe pour étrangers, demeurait le seul endroit où l'on pouvait louer une chambre. J'avais peur qu'ils ne nous refusent, mais l'argent sonnant réussit à faire fléchir bien des susceptibilités. Compte tenu de la beauté de l'édifice, le tarif n'était pas terriblement élevé, mais cela suffisait pour grever notre budget. J'étais artiste, mais aussi fille de notaire. Comme j'avais des dons pour l'administration, on m'avait nommée trésorière. «Profitez de votre lit douillet, les gars, car demain on couche dans la voiture.» D'ailleurs, j'ai déjà vu pire. Chose réconfortante, le lendemain on mettait le cap sur la Grèce.

Au cours d'un de mes voyages en Grèce, il m'est arrivé une aventure tout à fait extraordinaire. Je m'étais retrouvée à Rhodes en compagnie de mon amie

Claire Bonenfant. Nous avions eu le malheur de me retrouver là en plein colloque international. Nous avions eu beau chercher, il n'y avait aucune chambre libre. Nous étions mortes de fatigue et il n'était pas question que nous dormions à la belle étoile. En désespoir de cause, nous avons demandé à un chauffeur de taxi de nous aider. Ensemble, nous avons passé en revue toutes les possibilités d'hébergement, mais nous les avions toutes essayées. Puis, il s'est mis à se gratter la tête et à rougir. Je croyais qu'il voulait nous inviter chez lui. Mais non! Il nous a suggéré le bordel. Il connaissait bien l'endroit et savait que des chambres étaient disponibles. Là ou ailleurs... Nous étions si fatiguées...

Nous sommes arrivés à la maison close. C'était propre et rassurant. L'homme et une prostituée nous ont menée à nos chambre. Nous les avons remerciés et je me suis couchée sans poser d'autres questions.

Je me suis réveillée en pleine nuit. Un homme était à mes côtés. Il devait croire que j'étais une prostituée. J'ai essayé de lui expliquer la situation en français et en anglais. Il n'y avait rien à faire, le type ne parlait que le grec. Je commençais à paniquer. Je ne savais plus quoi faire. J'étais sans défense et l'homme pouvait me violer n'importe quand. Tout à coup, j'ai eu un éclair de génie. Je me suis levée et je suis allée chercher mon passeport. Je le lui ai montré en répétant le mot «Canada». C'était comme si je venais de prononcer une formule magique. Le Grec a tout de suite compris et il est parti.

Mon passeport canadien m'a peut-être sauvé la vie, mais il m'a aussi rendu service à d'autres reprises. Partout dans le monde, on était bien accueilli en tant que Canadien, parce que le Canada est un pays démocratique et qu'il a toujours aidé les pays en voie de développement. Malgré tout, je demeure indépendantiste et j'ai hâte d'avoir mon passeport québécois. Cependant, il faut rendre à César ce qui lui revient.

Quand l'homme est parti, j'ai posé mon passeport sur la table de chevet et me suis rendormie, l'âme en

paix. Le lendemain, j'ai appris qu'on m'avait prêté la chambre d'une prostituée qui était en vacances. Elle avait la réputation d'être la meilleure. Décidément, je n'étais pas à la hauteur...

Les Pays-Bas

La plupart de mes tableaux sont en longueur pour une simple et bonne raison : ma « patte » m'empêche de me déplacer facilement, il m'est plus difficile de travailler sur la largeur. J'ai tout de même réussi à faire de nombreux grands tableaux dont un immense qui appartient à M. Orlow.

Orlow était un Russe blanc, c'est-à-dire qu'il appartenait à l'aristocratie tsariste et que bien sûr, comme tous ses semblables il avait quitté la Russie pendant la révolution d'Octobre. Orlow avait une fortune colossale et il s'était installé aux Pays-Bas. Il avait ouvert une manufacture de cigarettes et la marque Peter Stuyvesant avait fait de lui un des hommes les plus riches d'Europe.

Il s'intéressait beaucoup à la peinture. Il avait des galeries d'art un peu partout dans le monde. Ma peinture le touchait particulièrement et, pour me témoigner sa gratitude, en plus d'acheter mon plus grand tableau, il m'avait invitée chez lui à Amsterdam. Il m'avait fait parvenir le billet d'avion aller-retour, et un de ses chauffeurs était venu me chercher à l'aéroport. Cet homme grand, beau et riche m'avait accueillie

chaleureusement. Il donnait l'impression d'être le plus heureux des hommes. Quand j'ai vu sa femme, j'ai compris que quelque chose clochait. Cette femme, qui pourtant était d'une beauté exceptionnelle, semblait étrange et craintive. On aurait dit que son mari la terrorisait. D'ailleurs, j'ai appris dernièrement qu'elle était internée dans un hôpital psychiatrique.

Orlow m'a demandé si je voulais visiter une de ses usines. J'étais curieuse de voir comment il traitait ses ouvriers et j'ai volontiers accepté son invitation. Je suis entrée seule dans l'usine ; un de ses chauffeurs m'attendait à la porte. Jamais de ma vie je n'ai vu des ouvriers aussi mal traités. Le bruit était infernal ; la poussière, omniprésente ; et le stress, insoutenable. Les travailleurs étaient infirmes ou bien ils louchaient. Orlow engageait les gens les plus susceptibles d'être exploités. J'étais dégoûtée.

Je ne voulais pas rester une seconde de plus dans cet endroit malsain. J'avais besoin de fumer pour chasser ces images terribles de ma tête. Avant de sortir de l'usine, j'ai pris deux paquets de cigarettes. Lorsque j'ai franchi la porte, un système d'alarme s'est déclenché. Deux gardiens armés sont arrivés aussitôt. J'étais affolée.

— Je n'ai pris que deux paquets. Il doit bien en avoir un million dans votre usine.

— Ce n'est pas grave, madame Ferron, me dit le premier.

— Le système d'alarme, c'est pour les employés, ajouta l'autre.

Nous étions à table, Orlow, sa femme et moi. Orlow semblait toujours aussi sûr de lui, tout au contraire de sa femme et de moi ; j'étais en furie.

— Alors, madame Ferron, comment a été votre visite ?

— Écoutez, monsieur Orlow, je vous remercie pour ce voyage et pour tout ce que vous avez fait pour moi.

Mais je tiens à vous dire que je suis contre l'exploitation humaine.

À ces mots, son visage s'est rembruni. J'avais l'impression de faire face à un loup.

— Vous êtes consciente de ce que vous êtes en train de faire ? Je suis propriétaire de galeries d'art un peu partout dans le monde et je voulais donner un souffle extraordinaire à votre carrière internationale.

— Je n'ai pas besoin de votre aide, monsieur Orlow, et j'aimerais retourner chez moi.

— Vous savez, madame Ferron, j'ai toujours méprisé les artistes. Ils sont pour moi une décoration. Mais vous, je vous ai toujours respectée.

Je suis partie avant la fin du repas et je n'ai plus jamais revu cet homme. Orlow était un type fascinant par ses contradictions, mais ses ambitions n'avaient pas de freins. Si le monde va si mal aujourd'hui, c'est qu'il est contrôlé par des gens comme lui qui ne pensent qu'à s'enrichir sur le dos des autres.

Haïti, Cuba et les États-Unis

En voyageant partout dans le monde, j'ai visité bon nombre de pays pauvres. Mon repère, pour voir si les gens, malgré leur misère, vivent dans un minimum de dignité humaine, est le traitement qu'on réserve aux vieux et aux enfants.

J'avais un ami, Jean-Marie Drot, qui était réalisateur à la radio d'État française. Un jour, il m'a invitée à son émission et tenait à m'entendre dire que j'avais choisi de vivre à Paris pour sa culture.

— Pourquoi avez-vous décidé de vivre à Paris ?

— Pour ses bistros.

Jean-Marie rageait, mais il ne m'en a pas tenu rigueur. Il savait qu'on n'enrégimente pas les rebelles comme moi.

— Oui, mais Jean-Marie, les bistros aussi, c'est culturel.

— Je sais, je sais…

Malgré cet épisode, Jean-Marie et moi étions toujours de bons copains. Il avait organisé une rencontre, en Haïti même, avec de vieux peintres haïtiens et m'avait proposé d'y participer. La misère dans ce pays est à faire dresser les cheveux sur la tête. J'ai même vu un lépreux.

Les pauvres artistes vivaient dans une indigence innommable. Leurs ateliers ressemblaient à des boxes pour les chevaux. Malgré cette pauvreté, ces peintres au talent immense, tout comme les poètes, travaillaient contre vents et marées. Il fallait qu'ils aient beaucoup de courage pour continuer à créer malgré la faim qui les tenaillait.

Dans ce pays de misère, il y avait quand même de l'espoir. J'ai eu la chance d'assister à une authentique cérémonie vaudou en compagnie de Jean-Marie, pas une petite séance pour touristes ! L'atmosphère était fébrile. On a souvent tendance à qualifier le vaudou de rite fou. Pourtant, ses origines africaines remontent à des temps immémoriaux. J'avais l'impression d'être témoin d'une psychanalyse de groupe. Le vaudou a effectivement quelque chose de thérapeutique. En sortant de la cérémonie, je me suis mise à penser que le peuple haïtien pourrait s'en sortir.

Gérard Pelletier, alors secrétaire d'État dans le gouvernement Trudeau, m'avait donné un coup de fil. Il voulait que je représente le Canada au colloque annuel de l'Association internationale des arts contemporains qui se tenait cette année-là à Amsterdam.

— Vous n'y pensez pas, monsieur Pelletier, moi qui suis une vieille indépendantiste.

— Le titre du colloque, c'est : *Les artistes et la liberté*. Et on me dit que les membres de cette association sont plutôt de gauche. Vous êtes la personne tout indiquée pour nous représenter.

— J'accepte.

Un artiste ontarien, dont le père était syndicaliste, m'a accompagnée. Un type charmant. Comme dans toutes les rencontres internationales, les États-Uniens avaient beaucoup de poids. L'un d'entre eux a proposé que le prochain colloque ait lieu en Grèce. J'avais beaucoup d'amis grecs et j'ai bondi de ma chaise. « La Grèce est sous dictature. Ce qu'on appelle le régime des colonels a envoyé quelques-uns de mes amis en prison. On n'est quand même pas pour cautionner

un tel régime. » J'entendais des voix autour de moi qui m'encourageaient à continuer dans la même veine. « Je propose plutôt Cuba, parce que là-bas les artistes sont bien traités. »

Les Amerloques, du moins ceux de droite, étaient littéralement choqués. J'avais fait valoir que cette proposition n'avait rien de politique et que ce choix n'était justifié que par des raisons artistiques. À Cuba, on fait les plus belles sérigraphies du monde. Bien sûr, j'exagérais un peu. Cuba était certes une terre d'art mais, avant tout, il est clair que je voulais emmerder les États-Uniens. Malgré leurs protestations véhémentes, ma proposition a été entérinée et la rencontre subséquente s'est tenue à Cuba.

Les Cubains nous ont accueillis très chaleureusement. Le passé révolutionnaire et les figures mythiques de ce pays, Che Guevara et Fidel Castro, me fascinaient. Cependant, certaines désillusions comme les purges staliniennes avaient appris aux gens de gauche comme moi à faire preuve de scepticisme. Aussi, j'ai fait le tour de l'île pour voir Cuba en profondeur. Je me fiais à mon bon vieux repère : les vieux et les enfants. Tout le monde était décemment vêtu et avait une paire de souliers. Les gens n'étaient pas riches, mais ils ne vivaient pas non plus dans la misère.

La comparaison entre Cuba et Haïti n'était pas difficile à faire. Haïti vivait dans la zone d'influence états-unienne et était plongé dans une pauvreté odieuse. Je me souviens d'avoir vu en République dominicaine des Haïtiens travailler dans les champs de canne à sucre comme des esclaves. D'ailleurs, Michel Régnier a fait un film saisissant sur le sujet, intitulé *Sucre noir*. Pauvres Haïtiens, c'est le premier peuple noir des Antilles à avoir acquis son indépendance, en 1804, mais depuis lors son histoire est faite de misère. D'un autre côté, Cuba était dans le camp opposé à celui des États-Unis et s'en portait beaucoup mieux. Les Amerloques pouvaient bien avoir honte !

La critique d'art Monique Brunet-Weinmann disait avec raison dans un article qu'elle a écrit sur moi, et qui a été publié dans le magazine d'arts visuels *Parcours* au printemps de 1994, que l'école de Paris était victime de l'ostracisme de l'école de New York. Cette situation n'a rien de surprenant étant donné que les États-Uniens se comportent de façon très impérialiste depuis la fin de la Seconde Guerre mondiale en agissant comme si le monde avait commencé avec eux.

Durant les années cinquante, l'école de Paris n'avait aucun complexe par rapport à l'école de New York. En 1960, tout a basculé : les États-Uniens ont pris le contrôle de la peinture et ils ont récupéré l'histoire à leur profit. Ils en ont profité pour réduire l'importance des mouvements picturaux qui n'étaient pas états-uniens. Ce processus de mystification s'inscrit dans une logique orwellienne : quiconque contrôle le présent maîtrise le passé et inversement.

Si j'avais appartenu à l'école de New York ou si j'avais gravité autour d'artistes états-uniens, la cote de mes œuvres serait plus élevée et je bénéficierais moi-même d'une plus grande célébrité. Cependant, je ne regrette rien. Les États-Unis ne m'ont jamais intéressée. D'abord, à cause de la langue, l'anglais m'ayant toujours paru inesthétique. Ensuite, à cause du narcissisme qui y règne. Sans parler de la si vide *mass culture*. Mais les États-Uniens ne sont pas tous fats et superficiels. Je suis déjà allée donner une conférence à l'Université de Harvard. J'y ai été très bien accueillie. Les professeurs qu'on trouve là-bas sont extrêmement intelligents et viennent de partout dans le monde, notamment de pays où ils étaient en danger de mort.

On dit souvent que le Québec se trouve à mi-chemin entre l'Europe et l'Amérique (mot qu'on utilise en France pour désigner les États-Unis). Certes, nous utilisons les mêmes appareils ménagers et les mêmes voitures, mais la comparaison s'arrête à peu près là.

Dans le fond, nous, Québécois, sommes plus Européens, parce que la culture chez nous est omniprésente. Et la culture est tout ce qui m'a toujours intéressée.

La Tunisie et la Bulgarie

J'ai connu Jean Éthier-Blais par l'intermédiaire de Gaston Laurion, un ami professeur d'université et mon partenaire d'échecs depuis vingt ans. J'aimais beaucoup Jean. Un véritable pince-sans-rire comme on n'en fait plus! Il avait un sens de l'humour absolument décapant. «Je suis un homme de droite!» me lançait-il souvent pour me provoquer. En plus d'avoir de l'esprit, il avait de la tête. Homme d'une intelligence peu commune, sa vaste culture ne lui servait pas, comme certains, à épater la galerie. Je pouvais passer des heures à discuter avec lui. Rien ne me plaisait plus au monde que de me plonger dans cet univers fait de peinture, de musique et de littérature.

Nous sommes allés ensemble en Tunisie où Jean avait une maison superbe. J'étais surprise de voir comme elle était bien entretenue. Après tout, Jean passait la majeure partie de son temps à Montréal.

Je me suis rendu compte à quel point les gens l'appréciaient. Pendant son absence, ils surveillaient sa maison pour ne pas qu'il se fasse voler. Mon ami, par son affabilité, leur rendait bien ces marques de considération et, surtout, il les respectait.

La Tunisie est le plus européen des pays du Maghreb. Les femmes étaient assez libres et il était agréable de discuter avec les gens. Cependant, le Maroc et l'Algérie étaient tabous. J'ai essayé d'en parler, mais cela a créé un tel froid que je n'ai pas insisté. Au fond, qui j'étais, moi, pauvre Occidentale, pour aborder ces questions?

Durant mon séjour en Tunisie, j'ai profité de la mer et j'ai côtoyé des universitaires fort intéressants. À mon départ, plus que jamais, j'ai compris que ce qu'on garde d'un pays dans lequel on a voyagé est très superficiel. Toutefois, ce séjour en Tunisie m'avait permis de connaître plus en profondeur un ami : Jean Éthier-Blais, un homme hors du commun.

J'avais, à Paris, un ami grec qui s'appelait Yanis Couliacopoulos. Je l'avais rencontré dans des circonstances peu banales. Nous nous trouvions dans une soirée mondaine, il était venu à moi sans me connaître et m'avait invitée à dîner. Le déclic s'était fait immédiatement. Cette rencontre a été le début d'une grande amitié. Bien que diplomate, Yanis n'avait rien d'un conformiste. Un jour, sachant que j'allais en Grèce, il m'a fait transporter des documents diplomatiques. «Des documents sans importance», me disais-je. Quand j'ai vu la batterie d'officiels qui m'attendait à l'aéroport, j'ai su que je me trompais. Grâce à Yanis, j'ai eu l'occasion de passer une soirée avec les Grecs les plus influents. Onassis était absent, parce que ces gens le considéraient comme vulgaire et sans culture. «Il n'impressionne que les États-Uniens», disaient-ils. Parmi ces gens, il y avait une femme, une jeune industrielle très prospère. J'étais surprise de la voir là parce que la Grèce est patriarcale. Melina Mercouri et cette jeune entrepreneure étaient des exceptions.

Yanis fut nommé ambassadeur de Grèce en Bulgarie. Dans son palace à Sofia, il s'ennuyait terriblement et

voulait que je lui rende visite. C'était en 1969 et j'habitais à Montréal depuis trois ans. Je trouvais que c'était un peu loin, mais il a fini par me convaincre. «L'architecture est superbe. L'élite parle français. Il y a ici les plus grandes voix de basse du monde», disait-il.

Pour joindre l'utile à l'agréable, je devais donner une conférence sur ma peinture. Toutes dépenses payées, bien entendu! La Bulgarie était effectivement très généreuse : elle avait même chargé quelqu'un de me suivre partout où j'allais. J'ai eu beau m'engloutir dans une foule, espérant que mon «ange gardien» perde ma trace, il n'y avait rien à faire! Je regardais autour de moi et je croyais l'avoir semé. Puis, pendant que j'avais le nez collé sur la vitrine d'une boutique où l'on vendait de la dentelle — la Bulgarie est parmi les pays où l'on fabrique la plus belle dentelle du monde — mon «ange gardien» s'est approché de moi pour me dire que cette dentelle était de piètre qualité.

Yanis était content de me voir, mais il m'a tout de suite laissé entendre que nous ne pouvions pas parler librement. Nous sommes allés dans un parc où il m'a tout expliqué. L'ambassade était tapissée de micros et, même s'il les avait fait enlever, tous les employés étaient des mouchards. Si l'on voulait parler politique, il fallait obligatoirement aller dans le parc.

À ce moment-là, j'enseignais l'architecture à l'université Laval et cet art me passionnait plus que jamais. Je suis allée dans l'arrière-pays pour admirer la beauté des monastères. À l'intérieur de ceux-ci, j'ai assisté à une scène tout à fait ahurissante. Les moines jetaient de l'eau bénite au visage des pauvres qui venaient en pèlerinage. C'était une sorte d'exorcisme. On se serait cru en plein Moyen Âge. D'ailleurs, les sociétés qui gravitaient autour des monastères semblaient figées dans le temps. Ces gens n'avaient pas encore entendu parler du XXe siècle ni des trois ou quatre siècles précédents.

Je suis restée un mois en Bulgarie et je garde un souvenir impérissable de ce voyage. Les gens, les musées, tout. Durant ce séjour, j'ai vécu une des expériences les plus insolites de ma vie. J'avais été invitée à une réception dans une ambassade et je me suis retrouvée face à mon sosie parfait. J'ai parlé avec cette dame pendant quelques instants, mais je n'arrivais pas à cacher ma stupéfaction. Aussi surprenant que cela puisse paraître, j'ai vu dernièrement Jean-Marcel Paquette, écrivain, professeur et spécialiste de l'œuvre de mon frère Jacques, qui m'a dit être allé à Sofia donner un cours sur mon frère et avoir rencontré par hasard, aussi à une réception dans une ambassade, mon sosie. Il croyait que c'était moi. Cette femme me ressemblait encore en tous points : elle avait vieilli de la même façon que moi. Étrange !

La Chine, le Japon et la Russie

J'ai fait partie d'une délégation du Canada qui allait séjourner en Chine pendant un mois. Nous avons été accueillis avec le tapis rouge. Durant les cérémonies officielles auxquelles nous avons participé, les Chinois nous ont toujours traités avec beaucoup de déférence. Par exemple, ils nous ont accordé le privilège de dérouler devant nous des parchemins millénaires fort délicats, qui en fait étaient des œuvres d'art.

Je me souviens aussi d'avoir visité le Musée du bronze, qui existe depuis l'an 300 avant Jésus-Christ. L'opéra de Pékin, véritable théâtre populaire qui se produit partout en Chine, est ce qui m'a le plus impressionnée. Le scénario, traditionnellement contestataire, connaît peu de variantes. Il met en scène un singe et un bourgeois à semelle d'or, et le singe fait continuellement tomber le bourgeois. C'est du Molière à la chinoise. Le plus surprenant est que, du régime totalitaire de Mao Tsê-tung à celui de Teng Hsiao-ping, personne n'a réussi à interdire cette forme d'expression artistique, tellement elle est ancrée dans les us et coutumes des Chinois. L'opéra de Pékin reste aujourd'hui probablement le seul rempart de contestation des pauvres étudiants qui militent pour la

démocratie, du moins de ceux qui ont échappé au terrible massacre de la place T'ien an Men.

J'ai voyagé en zigzag dans cet immense pays pendant un mois. Évidemment, il ne m'en reste que des impressions fugaces, car il y a plusieurs Chine : celle de Pékin, celle de Canton, celle de Shangai. Et combien d'ethnies différentes ! Que dire de la population ? Plus d'un milliard d'habitants. Des gens très hospitaliers qui avaient beaucoup de respect pour les vieux et les enfants. Toutefois, cela semble avoir changé. Je comprends que le gouvernement chinois ait adopté une politique visant à réduire la natalité. Cependant, le fait de privilégier la naissance des garçons aux dépens de celle des filles et de maltraiter ces dernières me semble cruel et inacceptable, d'autant plus qu'à moyen terme cela risque de provoquer une crise sociale et démographique. Et si la Chine, qui représente un cinquième de la population mondiale, connaît des bouleversements majeurs, le reste du monde tremblera.

Kekutake était un artiste multidisciplinaire japonais, une sommité au pays du Soleil-Levant. Il était l'un des invités d'une rencontre internationale d'architectes qui se tenait à Montréal. J'étais alors professeure d'architecture à l'université Laval et j'ai assisté à quelques-unes des conférences. Kekutake logeait temporairement chez mon ami architecte Luc Durand et c'est ainsi que j'ai eu la chance de le rencontrer.

À la suite de son séjour à Montréal, le grand artiste japonais a fait des démarches auprès du gouvernement de son pays pour que j'obtienne un contrat de verrières. Kekutake était un homme très reconnaissant et cette invitation était pour lui une façon de remercier Luc Durand.

Je suis allée au Japon pendant un mois et j'ai fait des verrières à Tokyo. Ce pays me fascinait, mais pas autant

que Kekutake. Cet homme était absolument extra-ordinaire. Il maîtrisait le français ainsi que plusieurs autres langues. Cependant, quand il accordait une entrevue à un journaliste étranger, il était toujours accompagné d'un interprète. J'étais curieuse de savoir pourquoi il agissait ainsi. « Pour deux raisons, m'a-t-il répondu. La première, c'est parce qu'on est au Japon. Il est important pour un Japonais de s'exprimer dans sa langue dans une rencontre officielle qui a lieu dans son pays. Deuxièmement, pendant que mon interprète traduit les propos de mon interlocuteur, j'ai plus de temps pour penser à ce que je vais dire. » Cette finesse d'esprit m'impressionnait vivement.

Un jour, il est venu me rendre visite chez moi à Montréal et il m'a beaucoup fait rire. J'habitais alors rue Bloomfield à Outremont, où je vis toujours, et mon jardin l'avait épaté. Il croyait que j'étais millionnaire. Au Japon, quelques mètres de pelouse coûtent les yeux de la tête. J'avais beau lui dire que j'avais eu cette maison grâce à un coup de chance et que je n'étais pas riche du tout, il restait sur ses positions. « Ferron, si les artistes japonais savaient comment sont traités les artistes québécois, ils déménageraient tous ici. Mais ne vous en faites pas, je ne le leur dirai pas. Je ne voudrais pas que mon pays se vide de ses forces créatrices. » Ces propos sont la preuve qu'il ne faut pas se fier aux apparences.

Quand on a visité un pays, les rencontres, les expé-riences et les événements se transforment en souvenirs et en impressions. Étrangement, je ne suis jamais allée dans un des pays qui occupe le plus de place dans mon espace créatif : la Russie, une de mes plus importantes sources d'inspiration.

Toute jeune, je lisais énormément et j'étais très sensi-ble à la littérature russe, plus encore qu'à la littérature française. Des romans russes ressortait quelque chose qui ressemblait au Québec : le fond de christianisme, la

neige, les loups, les distances. Et puis, il y avait les problèmes sociaux. On avait assassiné le tsar Alexandre II en 1881 ; en 1898, le parti ouvrier social-démocrate était fondé ; 1901 vit la création du parti social-révolutionnaire ; en 1917, la révolution d'Octobre amena les bolcheviks au pouvoir.

Toute cette effervescence me touchait infiniment. J'étais fascinée non seulement par les événements, mais aussi par l'âme russe que les Dostoïevski, Tchekhov, Tolstoï, Pouchkine et Gogol décrivaient de façon si puissante. Il y a chez les Russes une folie et une exaltation passionnantes. J'espère un jour pouvoir m'y rendre, surtout à Saint-Pétersbourg.

Le retour au Québec

Le départ de la France

En 1953, quand je suis partie du Québec pour m'installer en France, je pensais que c'était pour de bon. Je ne quittais pas ma patrie avec la rage au cœur. Dans le Québec des années cinquante comme dans celui d'aujourd'hui, les forces libérales et conservatrices s'opposaient et, il faut bien l'avouer, le gros bout du bâton était dans les mains des conservateurs. Toutefois, en regardant la société québécoise des années quatre-vingt-dix, totalement dépendante du modèle états-unien ultracapitaliste et néolibéral, je me demande où se situe la grande noirceur. Hormis pendant la grande dépression, a-t-on déjà vu plus de pauvres et d'exclus qu'aujourd'hui ? J'ai quitté le Québec parce que je voulais élargir mes horizons. Je partais avec l'intention de ne pas revenir, mais on ne se détache pas de ses racines si facilement. Chaque année, je revenais pour une raison ou pour une autre.

En 1966, ma carrière internationale allait bon train et j'étais rendue à un point où quelques années encore auraient suffi pour faire de moi une vedette inter-nationale de la peinture. Cette perspective me plaisait, non pas pour la gloire, mais pour la diffusion de mon

œuvre. Cependant, les circonstances en ont décidé autrement.

Trois raisons m'ont fait quitter la France pour revenir au Québec. La première : mes démêlés avec la Direction de la surveillance du territoire. Certes, j'avais gagné ma cause, mais je me sentais comme un animal traqué depuis cette affaire. J'étais devenue très paranoïaque.

La deuxième raison était liée à mon mari, Guy Trédez. Cet homme était merveilleux quand il était en forme. Médecin dévoué, il pratiquait en plus la botanique et était un excellent illustrateur. Quand je l'ai rencontré, j'admirais son idéalisme, mais avec les années il devenait de plus en plus sombre. Guy ne dormait presque jamais et il fallait le prendre avec des pincettes, comme on dit. Ses sautes d'humeur étaient devenues difficiles à supporter. Mon mari était en chute libre et j'avais peur qu'il ne m'entraîne avec lui dans son précipice. Me sentant impuissante à faire quoi que ce soit pour lui, je l'ai quitté. C'était une question de survie. Quelque temps après mon retour au Québec, je suis allée dans le Nord québécois en compagnie de Robert Cliche. Il y avait un hôpital pour les Inuits, mais pas de médecin. J'ai pensé à Guy, il avait besoin de grandes causes et ce défi de soigner les Inuits lui permettrait peut-être de remonter la pente. De retour à Montréal, j'ai appelé en France mais il était trop tard : Guy venait de se suicider.

En dernier lieu, je m'étais prise de passion pour l'art public. Cette vision de l'art était dans l'air depuis un certain temps. Les artistes parisiens de renom croyaient qu'il fallait rendre l'art accessible au peuple. J'étais fille de notable, mais j'ai toujours été proche des gens ordinaires et cette idée de faire de l'art public m'a tout de suite plu. J'entretenais des relations amicales avec les marchands d'art, mais, les acheteurs de tableaux, je ne les connaissais pas, ce qui était peut-être préférable. Le rapport de la peinture avec le fric me dérangeait. Les gens superficiels qui ne pensent qu'au

fric m'horripilent. Certains artistes sont comme ça, par exemple Salvador Dali. Il n'a jamais rien fait. Je crois que c'était un artiste très médiocre, mais il avait le sens du marketing. Son coup de génie a été de se donner en spectacle. Mais l'art véritable dépasse le simple spectacle.

La perspective de rendre l'art accessible au peuple m'enchantait. Les pauvres n'ont pas les moyens d'acheter des tableaux et je voulais leur faire partager mon art. Au fond, peindre pour le public, c'est se faire une belle âme. Jean-Paul Mousseau avait commencé à faire de l'art public au Québec et il m'invitait à me joindre à lui. En 1966, le Québec était en pleine effervescence. Montréal allait accueillir le monde entier durant l'Exposition universelle de 1967 et on commençait à construire le métro. «Jean-Paul, tu n'as plus à essayer de me convaincre de revenir au Québec. J'arrive!»

En revenant à Montréal, j'interrompais en pleine ascension ma carrière internationale. Si je n'étais plus bien à Paris, j'aurais pu aller à New York et continuer de me faire connaître, mais je n'aime pas les Amerloques et, après tout, la carrière internationale, ce n'est pas si important.

J'avais envie de revenir vivre chez moi, mais je ne quittais pas la France sans regret. On ne tourne pas la page d'une tranche de vie qui a duré treize ans sans émotion. La France m'était soudainement apparue inhospitalière, mais elle avait été d'une telle hospitalité auparavant! Dans l'avion qui me ramenait, je pensais au numéro 8, de la rue Louis-Dupont, à Clamart. C'était bien avant mes problèmes avec la DST. J'étais la seule artiste de la rue et il y avait beaucoup de va-et-vient chez moi. Les voisins étaient des gens qui se couchaient à neuf heures et demie. Un jour, j'ai trouvé un petit mot sur les grandes grilles de fer forgé qui ouvraient sur le jardin. «Petit Picasso, quand est-ce que tu vas arrêter

ton bordel ? » Ce n'était pas très gentil, mais je comprenais. Mes amis étaient plutôt bruyants. Jean Benoît, un surréaliste complètement dingue, venait chez moi avec sa moto qui faisait un boucan d'enfer. J'avais décidé de faire le tour de mes voisins et on en était venus à une entente. On me donnait le droit de faire une fête monstre par mois. Une? Toute une!

Je revoyais cet arbre dans ma cour, il avait été planté en l'honneur de François 1er quatre siècles plus tôt. Il était si grand qu'on le voyait de très loin. J'avais été chanceuse de pouvoir vivre dans un tel environnement.

Le plus dur, à mon retour de France, fut l'isolement, j'avais perdu de vue tous mes amis. Même si j'étais venue presque chaque année au Québec, je me sentais plutôt paumée. Cependant, je me suis rapidement adaptée à ma nouvelle vie. Les contacts avec la famille me facilitaient les choses. Mon frère Jacques m'a été d'un précieux secours.

Je me suis installée dans un petit appartement de la rue Maplewood, près de l'Université de Montréal. Comme je n'avais pas assez d'argent pour m'acheter du mobilier, je me suis servie de boîtes de carton pour me

You are cordially invited to attend the preview of
an exhibition of NEW PAINTINGS by

MARCELLE FERRON

opening on Thursday, the 5th of April, 1962 - from 8 p.m. on.

The Exhibition continues to April 24th, 1962

Daily 11 to 6 p.m. Thursday evening 8 to 10 p.m. Also Sunday afternoon 3 to 6 p.m.

GALLERY MOOS
169 AVENUE ROAD, TORONTO 5 WA. 2-0627

faire des meubles de fortune. Les gens qui venaient chez moi croyaient que c'était de la création artistique. C'est vrai que ce n'était pas laid et même assez original, mais c'était le besoin plus que l'inspiration qui m'avait poussée à les fabriquer.

Je passais mon temps à travailler. J'étais possédée par une sorte de rage. J'exposais mes œuvres en alternance chez Gilles Corbeil et chez Walter Moos à Toronto. J'ai fait ma première création d'art public peu de temps après mon retour. Une murale peinte, constituée de plusieurs pans, orne maintenant la façade de la Caisse d'économie des employés du CN, située au 1830, rue Leber, à Pointe-Saint-Charles. Cette œuvre a marqué un tournant pour moi, et le commencement d'une nouvelle carrière publique.

Bonjour la police

L'adaptation à une ville, même si on l'a déjà habitée, ne se fait pas facilement. Entre Paris et Montréal, les différences sont énormes. Bien sûr, il y a la neige et le froid. Mais là n'était pas le principal problème. Même quand j'habitais dans le Midi, les scènes hivernales faisaient partie de mon univers intérieur. Bien que j'aie vécu en France pendant treize ans, dont quelque temps dans le sud, là où la terre est rouge et le soleil brûlant, les images qui surgissaient de mon pinceau étaient froides et hivernales. En fait, le plus dur a été de me réhabituer à la conduite automobile nord-américaine. En France, les phares des véhicules étaient jaunes et les routes, étroites. À Montréal, je ne pouvais pas me plaindre de la blancheur des phares ni de la largeur des routes. Mais la signalisation ! À Paris et dans les environs, je conduisais comme si j'avais un pilote automatique tellement je connaissais les rues et les ruelles. En arrivant à Montréal, j'étais un peu perdue.

Par un beau jour ensoleillé, je roulais à vive allure et j'ai omis de faire un arrêt obligatoire parce que le panneau était caché par une branche feuillue. Aussitôt, une voiture de police s'est lancée à mes trousses. Je me suis immobilisée presque immédiatement.

Le policier qui était au volant est descendu de la voiture et a violemment claqué la portière. Il s'est avancé jusqu'à moi d'un pas lourd et m'a adressé la parole de façon terriblement agressive. «Pour qui tu te prends?» J'avais l'habitude de me faire vouvoyer par les gendarmes français, et l'attitude offensante de cet homme m'a tellement piquée au vif que je lui ai flanqué une baffe.

En un rien de temps, je me suis retrouvée en prison. J'ai passé la nuit dans une cellule en compagnie de quatre prostituées. C'étaient des pauvres filles. Chacune à son tour m'a raconté son histoire. Elles travaillaient dur pour gagner leur argent, et leurs proxénètes leur en prenaient plus de la moitié. Et si elles n'étaient pas contentes, ils les battaient. On avait parlé pendant une bonne partie de la nuit et on pensait avoir trouvé une solution pour les sortir de la merde.

Quelques années plus tard, j'ai passé une autre nuit en prison. Je m'étais retrouvée en cour pour une peccadille. Une femme, qui avait été jugée avant moi, avait écopé d'une peine très sévère pour avoir volé un bifteck chez Steinberg. J'étais outrée par la sévérité de la peine. Voyant que personne ne réagissait autour de moi, je me suis levée pour intervenir. «Vous n'avez pas honte, monsieur le juge, de donner une peine aussi sévère à une pauvre femme. Vous voyez très bien qu'elle est dans la misère et qu'elle n'a volé que parce qu'elle avait faim. De toute façon, monsieur Steinberg ne sera pas ruiné à cause d'un bifteck volé.» Le juge n'a pas apprécié ma sortie et je me suis retrouvée dans une cellule. On m'a donné la permission de donner un coup de fil. J'ai téléphoné à Robert Cliche qui était alors juge de la Commission d'enquête sur le crime organisé. Robert était content de me rendre service, mais il m'a demandé de ne pas l'appeler trop souvent pour ce genre d'affaire.

Daniel Johnson père

Daniel Johnson voulait que j'assiste à une certaine réception. Sans connaître l'homme personnellement, je le voyais d'un bon œil et le savais pourvu d'une certaine culture. Son chef de cabinet avait précisé qu'il était un grand amateur de peinture, notamment de la mienne, et que son écrivain préféré était mon frère Jacques. Cela m'avait touchée mais, n'étant pas portée sur les mondanités, j'avais refusé l'invitation.

Le chef de cabinet est revenu à la charge, car son patron tenait absolument à ce que je sois présente à la soirée. Devant mon obstination, le haut fonctionnaire cherchait sans cesse de nouveaux arguments pour me convaincre. À bout de souffle, il a fini par me dire : « Mais enfin, madame Ferron, monsieur Johnson est tout de même le premier ministre du Québec ! » Qu'on aime ou non les mondanités, un chef d'État, c'est un chef d'État !

Daniel Johnson père était très affable. Nous discutions de tout et de rien. « Qu'est-ce que je peux vous offrir ? » demanda-t-il. Évidemment, il faisait allusion à un verre, mais je savais qu'il était assez subtil pour que je puisse me permettre de lui répondre tout autre chose.

«Le métro», ai-je répondu tout de go. Sortant de ma bouche, cette réponse avait l'air bizarre. Le métro, je ne l'avais jamais pris de ma vie! À cause de ma «patte», je me suis toujours déplacée en automobile. Cependant, le métro, par son côté grandiose, populaire et souterrain, m'attire, m'intrigue. À l'instar des Russes, je voulais faire des stations de métro des œuvres d'art. «C'est accepté, madame Ferron», a simplement rétorqué le premier ministre.

Mes expériences passées m'avaient prédisposée à me méfier des promesses d'un politicien. Cependant, Daniel Johnson père me semblait différent des autres. D'ailleurs, au cours de la soirée, il m'a surprise en me disant : «Vous savez, madame Ferron, l'indépendance, c'est peut-être moi qui vais la faire.» J'étais éblouie.

Le premier ministre du Québec a tenu sa parole. J'ai créé les verrières de la station de métro Champ-de-Mars, du côté de la porte donnant accès au Vieux-Montréal. Évidemment, j'étais très emballée par ce projet, mais aussi par l'homme qui dirigeait le Québec.

Daniel Johnson père allait-il donc être l'homme qui nous donnerait un pays? Grâce à lui, le Québec se lèverait enfin au même rang que les autres pays du monde. Malgré mon scepticisme naturel, l'espoir m'animait.

Malheureusement, l'homme, que j'admirais, est mort subitement. À l'annonce de son décès, j'ai soupçonné un complot du gouvernement fédéral, on l'avait sûrement assassiné. Cela eût bien pu être le cas. Mais non! Daniel Johnson père était bel et bien mort d'une crise cardiaque. D'autres allaient poursuivre le travail qu'il avait commencé.

Les verrières

Mon apprentissage des verrières à Paris avec Michel Blum n'avait pas répondu à toutes les questions. L'architecte Roger Dastous m'avait donné l'occasion de mettre mes connaissances des verrières à l'épreuve. J'étais nerveuse et je lui avais dit que la technique n'était pas encore au point. «Tu la mettras au point!» avait-il répondu. Il s'était comporté comme la mère qui pousse son oisillon hors du nid pour qu'il apprenne à voler. J'avais comme contrat de faire un mur de verre pour un bâtiment de l'Expo. Bien que cette verrière ait été ma première, j'avais su relever le défi. Dès lors je voulais travailler sur un projet d'envergure.

Grâce à Daniel Johnson père, j'ai eu la chance de m'attaquer au métro. Laurent Saulnier, l'assistant du maire de Montréal, Jean Drapeau, m'avait téléphoné pour me donner rendez-vous. C'était un homme intelligent et intègre. Il voulait que mes verrières donnent une âme à la station Champ-de-Mars. Celle-ci était laide et lugubre, et les gens évitaient de passer par là. Elle inspirait tellement le dégoût que des jeunes l'avaient saccagée au cours d'une manifestation. M. Saulnier m'a remis les plans de la station et je suis partie. Je me sentais à la fois heureuse et craintive. Heureuse de

m'attaquer à un projet aussi grandiose, mais craintive parce que les problèmes des intercalaires et des meneaux n'étaient toujours pas résolus.

Je devais rencontrer un haut fonctionnaire de la Ville pour qu'il entérine le contrat. «Une simple formalité», m'avait assuré M. Saulnier. L'homme, qui est devenu mon ennemi, était petit dans tous les sens du terme. Il avait travaillé pour un journal comme caricaturiste et s'était recyclé dans la fonction publique. Les fonctionnaires ont mauvaise réputation, mais ils sont utiles. Dans ce milieu comme dans celui de la politique, les honnêtes gens sont là pour servir et les autres pour se servir. Le minus appartenait évidemment à la seconde catégorie.

Il m'a invitée à m'asseoir. Au premier coup d'œil, j'ai vu qu'il avait une gueule de canaille. Nous avons commencé par parler de ce que devaient représenter les verrières. Il voulait que je fasse un portrait de Papineau. Il n'en était pas question! Pour que les gens le reconnaissent, il aurait fallu que j'écrive son nom. Ridicule! Qu'aurions-nous fait des immigrants et des gens qui ne connaissent pas Papineau, aurait-il fallu aussi écrire son histoire? J'étais inflexible: l'histoire, ça s'apprend à l'école.

Mon interlocuteur semblait agacé.

— De toute façon, peu importe ce que vous allez mettre sur vos verrières, ça va vous coûter 8 000$.

— Pardon?

— Un contrat comme celui-là, ça se paye!

— Quoi! Vous voulez que je vous donne un pot-de-vin? Il n'en est pas question. Des pots-de-vin, je n'en ai jamais donné et je n'en donnerai jamais.

— La guerre est ouverte, madame Ferron.

— Oui, et c'est moi qui vais gagner.

Le lendemain, j'ai appelé Laurent Saulnier, non pas pour lui parler tout de suite de cette histoire de pot-de-vin, mais pour lui demander s'il me donnait

effectivement carte blanche pour la création des verrières. «Il n'a jamais été question qu'il en soit autrement», a-t-il affirmé. Ces propos rassurants m'ont tellement inspirée que je me suis assise à ma table de travail et j'ai dessiné toutes les verrières du métro en une heure.

Je m'étais entendue avec une entreprise de Saint-Hyacinthe, Superseal, pour la fabrication des verrières. J'étais convaincue qu'il fallait que je m'unisse à l'industrie pour réussir un projet aussi considérable. Cette nouvelle façon de faire allait d'ailleurs révolutionner la fabrication des verrières dans le monde entier. Le personnel de la compagnie était très ouvert à ce projet, et le matériel fut tout de suite commandé. Les verrières seraient fabriquées en France avec du verre antique provenant de Saint-Gobain et dont les recettes secrètes datent du Moyen Âge.

Entre-temps, la guerre entre le minus et moi continuait de plus belle. J'avais peur de perdre. Quel perfide personnage! Je n'étais pas sa première victime. C'était un misogyne de la pire espèce. Il se servait de son pouvoir pour amener des femmes dans son lit. Il promettait des contrats à des artistes. Ces jeunes femmes passaient à la casserole et il n'y avait pas de contrat au bout. Le salaud!

Johnson étant mort trois mois après m'avoir fait sa promesse, je me retrouvais sans appui. Le minus avait beau jeu. C'était lui contre moi. Il voulait mon argent, sinon il ferait avorter le projet. Au bout d'un an, en désespoir de cause, je suis passée à la radio pour dénoncer la situation. Cette entrevue a eu un sacré impact. Les élections municipales allaient bientôt avoir lieu et l'administration Drapeau s'est rendu compte que cette histoire pouvait lui causer du tort. M. Saulnier m'a téléphoné pour me dire que le projet allait se réaliser et, le lendemain, le minus était muté dans un autre service.

J'avais remporté ma première bataille, mais je n'avais pas encore gagné la guerre. Le plus important

restait à faire. Pour réussir les verrières, un bon travail d'équipe était nécessaire. Il fallait par conséquent que je me fasse accepter des gars de l'usine. J'étais la seule femme en ces lieux, et mes relations avec les autres étaient plutôt froides.

Les trois cents travailleurs de l'usine ont décidé de faire la grève peu de temps après mon arrivée. D'instinct, je voulais les suivre, mais j'avais des contrats à respecter. J'ai appelé Robert Cliche pour lui demander conseil. Il m'a alors informée que, en cas de grève, nul n'était responsable des délais. J'ai suivi les gars et ils m'ont aimée à partir de là.

Ce geste de solidarité était capital. J'avais ma réputation d'artiste à préserver. L'artiste a une mission sociale : c'est le porte-parole du peuple. Il a aussi le sens de la gratuité. Il est relié à la mort, et la mort est la plus grande justice du monde. Quand on est artiste, il faut être conséquent. Ceux qui, comme les grenouilles sautent d'un nénuphar à un autre, jouissent peut-être d'une certaine popularité, mais c'est une popularité bien éphémère, la postérité les jettera aux oubliettes.

J'ai ouvert la porte de l'usine à d'autres artistes. Les prétentieux ne faisaient pas long feu. Les travailleurs ne leur disaient pas carrément de partir, mais ils provoquaient leur départ de façon subtile. Au milieu d'un travail important, ils faisaient toujours semblant de ne pas trouver le bon outil. Après quelques jours de ce petit manège, les ouvriers finissaient par décourager le plus vaniteux des artistes. Même si ces gens font partie du prolétariat, ils méritent le respect. Quand on les traite respectueusement, ils peuvent déplacer des montagnes.

Je mangeais avec les gars de l'usine à la taverne. Ils m'appelaient l'«intellectuelle». Ils rigolaient quand je parlais, à cause de mon accent français. Je leur répondais que tout le monde a un accent. «Les gens de Lille ne comprennent pas les Marseillais.» Mes explications ne leur disaient pas grand-chose. Pour eux, la

France, c'était loin. Les ouvriers étaient de braves gens. Un bon nombre d'entre eux avaient commencé à travailler à l'usine vers l'âge de quatorze ans. Ils devaient tous suer à grosses gouttes pour se payer une maison et une voiture. Je me souviens que j'en avais taquiné un au sujet de son auto. Il avait une immense Chrysler qui devait coûter une fortune en essence et en entretien. « Toi, l'intellectuelle, tu te les payes, tes rêves. Moi, mon rêve, c'est ce char-là ! » Il m'avait cloué le bec.

Le fait d'avoir trimé dur toute leur vie pour se payer un petit coin de paradis les rendait très conservateurs. Ils se méfiaient de ce qu'ils appelaient la « piastre à Lévesque ». Ils avaient peur de tout perdre. Nous étions alors au début de l'année 1976 et le Parti québécois n'avait pas encore pris le pouvoir. J'essayais de convaincre mes amis ouvriers de la bonne foi de René Lévesque. Je connaissais personnellement cet homme et j'avais confiance en lui. De plus, c'était un excellent journaliste. Dans son émission *Point de mire*, il traitait ses téléspectateurs comme des gens intelligents.

Je me suis exclusivement consacrée aux verrières de 1967 à 1974. Des églises, des prisons, des mairies, deux stations de métro, un palais de justice, un hôpital sont au nombre de mes créations. Et des dizaines de portes. Les portes me fascinent parce qu'elles s'ouvrent et se ferment.

La verrière dont je suis la plus fière se trouve au palais de justice de Granby. L'architecte Côté m'en avait donné la commande. C'était un contrat d'envergure. Trois étages de verrières. À l'inauguration de l'édifice, on a fait une fête. L'évêque de Saint-Hyacinthe — Granby faisant partie de ce diocèse — m'a fait un commentaire qui me réchauffe toujours le cœur.

— Pourquoi le troisième étage est-il si beau ? N'est-ce pas là où se trouvent les gens qui attendent leur transfert en prison ?

— Monseigneur, tout homme a droit de voir une fleur avant de mourir. Il ne faut pas que les fleurs soient grises.

— Vous parlez comme les Évangiles.

Il était ému et m'a embrassée sur la joue.

Le verre m'a apporté beaucoup de satisfactions. J'étais particulièrement fière de faire les verrières les moins chères du monde. J'ai connu des gens formidables en pratiquant cette forme d'art. Aurèle Johnson, qui avait pris la direction de Superseal après la grève, est devenu mon ami et il l'est toujours depuis. J'étais dégoûtée de la peinture. Bon nombre de collectionneurs achetaient des tableaux pour les enfermer dans des voûtes de banques. Les verrières m'ont permis de faire de l'art public. J'étais contente des remarques des gens les plus humbles. Un jour, une femme m'a abordée dans la rue pour me parler de la station de métro Champ-de-Mars. «Qu'il fasse beau, qu'il pleuve ou qu'il neige, j'adore vos verrières du Champ-de-Mars. Ces grandes formes qui dansent me font chaud au cœur.» Cette femme n'était ni une collectionneuse ni une critique d'art, mais elle avait compris le sens que j'avais voulu donner à cette œuvre.

Le général de Gaulle

La seule fois que j'ai rencontré le général de Gaulle, c'était à une réception diplomatique donnée par l'Ambassade du Canada. Il est venu me serrer la main. Il était grand et impressionnant. « Je suis Marcelle Ferron, peintre. » Il ne connaissait visiblement pas mon œuvre, mais il m'a adressé quelques mots de courtoisie. Il m'a parlé des artistes et du Québec. Ses propos étaient assez banals, mais je sentais qu'il était sincère.

L'attaché d'ambassade attendait son tour à côté de moi. Il allait lui aussi avoir l'honneur de serrer la main du général. Cet homme était reconnu pour être très fédéraliste et le président le connaissait de toute évidence parce qu'il l'a appelé par son nom. « O'Leary, vous pouvez aller chercher les croissants, je crois qu'ils sont au sous-sol. » Le général lui avait parlé comme à un domestique et il venait par le fait même de causer un incident diplomatique. O'Leary est devenu rouge de colère et il est parti. À l'ambassade, on n'a pas trop fait cas de cet événement, croyant qu'il s'agissait simplement d'un conflit de personnalités. C'était mal connaître le général : il avait agi de la sorte dans un but bien précis.

De Gaulle avait effectivement de la suite dans les idées. Quand il est venu au Québec en 1967, j'avais l'intuition que quelque chose allait se produire. Puis le grand homme a fait sa retentissante déclaration. J'aurais aimé être sur la place Jacques-Cartier pour vivre cette expérience. Certains observateurs ont alors affirmé que le général n'avait pas prévu clamer : « Vive le Québec libre ! » et qu'il avait été en quelque sorte entraîné par une foule en délire. Pour avoir rencontré l'homme, je suis persuadée qu'il savait ce qu'il faisait. Bien sûr, sa déclaration servait les intérêts de la France et allait dans le sens de sa politique extérieure d'indépendance à l'égard des États-Unis, mais elle servait aussi les intérêts du Québec.

Le général de Gaulle est probablement le seul chef d'État du monde à avoir aidé le Québec. À cause de mes allégeances gauchistes, ma sympathie va spontanément à François Mitterrand, mais son attitude envers le Québec m'a toujours déçue. À vrai dire, rares sont les Français qui nous ont aidés. Ceux qui vivent ici ne sont pas mieux. Certains sont très aimables, mais d'autres sont d'anciens colonisateurs algériens et ça se sent. Cet héritage colonialiste a fait d'eux des alliés de nos conquérants anglophones. Dégoûté par leur attitude, mon ami Jean Éthier-Blais surnommait ces Français fédéralistes les *French*. Bien sûr, ces gens-là ont l'impression d'être des gagnants en prenant le parti des plus forts mais, en réalité, ils ont une attitude de colonisés.

Les Français ont probablement la culture la plus riche du monde, mais ils font preuve d'à-plat-ventrisme devant la culture anglo-états-unienne. Si au moins celle-ci était enrichissante ! Le français est une langue internationale, mais la France n'assume pas son rôle qui consiste à promouvoir le français dans le monde. Tant que la France choisira d'écrire « *made in France* » sur ses produits plutôt que « fabriqué en France », tant qu'elle

s'anglicisera, le français continuera de perdre de son influence. La France ne perdra jamais ni sa langue ni sa culture, mais, au rythme où vont les choses, la francophonie rétrécit à vue d'œil. Espérons que les Français se réveilleront à temps. Dans les années cinquante, à Paris, les snobs s'enorgueillissaient de porter des vêtements achetés chez Old England. C'était une mode et le propre de la mode est d'être passagère.

Il y a de l'espoir. L'autre jour, Denise Bombardier interviewait un Français que j'ai connu personnellement, Philippe de Saint-Robert. Il disait que la mondialisation, c'est l'américanisation. Il a bien raison. La France est un des pays les plus puissants de la planète. Les États-Unis et les autres nations anglophones sont ses adversaires. Quand la France les affrontera aux yeux du monde entier sur les plans culturel, linguistique et économique, les gens devront choisir. Aujourd'hui, faute d'autre chose, ils adoptent l'anglais comme langue seconde, mais ce jour-là plusieurs choisiront le français.

L'université Laval

Étant jeune, je voulais devenir architecte. Finalement, je ne me suis pas inscrite en architecture parce qu'il n'y avait pas de femmes. J'avais peur par ailleurs qu'on ne me traite comme une secrétaire. Avec l'avènement du féminisme, les femmes ont commencé à occuper de plus en plus des emplois non traditionnels. Les mœurs ont changé, mais la cause des femmes est loin d'être gagnée. Durant toute ma vie, je me suis battue pour me faire une place parce que j'étais une femme. Ç'a été le cas en peinture et ç'aurait été le cas en architecture. Toutefois, l'architecture me semblait des plus hermétiques. Je lève mon chapeau aux femmes qui ont réussi à investir cette place forte masculine.

Je suis revenue à l'architecture indirectement grâce aux verrières. Les problèmes de meneaux et d'intercalaires que me causait leur fabrication étaient de nature architecturale. Je les ai résolus parce que j'ai toujours eu l'architecture dans le sang.

J'y suis retournée par la grande porte. Mon ami Luc Durand, lui-même architecte et professeur à l'université Laval, m'a fait entrer dans cette noble institution québécoise où j'ai enseigné l'architecture de 1967 à 1969.

Dans mes cours, je présentais cette discipline avec une approche nouvelle. Mon enseignement n'avait rien à voir avec la copie de plans. J'amenais par exemple mes étudiants à l'extérieur et je leur demandais de dessiner l'arbre qui se trouvait le plus loin, histoire de leur faire assimiler la perspective et les proportions. Par ailleurs, je leur faisais dessiner des modèles nus à qui je demandais de changer de position toutes les trois minutes. Le corps humain, c'est aussi de l'architecture. Vous imaginez l'émoi que cela a causé! Des corps nus à l'université Laval! À partir de 1969, et jusqu'en 1988, j'ai enseigné les arts visuels. J'adorais les gens de Québec pour leur extrême gentillesse. De plus, la Vieille Capitale est une très belle ville. Cependant, ma vie était à Montréal et j'habitais sur la rive sud, à Saint-Lambert. Je faisais le trajet entre Montréal et Québec chaque semaine et je trouvais cela très fatigant. En 1988, j'ai eu un grave accident d'automobile et j'ai arrêté mes cours. Ma «patte» — encore elle ! — a pris tous les coups dans cette collision. C'est comme s'il y avait un écriteau dessus : «Frappez ici!»

Quel enrichissement que l'enseignement! J'ai beaucoup appris de mes étudiants. Il y avait réciprocité entre nous. Nous échangions tels des vases communicants. Sur le plan humain aussi, j'ai appris énormément, parce que, pour être un bon professeur, il faut savoir user de psychologie. Pour bien transmettre ses connaissances, on se doit de prendre du recul par rapport à ce qu'on sait. Le travail de professeur consiste à guider l'étudiant tout en lui enseignant à être libre. Il faut évaluer son travail non par rapport à soi, mais par rapport à lui et à ses propres progrès. Un professeur qui cherche des copies conformes fait nécessairement preuve d'intolérance et ce genre d'individu n'a pas sa place dans l'enseignement.

Je garde un souvenir impérissable de ces années. Je me réjouis toujours de rencontrer un de mes

anciens étudiants ou d'en entendre parler. Quand j'apprends que l'un d'eux a du succès, je suis heureuse d'avoir participé à sa réussite et à l'avancement des connaissances.

Un jour que je m'entretenais avec le gardien du stationnement de l'université Laval, je me suis exclamée :

— Mon Dieu, que votre travail doit être triste !

— Au contraire, madame, en connaissez-vous beaucoup, des gens qui sont payés pour lire ?

L'acquisition de connaissances transforme une vie. Un homme qui lit est plus qu'une entité, c'est un univers.

Les années troubles

Il faut rendre à César ce qui lui appartient. Pierre Elliott Trudeau n'avait rien d'un Jean Chrétien. C'est un homme intelligent et il nous faisait honneur à l'étranger. Cela dit, son principal problème est son manque de jugement. Qu'il ait fait emprisonner des centaines de personnes innocentes pendant la crise d'octobre le démontre bien. Par ailleurs, il a toujours confondu le nationalisme d'égalité avec celui de supériorité. Tout comme notre nouveau lieutenant-gouveneur, Jean-Louis Roux.

J'étais à Québec quand la crise a commencé. Mes collègues professeurs me suggéraient de ne pas rentrer à Montréal. Je n'avais pas besoin de leurs conseils pour le savoir. J'avais peur. J'ai appelé Robert Cliche. Ce dernier m'a invitée dans sa maison beauceronne, le temps que les choses se tassent. Voyant que le gros des événements était passé, je suis rentrée à Saint-Lambert. Peu de temps après mon arrivée, la police est venue chez moi et a commencé à me harceler. Mon frère Jacques avait failli être emprisonné. Les policiers étaient entrés avec fracas dans son bureau de médecin, situé à Longueuil au-dessus d'une petite pharmacie, mais ils avaient fait demi-tour en voyant les nombreux patients effarés.

Jacques a été l'un des acteurs importants de la crise d'octobre, il a notamment négocié la reddition des felquistes. Lui et moi avons longuement discuté de ces événements. Jacques était bien informé. Il a beaucoup écrit à ce sujet et ses textes se trouvent maintenant dans des archives à Québec. À sa mort, ils ont été mis sous scellé pour une période de cinquante ans et je suis persuadée que ses révélations feront la lumière sur ces événements.

Dans la vie, on a tous ses coups de chance. Ainsi, un beau jour, alors que je revenais de chez mon frère Jacques à Longueuil, le hasard ou le destin — peu importe — a fait que je me trompe de rue. Au bout de celle-ci se dressait une splendide maison victorienne devant laquelle il y avait un écriteau : « À vendre ». Sans hésiter, j'ai garé ma voiture et je suis allée sonner à la porte. Un quinquagénaire au visage noble est venu me répondre. Il parlait l'anglais avec un accent britannique. J'en ai déduit qu'il était étranger et, pour cette raison, j'ai consenti à enchaîner dans la langue de Shakespeare en lui demandant s'il était le propriétaire. Il a répondu par l'affirmative et m'a gentiment fait entrer dans sa somptueuse demeure.

Nous sommes allés nous asseoir à la table de cuisine. La maison était absolument superbe et je rêvais de la posséder. « Combien vous la vendez ? » ai-je demandé. « Faites-moi une offre », a-t-il répondu. Je ne connaissais rien à la valeur des maisons et j'ai dit comme ça presque au hasard : « Quarante mille dollars. » L'homme aurait très bien pu être insulté et me mettre à la porte sans ménagement, car sa maison en valait pratiquement le triple. Néanmoins, il a accepté mon offre. Après coup, quand je me suis rendu compte de l'affaire que je venais de faire, je me suis demandé pourquoi il avait accepté. Je pense qu'il comprenait que je n'étais pas très riche. Pour sa part, c'était tout le contraire : il était issu de la

grande bourgeoisie anglaise. Il avait acheté cette maison à Saint-Lambert parce qu'elle lui rappelait celle qu'il habitait en Angleterre.

Je lui demandai s'il avait le mal du pays. « Pas spécialement», me répondit-il. Pourquoi alors voulait-il quitter le Québec ? Il se mit à s'exprimer dans un français impeccable. Il venait de terminer son contrat comme directeur général d'une usine et il parlait bien notre langue car la quasi-totalité des travailleurs étaient Québécois francophones.

— Les Québécois sont de braves gens, mais ils vivent dans un état d'aliénation lamentable. Je suis un homme sensible et cela m'affecte terriblement.

— Je vous comprends, monsieur. Si j'étais étrangère comme vous, je ferais sûrement la même chose. Mais comme je suis moi-même Québécoise, je vais me battre pour que ça change.

Il me sourit. Et je n'oublierai jamais le sourire de ce gentilhomme anglais.

Je n'avais pas payé cher ma maison, mais Robert Cliche dut m'avancer une importante somme d'argent pour que je puisse couvrir mon chèque. D'ailleurs, il fallait que je loue une chambre pour pouvoir payer tous les frais associés à cette somptueuse demeure. Comme je ne voulais pas me retrouver avec n'importe qui, je me suis dit qu'un universitaire serait le candidat idéal. J'ai donc fait le tour des universités de Montréal pour y afficher ma petite annonce.

L'homme qui, finalement, a pris la chambre était États-Unien et je dois taire son nom pour des raisons que vous devinerez aisément par la suite.

Au Québec et surtout chez moi, je m'exprime toujours en français. C'est une question de fierté. La plupart des chefs d'État de ce monde sont bilingues ou trilingues, mais quand ils assistent à des événements officiels ils s'expriment toujours dans leur propre langue. C'est aussi une question de fierté. Au Québec,

nos chefs d'État parlent anglais même dans des situations officielles. Voilà une preuve que nous manquons de fierté nationale.

J'adressais toujours la parole en français à mon pensionnaire et il me répondait en anglais, si bien que j'étais convaincue qu'il comprenait parfaitement notre langue. Je savais que cet homme me cachait quelque chose. J'avais remarqué en passant devant sa chambre qu'il y avait dans sa bibliothèque des livres de pratiquement tous les pays du monde. Déjà je le soupçonnais d'être un... En attendant que mes soupçons se confirment, nous entretenions d'excellentes relations. Il était Juif et parlait effectivement plusieurs langues, dont le français. Il recevait chaque semaine des enveloppes expédiées de Washington par courrier express. J'en avais assez de vivre dans le mystère et, un beau jour, alors que je le sentais en confiance, j'ai foncé :

— Vous travaillez pour la CIA ?

Son visage s'est aussitôt illuminé. Il n'avait pas l'air d'un voleur qu'on venait de prendre en flagrant délit. Il paraissait fier et souriait.

— Puisque c'est vous, madame Ferron, je vais vous le dire. Oui, je travaille pour la CIA.

— Mais qu'est-ce que vous faites ici ? Quelle est votre mission ?

— Nous sommes venus infiltrer les milieux indépendantistes.

J'ai élevé le ton.

— Mais pourquoi passer par moi ? Je joue un rôle discret.

— Oui, mais pas votre frère Jacques.

Je commençais à être cynique.

— Quel est votre but ? Faire du Québec un autre Chili. Vous ne croyez pas que vous nous avez déjà fait assez de tort comme ça. Je vous ai vus à Louiseville, ma ville natale, et ailleurs au Québec exploiter nos

travailleurs. Vous n'en avez pas assez de posséder nos ressources naturelles et humaines, il vous faut aussi nos cerveaux!

— Calmez-vous, madame Ferron. Nous sommes venus corriger la situation.

J'étais sceptique, mais cet homme semblait honnête. Toutes les confidences qu'il me faisait me portaient à lui faire confiance. Il était le voisin et l'ami de Kissinger. Il affirmait que toutes les universités du Québec, sauf l'Université du Québec (jugée inaccessible), étaient infiltrées par des professeurs québécois et étrangers qui collaboraient avec la CIA. Quel était leur but véritable? Je ne sais pas. Il est sûr cependant qu'ils ne travaillaient pas pour l'avancement de la cause indépendantiste. Mon pensionnaire me l'avoua implicitement en affirmant que l'homme qu'ils craignaient le plus au Québec était René Lévesque.

Aujourd'hui, je ne sais pas trop quoi penser de cet épisode. Malgré toutes les confidences qu'il me faisait, mon pensionnaire ne me disait sûrement pas toute la vérité. De façon assez surprenante, il m'a écrit à quelques reprises après son départ. Sa dernière lettre date seulement de l'année dernière. Pourquoi m'écrit-il encore? Peut-être est-ce là un signe qu'il se sent coupable de quelque chose. D'ailleurs, il a toujours terminé ses lettres en me souhaitant bonne chance.

Le prix du Québec

En 1983, j'ai été la première femme à recevoir le prix Paul-Émile-Borduas. J'étais honorée non seulement parce que le prix porte le nom de mon père spirituel et ami, mais aussi parce que c'est la plus haute distinction qu'un peintre puisse recevoir au Québec.

Comme le voulait la tradition, le lauréat du prix devait faire partie du jury l'année suivante. Au cours de notre première réunion, j'ai proposé la nomination d'Alfred Pellan. Tout le monde m'a avertie qu'il n'accepterait jamais. Apparemment, il était frustré que le prix ne porte pas son nom. Je comprenais sa déception. Pellan était l'aîné de Borduas et il avait connu une carrière internationale assez intéressante. Je me souviens qu'à Paris les gens du milieu de la peinture vantaient son talent. N'eût été la Seconde Guerre mondiale qui avait causé son retour au Québec, il aurait eu une carrière internationale encore plus fulgurante.

J'étais persuadée que je saurais le convaincre. J'avais entendu dire à travers les branches qu'il s'était acheté une maison et qu'il avait besoin d'argent.

— Alors, Pellan, ça va ?

Alfred Pellan était un type haut en couleur. Très expressif, il pouvait même être très grivois. Je le trouvais

fort sympathique.

— Vous savez, Ferron, vous êtes le seul automatiste que j'aime bien.

— Tant mieux, car j'ai quelque chose à vous demander. J'aimerais que vous acceptiez le prix Paul-Émile-Borduas l'année prochaine.

— Il n'en est pas question !

— Vous savez, Pellan, si vous étiez mort avant Borduas, le prix porterait votre nom.

— Vous pensez…

— C'est certain.

Je l'avais dans les câbles. Il allait céder.

— Peut-être que vous avez raison.

— Et… Pellan, n'oubliez pas, 15 000 $ accompagnent ce prix, ce n'est pas rien.

— D'accord, j'accepte.

Grâce à moi, il recevait le prix l'année suivante. J'étais fière de mon coup.

Le ministre des Affaires culturelles
monsieur Clément Richard
et le ministre de la Science et de la Technologie
monsieur Gilbert Paquette
vous prient de leur faire l'honneur d'assister
à la cérémonie de remise des

Prix du Québec 1984

sous la présidence du
Premier Ministre
monsieur René Lévesque
le mardi 23 octobre 1984 à 17 heures
à la salle de bal du
Château Frontenac
1, rue des Carrières, Québec

Prière de présenter ce carton à l'entrée

Comme je l'ai déjà dit, je n'ai jamais beaucoup aimé les mondanités, mais la soirée de la remise des prix a été fort agréable. Je n'ai pas été la seule à être honorée ; il y avait des lauréats dans plusieurs catégories et parmi eux se trouvaient des gens intéressants comme Gilles Vigneault et Gaston Miron, mais j'étais particulièrement ravie de revoir René Lévesque. Je connaissais assez bien l'homme pour l'avoir rencontré chez Robert Cliche au début des années soixante-dix à Québec quand j'enseignais à l'université Laval.

Beauceron d'origine, Robert Cliche avait beaucoup de charisme et il avait été l'une des premières figures de proue socialistes du Québec. Il s'était joint à la Co-operative Commonwealth Federation, parti social-démocrate originaire de l'ouest du Canada. Il a vite fait de quitter le parti. Les membres du parti, pour la plupart des anglophones, condamnaient le comportement impérialiste des Français en Algérie, mais ils passaient sous silence celui des Anglais dans les colonies britanniques d'Afrique. Robert a par la suite milité en faveur de l'indépendance du Québec et est devenu un ami de René Lévesque.

Lors des élections du 29 avril 1970, le Parti québécois avait recueilli 23 % des suffrages, mais n'avait réussi à faire élire que sept députés. Qui plus est, son chef, René Lévesque, n'avait pas été élu. Malgré tout, il suivait les activités de l'Assemblée nationale à Québec et habitait au rez-de-chaussée, dans le même pâté de maisons que Robert Cliche. Les deux hommes passaient de nombreuses soirées ensemble à parler de politique et j'ai souvent assisté à leurs discussions. Je me souviens que Lévesque craignait beaucoup la réaction des États-Unis en cas d'indépendance du Québec. Par ailleurs, il se disait centriste, c'est-à-dire contre la droite et contre la gauche. «Oui, mais monsieur Lévesque, on est toujours à droite ou à gauche de quelque chose», rétorquais-je. Il ne bronchait pas. Lévesque était avant tout un homme

de compromis. Au lendemain de la défaite référendaire, je n'ai pas été surprise de le voir adopter la stratégie du beau risque. Contrairement à lui, j'étais plus radicale. J'ai toujours été de gauche et indépendantiste. Les défaites référendaires de 1980 et de 1995 n'ont rien changé à mes convictions profondes. Je n'ai jamais été découragée par les résultats. J'ai une mentalité de paysan pour ce genre de chose : « Si ce n'est pas aujourd'hui, ça sera demain. » Je suis convaincue que ça viendra !

L'indépendance est une nécessité. En faisant partie du Canada, le Québec doit évidemment subir l'oppression de l'anglais, mais il y a plus que les problèmes de langue et de culture, il y a aussi celui de l'héritage religieux. Je n'ai jamais été pratiquante et même dans les années trente et quarante, à l'instar de nombreuses autres personnes au Québec, j'allais très peu à la messe. Néanmoins, je suis consciente d'appartenir à une culture de tradition catholique. Or, il y a une différence énorme entre le catholicisme et le protestantisme. Dans la religion catholique, on pèche, on se confesse, on est pardonné et on recommence le lendemain. Les protestants sont beaucoup plus stricts ; ils ont une moralité puritaine très oppressante. Je me souviens d'une exposition que j'avais faite à Toronto. Durant le vernissage, tout le monde se comportait de façon très conformiste. Pendant la fête qui a suivi, les gens se sont mis à boire et les choses ont changé du tout au tout. Certains faisaient l'amour dans la baignoire et d'autres, par terre. J'ai toujours pensé que les gens ont le droit de pratiquer leurs sports sexuels comme ils veulent et avec qui ils veulent, mais cette scène avait quelque chose d'assez disgracieux. Venant de gens aussi moraux, ce genre de comportement, très répandu chez les protestants, pourrait sembler très hypocrite. Mais c'est plus profond que ça, le puritanisme est tellement dur à vivre que la marmite finit toujours par sauter. Il

porte atteinte à la liberté humaine. Et c'est sans doute au nom de la liberté que nous sommes le plus différents des Canadiens anglais.

L'histoire prouvera peut-être que René Lévesque a eu tort de n'être pas plus radical à l'égard des Canadiens anglais. Cependant, il est certainement préférable d'avoir un homme de compromis comme chef d'État. Pierre Elliott Trudeau était radical et on a vu ce qu'il a fait. Radical ou non, Lévesque était un homme extraordinaire, parce qu'il était proche du peuple. Un jour, quand il était au pouvoir, je lui ai demandé s'il avait l'intention de mettre sur pied une politique pour promouvoir les arts et les artistes. Il m'a regardée droit dans les yeux et m'a invitée à lui faire une série de recommandations. Il était sincère. Je me sentais incapable de parler au nom de tous les artistes du Québec et j'ai décliné son offre. Cependant, ce geste m'a touchée et démontrait encore une fois à quel point cet homme était à l'écoute des gens.

Ma carrière et mon compte en banque auraient fait des pas de géant si j'avais accepté de me faire acheter. Les pots-de-vin, le capitalisme exploiteur et cynique ou la politique des «p'tits amis» n'ont jamais réussi à me faire flancher. J'ai toujours eu des principes et cela n'a pas de prix.

Cela me fait penser à un homme en particulier dont j'ai oublié le nom. J'ai une excellente mémoire, mais je ne me rappelle jamais le nom des salauds. Je me souviens seulement qu'il s'agissait d'un haut fonctionnaire sous Trudeau. C'était même son ami. Il voulait me voir à son bureau. Quel honneur! Et pourquoi moi? «Nous serons plus à l'aise pour parler de tout ça dans mon bureau», m'avait-il dit. Bof… Je n'avais rien à perdre. Sauf mon temps, bien sûr.

Et je l'ai bel et bien perdu. Le type n'y est pas allé par quatre chemins.

— Comme vous savez, le référendum aura lieu le 20 mai prochain. Nous aimerions que vous ne vous impliquiez pas. En échange, nous vous offrons un voyage en Chine. Toutes dépenses payées, évidemment ! La suite royale, les bons restaurants et tout le tralala !

— La Chine, mais ça ne m'intéresse pas. J'y suis déjà allée.

L'homme commençait à s'impatienter.

— Alors, le Japon, la Grèce.

— Écoutez, je suis allée partout.

Une première goutte de sueur perlait sur son front.

— D'accord, d'accord. Parlons d'argent. Qu'est-ce que vous diriez de 20 000 $?

— Vous n'y pensez pas, monsieur !

— Alors, 30 000 $?

— Mais vous n'y pensez pas !

Le pauvre idiot croyait que je voulais faire monter les enchères.

— Alors 40 000 $? Je ne peux pas aller plus loin. Après ça, je n'ai plus d'argent.

— Je n'en veux pas, de votre argent. En fait, c'est mon argent que vous voulez me donner. Vous voulez m'acheter avec l'argent des contribuables. Vous n'achèterez pas mon silence non plus. Je suis indépendantiste et je vais le dire haut et fort.

— Vous venez de rater une belle occasion pour votre carrière. Nous voulions que vous fassiez partie de la délégation du Canada à l'étranger et par le fait même nous vous aurions lancée partout dans le monde.

— Les seuls artistes que vous réussirez à acheter sont des minables. Peu importe l'argent que vous mettez à les promouvoir, ils font honte au Canada, tellement ils sont minables.

Le type était bien conscient de ce problème.

— De toute façon, madame Ferron, vous êtes sur la liste noire de tous nos musées. N'attendez rien d'eux.

J'en avais assez entendu. Je me suis levée et suis partie. Ses musées, je n'en avais rien à cirer. Liste noire ou non, ça ne change pas grand-chose. Au Québec et au Canada, on ne fait de la place qu'aux artistes étrangers. Dans des petits pays comme la Suède, on organise régulièrement des expositions d'artistes étrangers, mais on fait une place de choix aux artistes nationaux. Ici, non.

Dernièrement, la secrétaire de Trudeau m'a téléphoné.

— Monsieur Trudeau se sent isolé. Il aimerait bien revoir ses amis avec qui il s'est battu pour les droits des mineurs durant les années cinquante. Vous pourriez organiser des retrouvailles chez vous avec Michel Chartrand, Pierre Vadeboncœur, Gaston Miron et les autres.

— Et les caméras de Radio-Canada seront présentes. Et Trudeau réussira à donner l'impression qu'il nous a récupérés. Me prenez-vous pour une folle?

— Monsieur Trudeau est sincère. Il se sent vraiment isolé.

— Je ne crois pas à ces faux-semblants. Et de toute façon, vous ne pensez pas à octobre 1970.

À ces mots, la secrétaire s'est mise à crier.

— C'est du passé. C'est oublié.

— Vous voulez rire? Vous voulez que j'invite chez moi un homme qui a déjà fait mettre tous mes autres invités en prison? Vous n'y pensez pas! Je viens de faire installer de nouvelles fenêtres dans la maison. Je n'ai pas envie que Michel Chartrand en brise une en faisant passer Trudeau à travers. Ce n'est pas la face de Trudeau qui me dérange, je pense à mes fenêtres. Vous savez, Trudeau était un très bel homme quand il était jeune. Mais en vieillissant, on prend souvent la gueule de ce qu'on est vraiment. Il a toujours eu le cœur sec et le voilà tout desséché. Et il a l'air tellement pingre par-dessus le marché.

— Voyons, madame Ferron, monsieur Trudeau est un homme respectable, a rétorqué la secrétaire plus calmement.

— Quand Lévesque est mort, un million de Québécois ont assisté à ses funérailles. Quand ça sera au tour de Trudeau, il n'y aura personne.

L'artiste multidisciplinaire

À Paris, j'assistais chaque semaine à une représentation du cirque Médrano, qui était à l'époque le cirque parisien le plus célèbre. J'achetais mes billets à l'avance pour être aux premières loges, le plus près possible du spectacle. J'y allais avec mes filles et, ma foi, j'étais meilleure spectatrice qu'elles. J'étais particulièrement fascinée par le clown triste. J'applaudissais et j'en redemandais. En un mot, je raffolais du cirque et je ne savais ni pourquoi ni d'où cela venait.

Les tableaux que je peignais à l'époque se rapprochaient, par leurs formes et leur esprit, des verrières. C'était comme si le peintre en moi se préparait de façon prémonitoire à faire des verrières. Bien sûr, j'avais envie de m'exprimer par le biais de cette forme d'art public, mais cette disposition dépassait la simple volonté, elle m'habitait.

Pendant des années, les scènes de cirque défilaient en moi comme un film et je savais qu'un jour toute cette fantasmagorie allait aboutir à quelque chose de concret. Jeanne Renaud, directrice de la compagnie de danse Le Groupe de la Place Royale, avait décidé d'adapter le poème de mon ami Gilles Hénault et quand elle m'a contactée, en 1970, pour me demander si j'accepterais de

concevoir les décors et les costumes de ce nouveau spectacle, j'ai dit oui tout de suite. Mon idée était de créer un décor centré sur l'éclairage. Pour ce genre de travail, il me semblait plus approprié de composer avec la lumière qu'avec les couleurs. L'autre caractéristique de ce décor consistait en des planchers réfléchissants. La réflection des lumières transformait la perspective spatiale du décor. L'effet était tellement réussi que le danseur étoile Peter Boneham est tombé de la scène parce qu'il ne voyait pas où elle se terminait. « *Do you want to kill me?* » m'a-t-il dit.

J'ai fait deux décors différents, un pour le spectacle de Montréal et un autre pour celui d'Ottawa. Cette aventure a été très enrichissante, mais difficile parce qu'on avait de très petits budgets.

J'ai par la suite créé deux autres décors. Le premier, pour un spectacle de Pauline Julien ; le second, pour une rencontre féministe qui s'appelait « Place aux femmes ». Françoise Berd, organisatrice de l'événement, m'avait demandé de concevoir un décor où huit femmes pourraient parler d'un même sujet sur une même scène. Comme je travaillais à l'usine Superseal, je me suis procuré du matériel à bon marché et j'ai décidé de faire huit portes réfléchissantes. Les gens ont bien aimé mes décors, mais je n'en ai plus jamais fait après cela. Le destin a voulu que je revienne à la peinture.

J'ai fait le tour de la terre et, dans tous les pays où je suis allée, je me suis toujours intéressée à l'art local. À mon avis, c'est un miroir extraordinaire de la culture d'un peuple. Cette ouverture sur le monde m'a moi-même amenée à expérimenter différentes formes artistiques. C'est ainsi que je me suis adonnée à la gravure.

En 1959, le Conseil des Arts du Canada m'a accordé une bourse expressément pour étudier la gravure à l'école de Stanley Hayter, un Britannique qui vivait à

Paris. Ce graveur avait une excellente réputation de pédagogue, et plusieurs très bons graveurs québécois ont profité de son enseignement. C'est un art très difficile car sa technique est des plus exigeantes. Les matériaux utilisés sont l'étain et le cuivre qui est plus cher. Hayter aimait beaucoup ce que je faisais. Un jour, il a montré mes créations à toute la classe en les donnant en exemple. « Ça, c'est une œuvre personnelle ! » Il reprochait effectivement à ses élèves de trop le pasticher.

Mes meilleures gravures sont celles à partir desquelles on a fait des eaux-fortes qui ont servi d'illustrations à un livre de mon ami poète Gilles Hénault. Ce recueil de poèmes, qui porte le titre magnifique de *Voyage au pays de mémoire*, a été publié par les Éditions Erta de Montréal et imprimé sur les presses du maître imprimeur Georges Girard à Paris, le 20 mai 1960. L'éditeur Roland Giguère en avait fait un très bel objet, que je garde précieusement dans ma bibliothèque personnelle.

J'ai fait ma première exposition en duo avec Jean-Paul Mousseau. Il exposait ses peintures et moi, mes sculptures. Je n'avais que vingt-trois ans et j'aurais pu me destiner à une carrière de sculpteur. La peinture et beaucoup plus tard les verrières ont pris le dessus. Je ne me suis pour ainsi dire jamais abandonnée à la sculpture, mais je n'ai jamais non plus abandonné cette forme d'art.

En 1990, Bernard Lamarre, alors président de Lavallin, m'a demandé de faire une sculpture pour un centre d'accueil. J'ai accepté son invitation, parce que rares sont les hommes d'affaires qui ont autant fait pour les arts et la culture. Il y a Pierre Péladeau et lui. J'ai déjà rencontré le président de Quebecor et c'est un homme charmant, mais je n'ai jamais travaillé avec lui.

M. Lamarre a insisté pour que le centre d'accueil porte mon nom. Au départ, je n'étais pas très emballée

par cette idée. Je pensais qu'un tel honneur revenait davantage à mon frère Jacques, car il a beaucoup fait pour les gens malades. Bernard Lamarre comprenait mon point de vue, mais il tenait tellement à ce que l'établissement, qui a vu le jour à Brossard en 1991, s'appelle le Centre d'accueil Marcelle-Ferron que j'ai fini par accepter. Au fond, ça fait quand même plaisir.

Le centre est une maison d'hébergement de longue durée qui abrite cent soixante-quinze personnes : des gens en perte d'autonomie. La majorité des pensionnaires sont des personnes âgées et 60 % d'entre eux se déplacent en fauteuil roulant. L'établissement est un centre privé conventionné, c'est-à-dire qu'il est administré en partenariat entre l'entreprise privée et le gouvernement du Québec. L'entreprise privée qui gère cette œuvre de bienfaisance s'appelle Bellechasse santé, et Bernard Lamarre en est le président.

En 1995, Jocelyne Ouellette a créé la fondation Marcelle-Ferron qui travaille de concert avec le centre d'accueil. Son but est d'améliorer la qualité de vie des gens âgés et des handicapés qui y résident. La fondation a ramassé des fonds pour acheter un minibus qui permet aux pensionnaires de se déplacer et de faire des petits voyages récréatifs.

Jocelyne Ouellette est une femme hors du commun. Le 15 novembre 1976, elle est devenue la première députée péquiste de Hull et la seule à ce jour. C'est à la suite d'une lutte serrée avec le libéral Oswald Parent et d'un recomptage judiciaire qu'elle a gagné les élections. René Lévesque l'a par la suite nommée ministre des Travaux publics et de l'Approvisionnement, fonction qu'elle a exercée jusqu'en 1981. Cette année-là, elle a perdu de justesse les élections et a pris le poste de déléguée générale du Québec à Ottawa.

En tant que ministre, elle a joué un rôle déterminant dans l'instauration de la politique du 1 %. Cette mesure voulait que 1 % du budget de toute construction

d'édifices gouvernementaux soit consacré à l'intégration des arts aux bâtiments. René Lévesque et Jacques Parizeau, alors ministre des Finances, croyaient en cette politique et ils l'ont soutenue jusqu'en 1981. Depuis lors, la politique du 1% s'est effritée à cause des compressions budgétaires causées par la récession économique. Il est dommage que cette politique ait été reléguée aux oubliettes, mais au moins, pendant qu'elle était en vigueur, elle a contribué à faire connaître une foule d'artistes.

En 1978, le ministère des Travaux publics et de l'Approvisionnement a organisé un concours pour la création de verrières devant être intégrées au palais de justice de Granby, concours que j'ai gagné. En 1979, au moment de l'inauguration du bâtiment, j'ai rencontré la ministre pour la première fois. Cette inauguration était importante pour moi parce que ces verrières sont probablement les plus belles que j'ai faites. En 1995, Jocelyne Ouellette a de nouveau marqué ma vie en créant la seule fondation qui porte mon nom.

Dernièrement, je suis retournée au centre d'accueil voir ma sculpture. Elle atteint près de dix mètres de hauteur et sert de point de repère aux pensionnaires qui ont de la peine à se situer. Ce que j'aime dans cette œuvre, c'est qu'elle est toujours en transformation. En hiver, les glaçons la métamorphosent complètement. J'ai rencontré une vieille dame qui m'a parlé du centre. Elle s'y sentait bien et elle était surtout fière de la petite salle de théâtre qu'on y avait aménagée. J'étais touchée de savoir qu'on avait fait une place au théâtre dans cette maison.

Gilles Corbeil

J'ai fait une verrière en 1976 à l'occasion des Jeux olympiques de Montréal. On m'avait commandé une verrière longue de vingt-cinq mètres, pour le couloir menant à l'édifice qui abritait les locaux du COJO, le Comité organisateur des Jeux olympiques. J'avais eu l'idée de faire une façade composée de verrières et de pans de mur. Les deux matériaux se juxtaposaient l'un à la suite de l'autre, et le résultat me semblait intéressant. Il ne reste malheureusement aucune trace de cette création, car elle a été volée. C'est à croire que le maire Drapeau avait octroyé le contrat de la construction du complexe olympique à la Mafia, tellement il y a eu de vols au cours des travaux.

Après avoir délaissé la peinture au profit des verrières en 1968, je suis revenue à mes premières amours en 1974. Ce retour à la peinture a été plus difficile que prévu. J'ai mis du temps à me refaire la main et j'ai traversée, au début, ce qu'on appelle une période grise.

C'est un peu malgré moi que j'ai recommencé à peindre. La galeriste Denise Delrue m'avait demandé d'exposer certains de mes anciens tableaux. J'avais

accepté de bonne grâce de faire ces expositions et j'avais même senti à ce moment-là le peintre resurgir en moi. En 1974, j'ai commencé à exposer chez Corbeil et je suis restée là jusqu'à sa mort en 1986. Je l'avais connu par l'intermédiaire de Borduas. Nous étions devenus des ami et c'est vraiment ce qui m'avait poussée à reprendre la peinture. Il était fasciné par mon œuvre et m'encourageait à me remettre au pinceau. J'avais fait une centaine de verrières et j'avais l'impression d'avoir exploré cette forme d'art à fond. Ce retour à la peinture tombait pile dans mon cheminement créatif.

Gilles Corbeil avait pris beaucoup d'importance dans ma vie de peintre, et son influence me poursuivait jusque dans mon atelier. J'avais pris l'habitude, par exemple, de retourner mes toiles à l'envers lorsque je les terminais. Je les laissais dormir. Judicieux conseil que Gilles m'avait donné là. « Ne jette jamais un tableau, même si tu le trouves pourri. Tu ne sais jamais : au bout d'un mois, d'un an ou même plus, tu peux te rendre compte que c'est un très bon tableau. »

Nous avons fait le tour du monde ensemble et notre voyage le plus mémorable a été celui qui nous a menés à Bali. Cette île d'Indonésie, voisine de Java, compte plus de deux millions d'habitants. Tous les Balinais sont des artistes. Tout le monde sans exception pratique un art. Ces gens ont compris que l'art n'est pas fait pour les singes. Tant sur le plan social que sur le plan géographique, Bali est un paradis terrestre.

Gilles Corbeil venait d'une famille très riche. Qui plus est, c'était un marchand d'art extraordinaire et son flair lui avait fait gagner beaucoup d'argent. Alors que nombre de gens riches sont plus radins que Séraphin Poudrier lui-même, Gilles était d'une générosité exemplaire. En 1978, il avait créé la fondation Émile-Nelligan, qui remettait chaque année un prix de 3 000 $ à une jeune poète de moins de trente-cinq ans. Ce montant a été remis jusqu'en 1986, année où Gilles a

trouvé la mort dans un accident d'auto en Australie. Son décès tragique m'a bien sûr beaucoup affligée, mais j'étais contente de voir qu'il poursuivait son œuvre. Parallèlement à l'héritage qu'il a laissé à ses proches, il a légué une partie de ses biens à sa fondation. La vente de ses maisons a rapporté la somme de un million de dollars. Comme la succession n'a été liquidée qu'en 1989, la fondation Émile-Nelligan n'a pu reprendre du service qu'à partir de ce moment-là. Gaston Miron et Pierre Vadeboncœur, qui étaient respectivement président et vice-président de la fondation avant la mort de Gilles, étaient toujours à la tête de cet organisme à but non lucratif. À la demande testamentaire du défunt, ils ont créé, en plus du prix Nelligan remis chaque année à un jeune poète, trois prix triennaux. Le premier, le prix Gilles-Corbeil, est remis à un écrivain ; le deuxième, le prix Serge-Garant, à un musicien ; et le troisième, le prix Ozias-Leduc, à un artiste. Gilles aura aidé Serge Garant jusqu'après sa mort. Non seulement il l'avait appuyé financièrement pour qu'il fonde la Société de musique contemporaine du Québec, mais grâce à lui Garant passait à la postérité.

Gilles Corbeil est le parfait exemple du mécène. Malheureusement, il en existe trop peu comme lui au Québec.

Le Musée des beaux-arts de Montréal

En 1976, Jean-Paul L'Allier m'a fait venir à Montréal pour une entrevue. Je savais qu'il était ministre de la Culture — peut-être le meilleur que le Québec ait eu —, mais je ne connaissais pas l'homme personnellement. Il voulait m'entretenir au sujet des musées. Je sentais que cette question le préoccupait. Je n'ai jamais pratiqué la langue de bois et j'ai dit ce que j'avais sur le cœur.

— Nous sommes le seul endroit au monde où les musées ne font pas de place à leurs artistes. Nous n'avons pas d'orientation culturelle. Les jeunes artistes sont marginalisés. La situation est lamentable. Et comment voulez-vous qu'on s'en sorte? Nous sommes absents du pouvoir politique. Il n'y a pas un seul Québécois francophone qui soit membre d'un conseil d'administration d'un musée.

Mon franc-parler aurait pu choquer n'importe quel politicien, mais pas Jean-Paul L'Allier.

— Madame Ferron, je suis tout à fait d'accord avec vous. Moi aussi, je veux que ça change dans le sens que vous voulez. Qu'est-ce que vous diriez de faire partie du conseil d'administration du Musée des beaux-arts de Montréal?

Le cran de cet homme me plaisait, mais je voulais en savoir plus long.

— Vous me prenez pour Don Quichotte?

— Madame Ferron, je suis convaincu que vous pourriez changer bien des choses à vous seule... Mais ne vous en faites pas : il y aura d'autres francophones au sein du conseil. Des gens que vous connaissez : Gilles Hénault, Hélène Pelletier-Baillargeon, Léo Dorais et Andrée Beaulieu-Green.

— D'accord. J'accepte.

La première fois que j'ai assisté au conseil, ma présence n'est pas passée inaperçue. Tout se faisait en anglais. Vous vous imaginez! Je ne vous parle pas des lendemains de la défaite sur les plaines d'Abraham. Cette histoire remonte à 1976. Dire que le gouvernement du Québec injectait des millions dans le musée! Il fallait être effronté pour agir de la sorte. Et je ne me suis pas gênée pour le dire aux autres membres du conseil tout en exigeant que les réunions se tiennent en français.

Les anglophones du conseil n'étaient pas des péquenots et la rencontre suivante a eu lieu dans la langue de Molière. Ces gens-là avaient une certaine classe, mais ils n'étaient pas à leur place. Ils formaient l'élite de l'argent, pas celle de la culture. Ce n'est pas parce qu'une personne est riche qu'elle est cultivée. Ils ne connaissaient presque rien à la peinture, si ce n'est la valeur marchande des tableaux. Bien sûr, il y avait des exceptions. En fait, une seule. Un professeur de McGill tout à fait ouvert et charmant. C'était un connaisseur, un spécialiste de l'art comme il y en a beaucoup chez les anglophones de Montréal.

J'ai travaillé très fort pour ouvrir la porte du musée aux artistes québécois, mais je n'ai obtenu que de bien minces résultats. Les membres du conseil étaient bornés. Ils connaissaient Shakespeare — un peu —, mais ignoraient tout de Zola, même son nom. Ils étaient du genre à n'être jamais allés à l'est du boulevard Saint-Laurent.

Malgré tout, pendant ce temps-là, les réunions se tenaient toujours en français. Je pensais à mon père qui disait que les choses changeaient lentement. Je m'en faisais sûrement trop. En fait, je ne me méfiais pas assez. Un beau jour, Walter Moos, un de mes marchands de Toronto, qui était aussi un ami, m'a appelée pour me mettre au parfum d'une situation révoltante : le Musée des beaux-arts de Montréal achetait ses tableaux dans des galeries de la capitale ontarienne. Non seulement le conseil n'encourageait pas les artistes québécois, mais il faisait de même avec les galeristes.

J'ai ressenti leur intransigeance et leur hypocrisie comme une déclaration de guerre. Le climat au conseil a été dès lors des plus hostiles pendant des mois. Je continuais d'assister aux réunions, mais on me marginalisait. Mon pouvoir était nul. La cause des artistes québécois me tenait plus à cœur que jamais, mais je me sentais impuissante. Normalement, c'est de l'intérieur qu'on réussit à changer les choses. Mais ici, à l'intérieur des murs, il y avait d'autres murs, encore plus solides.

C'est avec regret que j'ai démissionné en 1979, parce que j'ai l'habitude d'aller au bout de ce que j'entreprends. Avant de partir, j'ai réussi un coup d'éclat. Une des conservatrices du musée, qui avait fait sa thèse sur Largillière, un peintre français mineur, avait réussi à convaincre le conseil d'administration d'organiser une exposition des tableaux de ce peintre. Évidemment, elle cherchait ainsi à se faire une réputation de spécialiste internationale. Quel scandale ! Afin de servir les intérêts de cette arriviste, on utilisait les deniers publics pour faire la promotion d'un peintre mineur et tout ça au détriment d'artistes québécois de qualité.

Gilles Hénault, Hélène Pelletier-Baillargeon, Léo Dorais et moi avons écrit notre lettre de démission ensemble et nous l'avons fait publier dans *Le Devoir*. En adressant la lettre au ministre de la Culture de l'époque, Denis Vaugeois, nous ne voulions pas le mettre dans

l'embarras, il faisait ce qu'il pouvait mais il avait hérité d'un nœud de vipères. Pour sa part, ma grande amie Andrée Beaulieu-Green a décidé de demeurer membre du conseil. Les autres ont fini par avoir sa peau et elle aussi a été contrainte de démissionner. Mon père avait raison : les choses changent lentement, très lentement.

DOCUMENT

Lettre ouverte à Denis Vaugeois

Monsieur le Ministre,

Nous désirons vous informer de notre démission comme membres du Conseil d'administration du Musée des Beaux-Arts de Montréal. Nommés en 1976 par M. Jean-Paul L'Allier, alors ministre des Affaires culturelles, pour un mandat de trois ans, nous avons tenté de représenter au sein de cet organisme les attentes de la population du Québec touchant le plus important musée de la ville de Montréal.

À la lumière de nominations récentes faites par le directeur du Musée, M. Jean. Trudel, comme à travers certains nouveaux programmes d'activités annoncées, entre autres, par le nouveau conservateur du Musée d'Art contemporain, M. Normand Thériault, nous nous sommes inquiétés de l'orientation future des politiques du Musée des Beaux-Arts. Dès les premiers mois de notre mandat, en effet, nous nous sommes interrogés sur les champs d'action respectifs que le gouvernement du Québec entendait assigner aux deux principaux musées de Montréal, à savoir le Musée des Beaux-Arts et le Musée d'Art contemporain. Dans notre esprit, il allait de soi que, vu sa longue tradition et la nature de ses riches collections, le Musée des Beaux-Arts de Montréal, sans se couper de l'apport des artistes contemporains vivant et ayant déjà fait leur marque, devait plutôt laisser au Musée d'Art contemporain tout le domaine de la recherche des nouveaux talents et de l'expérimentation des nouvelles voies d'expression artistique avec tout ce que cela comporte d'audace et de risques bien calculés.

Or depuis quelques mois, le Musée des Beaux-Arts semble engagé dans des activités, et a procédé à des acquisitions qui constituent une concurrence déclarée et que nous estimons déloyale à l'égard du Musée d'Art contemporain, compte tenu de l'inégalité des ressources financières dont disposent le MBA (semi-privé: deux millions de dollars) et le MAC (musée d'État: $600,000).

Malheureusement, le pouvoir dont disposent les simples membres d'un Conseil d'administration pour contrer la politique « de fait » qui semble s'installer au Musée des Beaux-Arts par le truchement de ses activités et ses acquisitions s'avère bien insuffisant. En dépit de nos demandes réitérées depuis trois ans, l'absence persistante d'une politique précise de la part du Musée rend en effet impossible une opposition cohérente et justifiée à cette politique « de fait » au sein de comités tels que ceux qui concernent les expositions ou les achats d'œuvres d'art.

Quant au gouvernement du Québec, son silence et sa volonté manifeste de non-ingérence en ce domaine, si elle honore son respect des autorités en place au sein de cette institution, est loin de faciliter la tâche des administrateurs qui tiennent leur mandat de lui. En effet, si les administrateurs privés, nommés par l'Assemblée des membres du Musée des Beaux-Arts, se préoccupent d'abord et à bon droit des intérêts de l'institution qui les mandate, les administrateurs nommés par le gouvernement se sentent à juste titre prioritairement responsables des fonds publics investis dans la marche du Musée et de la place que ce dernier doit harmonieusement occuper dans la politique générale qui régit l'ensemble des Musées du Québec. Or le retard ou le refus du ministère des Affaires culturelles de délimiter lui-même au Musée des Beaux-Arts et au Musée d'Art con-

temporain leurs champs d'action respectifs paralyse actuellement tout effort d'action efficace et cohérente de notre part.

Dans l'exercice de leur mandat, des administrateurs ne peuvent se substituer aux décisions des conservateurs. Or dans le vide idéologique où se prennent actuellement des décisions qui engagent d'énormes fonds publics (la contribution du Québec se chiffre à deux millions de dollars), il y a lieu de se demander si les conservateurs sont au service du Musée ou si ce ne sont pas plutôt les goûts et les spécialités des conservateurs qui, au jour le jour finissent par tenir lieu de politique au Musée. Nous en donnerons comme exemple la future exposition Largillière (obscur peintre du 18e siècle français) qui coûtera au bas mot $200,000 et n'intéressera au Québec qu'une petite élite. Le choix de telles expositions, comme la pauvreté des activités de diffusion toujours confiées à la même firme témoignent, en dépit de nos multiples efforts, du peu de préoccupation des responsables de mettre davantage le Musée au service des Québécois qui le financent.

Dans le but de faciliter l'exercice du mandat de ceux que vous nommerez aux postes que nous avons occupés, nous souhaiterions, monsieur le Ministre, que vous saisissiez rapidement de nos inquiétudes et de nos interrogations votre sous-ministre, M. Pierre Boucher, qui était déjà responsable du dossier des musées du Québec sous la direction de MM. L'Allier et Louis O'Neill.

Marcelle Ferron, artiste
Hélène Pelletier-Baillargeon, journaliste
Léo Dorais, vice-président de l'ACDI
Gilles Hénault, poète

Le Devoir, 18 avril 1979, p. 5.

La peinture

Je suis du type verbomoteur. Il suffit de me rencontrer une seule fois pour s'en rendre compte. J'adore parler, mais pas de peinture. D'accord, je vais vous faire plaisir, je vais en parler un peu… Juste un peu.

Pour faire de la peinture, ce n'est pas compliqué : on n'a besoin que de peinture. Certes, il y a les vernis pour le fini, mais il n'y a rien d'autre d'intéressant à dire là-dessus. La base, c'est la peinture. En France, j'ai rencontré un industriel qui m'a donné des sacs énormes de pigments de peinture. Vous vous imaginez, j'ai fait plus de la moitié de ma carrière avec eux. J'ai soixante-douze ans et il m'en reste encore dans mon atelier. J'adore travailler avec les pigments parce qu'ils me permettent de créer moi-même de toutes pièces les couleurs. Je les broie, les mélange avec de l'huile. Certaines couleurs ne se mélangent pas, sinon ça donne une sorte de brun lugubre. À moins qu'on ne veuille peindre des tableaux tristes comme la pluie. La maîtrise des couleurs s'acquiert avec le temps. Ça, c'est la partie technique. Le reste, c'est l'imaginaire, les influences.

J'ai toujours gardé mon style, mais la recherche artistique est au centre de mes préoccupations picturales. La lumière est très importante. Borduas

disait qu'il y avait au Québec la plus belle lumière du monde.

— Tu ne trouves pas que tu exagères un peu ?

— Non, c'est au Québec qu'on trouve le plus grand nombre de nuances de lumière. Il ne faut pas s'étonner qu'il n'y ait pas de peintres grecs importants. La lumière est si vive en Grèce. Elle ne se prête qu'à la sculpture. Et pense à la lumière en France, elle est si feutrée et si tamisée ! L'impressionnisme n'aurait pas pu naître ailleurs que dans ce pays.

Borduas était un coloriste extraordinaire mais, à la fin de sa vie, il ne peignait qu'en noir et blanc.

— Borduas, as-tu fini de flirter avec la mort ? Tu es le maître de la couleur. Pourquoi toujours ce noir et blanc ?

— Si Dieu me prête vie, je reviendrai à la couleur.

Ces propos m'avaient beaucoup émue. Ils venaient d'un homme malade et souffrant, mais qui avant tout se battait contre la mort. Avant de mourir, il se préparait à aller au Japon. On a dit qu'il s'était suicidé. Le pauvre homme n'était pas suicidaire, il était très malade. D'ailleurs, on ne travaille pas sur des projets de longue haleine quand on songe à se supprimer.

Durant ma carrière, j'ai travaillé avec une faramineuse panoplie de couleurs. J'ai travaillé avec des couleurs métalliques. Les couleurs cuivrées m'ont toujours particulièrement plu. J'ai peint aussi avec des couleurs presque transparentes pour créer une plus grande luminosité dans mes tableaux.

Ce souci de la lumière me vient des verrières, desquelles j'ai beaucoup appris. Il faut dire que les verrières ont été pour moi une révélation. Il fallait, tout comme dans le cas de la peinture, apprendre à connaître les matériaux. Voilà pourquoi je me suis acheté un four et je rapportais des restes de plaques de verre de l'usine pour les faire cuire. Mes expériences m'ont permis de comprendre le verre. Quand je le faisais trop cuire, il se transformait en une sorte de magma informe et quand je ne le faisais pas assez cuire, il collait.

Les couleurs des verrières m'ont beaucoup impressionnée, elles ont été déterminantes dans l'évolution de ma peinture. La palette de couleurs est absolument inimaginable. Il y a une infinité de nuances de jaune ou de rouge. Hélas! on a perdu la recette médiévale du fameux bleu de Chartres. À cause de la réverbération du soleil et du jeu des ombres, les verrières se transforment sans cesse. Leur côté colossal est tout à fait passionnant. Faire une verrière de plus de dix mètres, ça n'a rien à voir avec un tableau. Mais il y a aussi des inconvénients : on a besoin d'un support technique assez imposant et d'une équipe en usine.

Un beau jour, j'ai décidé de retourner à la peinture parce que je voulais créer à une échelle plus humaine. Alors, je suis revenue à mes spatules. La spatule classique, c'est un morceau de métal avec un manche : j'ai beaucoup peint avec ce qu'on appelle un couteau. Autrefois, les peintres employaient cet outil pour mélanger leurs couleurs, pour gratter leur palette. C'est un outil très manuel, mais personne ne peignait avec ça. Chez moi, il n'y avait plus de brosses ni de pinceaux, que des spatules et des couteaux. Mes outils, je les faisais fabriquer par un menuisier, et j'en avais de toutes les grandeurs. Pendant longtemps j'ai terminé mes tableaux avec un couteau d'environ un mètre de long. J'ai voulu à un moment donné le jeter à la poubelle, mais je l'ai gardé par amitié.

Le plaisir de peindre réside aussi dans le choix des toiles. Je vais chez le marchand et j'achète telle ou telle toile de façon très spontanée. La spontanéité est très importante. Il ne faut pas tout rationaliser, sinon on se détruit. Quand je décide de faire un tableau, je commence par choisir la toile. J'ai une grande quantité de formats dans mon atelier et je choisis selon mon inspiration.

Je ne suis pas quelqu'un de strict en ce qui concerne la pratique et la théorie. On m'associe aux automatistes

de Montréal et au mouvement d'abstraction lyrique de l'école de Paris. Déjà, le mot « abstraction » ne me convient pas. Ma peinture n'est pas figurative, mais elle n'est pas abstraite non plus. En 1952, quand je peignais mes tableaux lilliputiens qui ressemblaient à des timbres-poste, tout le monde disait que c'était incompréhensible, alors qu'aujourd'hui on voit très bien les bouées et la mer. D'ailleurs, il y a quelque chose de prémonitoire dans ces tableaux car, l'année qui a suivi cette exposition, je partais pour la France.

Je me considère comme une peintre paysagiste. Les peintres d'avant-garde de la fin du XIXe siècle ont inventé l'impressionnisme à cause de l'avènement de la photographie. La peinture dite abstraite tire, selon moi, son origine de l'aviation. Quand on survole l'Europe, on a l'impression d'être en haut d'un damier. Quand on vole au-dessus du Québec, c'est le désordre. Au fond, ma peinture, c'est la représentation des paysages anarchiques du Québec vus du ciel.

L'abstraction ne m'intéresse pas. Certains peintres états-uniens ont poussé cette forme jusqu'au ridicule. Je me souviens d'un immense tableau blanc au milieu duquel il y avait un petit point noir. En le voyant, j'ai cru que c'était une mouche.

Je n'aime pas beaucoup parler de peinture, parce que le peintre n'est pas, par définition, un homme de parole. Le peintre peint parce qu'il a choisi de s'exprimer par le biais des images et non par celui des mots. On peut toujours parler de la peinture, mais elle a quelque chose d'inexprimable, d'intraduisible. Je respecte beaucoup les critiques d'art dont c'est le métier d'en parler. Ils ont leur code et heureusement ils ne sont plus hermétiques comme c'était le cas il y a dix ans. Je me souviens d'avoir rencontré deux docteurs en histoire de l'art. Ils parlaient de mes œuvres de façon si désincarnée que je ne me suis pas gênée pour le leur dire. Évidemment, ils ne m'ont pas beaucoup aimée.

L'histoire de l'art, c'est extraordinaire, mais on n'a pas besoin de diplômes pour apprécier la peinture. Un jour, alors que je donnais un cours dans une prison, un vieux monsieur m'a demandé de lui montrer mes œuvres. Je n'étais pas venue pour ça; mon mandat était de leur donner le goût de la peinture. Je ne me présentais ni comme un juge ni comme un professeur. Il a insisté en me disant que cela lui ferait énormément plaisir. Alors je lui ai montré des diapositives de verrières et de tableaux de périodes tout à fait différentes. Cet homme m'a fait un commentaire inouï. «Comment se fait-il qu'il y a toujours dans votre peinture cet affrontement de la ligne et de la masse? Il y a toujours deux éléments qui s'affrontent et le lieu d'affrontement crée la peinture.» Je suis restée sidérée. Comment ce type qui est incarcéré depuis quarante ans a-t-il pu voir cela?

L'art est le témoin d'une culture et d'une époque. Au fond, ces deux éléments qui s'affrontent sont la gauche et la droite.

La vieillesse

La mort a toujours été très présente dans ma vie. Ma mère est morte quand j'étais toute jeune et j'ai moi-même failli y passer. Certains de mes proches se sont suicidés et les morts naturelles se multiplient avec les années.

Pendant que mes amis mouraient, je peignais pour marquer la vie. Quand je contemple l'ensemble de mon œuvre, je revois les étapes de ma vie. Dans la peinture, il y a une part de jeu. Nous sommes tous entre la vie et la mort. Ma peinture représente la vie, mais j'ai peint pour apprivoiser la mort.

Un peintre ne vieillit pas. Je sais que mes tableaux les plus anciens se vendent plus chers dans les galeries que les plus récents, mais ils ne sont pas plus beaux pour autant. Il n'y a pas d'âge pour peindre.

Je suis consciente qu'une telle affirmation soulèvera des passions, mais je suis convaincue que l'art n'a pas de sexe. Je ne crois pas qu'on puisse affirmer que les femmes peignent comme ceci et les hommes, comme cela. Le peintre, quel que soit son sexe, a son style et c'est tout. Si l'art n'a pas de sexe, le peintre en a un. Au Québec, à la fin des années quarante, on était ouvert aux

femmes peintres, mais en France c'était différent. Il n'a jamais été facile d'être une femme peintre. On ne nous prend pas au sérieux. C'est peut-être pour ça que je ne signais que mon nom de famille. Pour que mes chances soient égales à celles des hommes.

Dernièrement, j'ai fait une exposition à Québec, à la galerie Madeleine Lacerte. À cette occasion, j'ai rencontré une jeune journaliste, Marie Lachance, qui m'a semblé très sensible à la situation des femmes en arts.

Cette signataire du *Refus global*, cette automatiste, cette «bonne femme» de 72 ans, vous scie les deux jambes par sa fougue, par se jeunesse d'esprit. Voilà sa dualité! C'est que Marcelle Ferron s'est battue pour ne pas mourir: de la tuberculose des os, en tout premier lieu, et de l'oubli dont sont trop souvent victimes les femmes artistes. «Après avoir vu le sort qu'on a réservé à certaines, je me suis dit: Vous n'allez pas me mettre à la poubelle. Je me suis mise à l'art public. Ils ne pourront plus m'effacer maintenant», lance-t-elle sur un ton goguenard.[1]

Parce que j'étais une femme, j'ai dû travailler davantage que les autres, mais j'ai toujours été fière d'appartenir à la gent féminine. Dans ma vie, je n'ai jamais eu de regrets. J'ai fait des conneries. Des vraies. J'ai aussi fait de mauvais choix qui, avec le temps, se sont révélés meilleurs que je ne l'avais cru au départ.

Ma vie est une bataille pour rester droite avec mes idées de gauche. Tellement de gens sont récupérés! J'ai voulu montrer qu'il pouvait en être autrement.

En vieillissant, certaines personnes deviennent méfiantes et cyniques. Dans mon cas, il n'en est rien, je

Marie Lachance, *Voir Québec*, 23 mai 1996, p. 25.

tiens à garder ma capacité d'émerveillement. J'ai toujours été lucide, mais bonne vivante. Je crois en la vie et en l'avenir des jeunes.

Quand on est une artiste de renom, on n'a rien à prouver. Je ne suis plus en compétition avec qui que ce soit. Ce que je sais, je veux le partager avec les jeunes artistes. Il y a une quinzaine d'années, je suis retournée à Paris. Un ami m'a amenée à un vernissage à la galerie Jeanne Bucher. J'ai alors revu tout le monde que je voyais dans ce genre d'endroit entre 1953 et 1966. Tous ces gens étaient les mêmes, sauf qu'ils avaient les cheveux blancs. Je me suis dit que cela manquait de nouveaux visages. J'imagine que les choses ont changé depuis. Plusieurs des anciens ont fini par mourir. Mais il ne faut pas attendre jusque-là pour faire de la place aux jeunes. Dans une galerie, je comprends que le marchand veuille avoir des valeurs sûres, des vieux comme Borduas, comme Riopelle et comme moi, mais il faut aussi qu'il fasse une place aux jeunes artistes.

Ce livre est en quelque sorte mon testament. J'espère qu'il encouragera les artistes, et d'autres personnes également, à aller au bout de leurs rêves.

Dossier de presse

par Jacques de Roussan
Perspectives

MÊME PRESSÉ, le citadin qui prend le métro à
la station Champ-de-Mars, près de l'hôtel de ville de Montréal,
ne peut s'empêcher de contempler l'immense verrière qui
en agrémente l'entrée depuis quelque temps. On dirait
que de grands yeux magiques attendent le voyageur
pour l'envelopper dans une féerie de couleurs resplendissantes
de lumière.

En fait, il s'agit de la seule verrière à orner le métro
de Montréal. Cette oeuvre d'art, digne d'un réseau dont on vante
partout la beauté et l'efficacité, est répartie sur trois des
côtés de la station et mesure 200 pieds de largeur sur une
hauteur maximum d'une trentaine de pieds. C'est le Gouverne-
ment du Québec qui en a financé la création
($48 000) pour ensuite l'offrir à la Ville de Montréal.

On avait demandé au peintre Marcelle Ferron de proposer
une solution artistique pour décorer les trois grandes
baies vitrées de cette station. L'artiste, qui vivait alors à Clamart,
près de Paris, mais qui venait régulièrement au Québec
pour exposer ses oeuvres, accepta de faire les
esquisses de la future verrière.

Marcelle Ferron, qui avait étudié la verrerie en France,
proposa d'employer des panneaux de verre scellés sous vide dans
lesquels elle insérerait des feuilles de verre antique,
c'est-à-dire soufflé à la bouche selon un procédé datant du
Moyen Age. En effet, on ne peut produire mécaniquement en
usine un verre dont les qualités de luminosité sont aussi
parfaites que le verre soufflé.

Pour trouver la compagnie qui lui fabriquerait les panneaux
vitrés, elle fit comme tout le monde: elle consulta les
pages jaunes de l'annuaire et finalement s'entendit avec une
société canadienne-française de Saint-Hyacinthe, la
Corporation Superseal, qui mit à sa disposition une équipe dirigée
par Roch Choquette. Ce dernier devait, lors de
l'exécution de la verrière, assurer personnellement la coupe
du verre antique qu'on fit venir de France et dont les
coloris furent choisis parmi quelque 8 000 tons. L'équipe de
Superseal mit quatre mois à exécuter et mettre en place
les 4 000 pieds carrés de la verrière.

La coopération entre Marcelle Ferron et la société qui a
fabriqué les panneaux de verre scellés s'est révélée si
fructueuse que l'artiste va pouvoir installer à Saint-Hyacinthe
une fonderie expérimentale de verre. ◁

Ferron et l'art comme propos de tout le monde

A voir le traitement assez violent des tableaux, leur fort mouvement et leurs couleurs vives, on a l'impression que l'auteur doit être une force de la nature, d'une carrure assez spéciale.

Mais non. Marcelle Ferron est une femme toute délicate. Mais elle a du caractère. Elle parle avec chaleur, avec gestes, ses yeux pétillent et on sent au premier contact que son ardeur est débordante.

Depuis ses premiers pas en peinture, sa participation au mouvement automatiste de Borduas, au Refus global de 1948, Marcelle Ferron n'a jamais arrêté sa poursuite de la recherche.

Depuis 1957 qu'elle vit uniquement de sa peinture, son activité s'est tournée petit à petit vers une autre dimension, celle de l'architecture. Elle a vécu à Paris de 1953 à 1965, et en 1966, après son retour à ses "racines québécoises", elle a cessé complètement la peinture, jusqu'à ce qu'elle y revienne récemment, en 1972.

Je l'ai fait pour rompre avec le monde des galeries, et cela m'a été salutaire. Je l'ai fait pour ne pas vivre uniquement isolée en peintre, qui ne vit que pour ça et avec ça. La peinture, c'est un art intimiste. Et l'art, ça doit être le propos de tout le monde. D'où ma rupture avec le cercle des galeries.

Maintenant, elle recommence mais son activité est devenue parallèle. Elle travaille l'architecture, le vitrail, les cloisons de verre tout en poursuivant avec ses tableaux. La peinture, c'est le laboratoire de la recherche.

Du noir au libéré

La rétrospective de ses oeuvres, qui commencera le 5 avril au Musée du Québec, jusqu'au 30, nous fera voir le cheminement de l'artiste.

On y verra notamment ses premières créations, datant de 1945, et dont elle dit elle-même qu'elles sont de couleurs très foncées, noires même, qui représentent l'état d'esprit de ses débuts. "J'étais replié, je broyais du noir, je faisais peut-être même un peu de schizophrénie". Et tout à coup, peu après son arrivée à Paris, la couleur arrive dans les tableaux.

On commence à y voir du blanc, du rouge, plus de chaleur. "J'avais besoin, comme plusieurs autres peintres, de me voir ailleurs pour comprendre que j'avais des racines dans un pays.

"En Europe, on dit des artistes québécois qu'ils sont violents, qu'ils font de la couleur forte, vibrante. C'est qu'ici au Québec, un sapin qui tranche sur la neige, c'est foncé et c'est très blanc. Ça tranche. Il n'y a pas de brume roussâtre.

Ses débuts avec Borduas, elle en parle comme d'un moment très important dans son art. "Mais après, on reste des autodidactes.

Ses tableaux sombres du début, c'est tout l'état d'esprit des années 1940 à 1950. C'est l'angoisse ressentie par tout le mouvement automatiste, décrite par Borduas, reprise par beaucoup d'artistes de son école. Le Québec à ce moment, c'est une paralysie de vie intellectuelle, artistique.

En Europe, ma peinture est revenue à ses racines. J'aurais pu rester là-bas et poursuivre une carrière. Mais je voulais revenir ici. Le rapport de l'artiste avec la société, ça ne m'a jamais amené à trahir les rêves de ma jeunesse. Il y a un phénomène de liberté là-dedans".

Guy Robert, dans son livre sur la situation et les **tendances de l'Ecole de Montréal, parle**

aussi de ce même aspect. Il notera que plusieurs **artistes** canadiens établissent en France la qualité de l'homme d'Amérique en eux.

Le verre dans l'architecture

C'est là-bas, en 1963, qu'elle commence à s'intéresser au verre, et à son utilisation dans l'architecture.

En quatre ans de recherches sur cette matière, j'ai mis au point une **technique pour l'architecture**. La présente rétrospective de mes oeuvres montrera des petits tableaux où j'ai fait la fusion des verres, des études pour des cloisons extérieures.

L'architecture, c'est une toute autre démarche que la peinture. Le tableau porte à la méditation. En architecture, mes recherches se sont axées sur une certaine conception de l'environnement des édifices. On ne peut intégrer un tableau aux édifices, lui donner une envergure".

Marcelle Ferron dit du verre qu'il est un matériau très capricieux, et que ce qui est difficile pour le travailler, c'est d'y apporter une qualité.

Maintenant, ses recherches ont abouti jusqu'à lui permettre de faire des portes de verre, des murs, même des cloisons qui roulent sur billes.

Lors d'une entrevue accordée à Paris en 1966, Marcelle Ferron parlait de l'intégration du verre dans l'édifice en disant: "C'est en discutant avec les architectes et avec les ingénieurs à imposer sa vision. Nous savons que l'architecture joue un rôle de premier plan dans notre société, aussi est-ce en recherchant ce contact que débute le travail d'équipe. C'est non plus de l'artisanat mais une façon de concevoir l'habitat et les relations de l'homme avec l'habitat".

Encore du temps

Aujourd'hui, elle confie que son rôle en architecture, c'est encore ce travail de composition avec l'architecte. "J'aimerais bien pouvoir faire quelque chose dès le début des plans d'un édifice. On ne peut donner sa mesure en plaquant sur un édifice un vitrail, après coup. Il faut en arriver à penser architecture et couleurs dès la conception originale".

La peinture, elle y est revenue depuis peu. Mais ses tableaux n'y ont pas subi de coupures. "J'enchaîne avec les autres. Ce long arrêt m'aura apporté une certaine densité dans l'écriture, plus de transparence dans la couleur".

Peintre lyrique, l'abstraction **de Marcelle Ferron reste tou-**

jours très près de la nature, du paysage. "Je pars d'un leitmotiv concret. Mon abstraction est celle d'une chose concrète, et non d'une idée

Disons qu'a la base un tableau ça n'existe pas avant d'être peint. Ça se fait à travers la spontanéité de l'expression Un peintre, comme un musicien, pense à travers la couleur le mouvement et l'espace

En peinture, Marcelle Ferron dit avec un sourire qu'elle a impression de commencer. Et j'ai besoin de temps, de beaucoup de temps

Benoît LAVOIE

Prix Philippe-Hébert 1977

MARCELLE FERRON

peintre québécois sans frontière

■ Au nom du jury, qui attribua cette année le Prix Philippe-Hébert de la Société Saint-Jean-Baptiste de Montréal à M^{me} Marcelle Ferron, M. Raymond Tanguay a éboqué la carrière et situé l'oeuvre de ce grand peintre québécois. Voici de larges extraits de l'allocution qu'il a prononcée lors de la remise du prix.

Les plus jeunes la connaissent depuis leur enfance. les plus âgés. depuis son enfance. car elle a fait sa marque si tôt. si vite. si bien et si fort. que pas un seul artiste. pas un seul amateur d'art n'a pu éviter le contact vibrant. constant. violent. ou de l'oeuvre ou du personnage. Je fais confiance à son sens de l'humour. mais si j'ai tort. je risque fort des carreaux cassés. c'est moindre mal. car elle serait tout à fait capable d'en transformer les chutes en oeuvres d'art. Les murs de sa maison. je les ai vus. sont couverts de verre brisé. ce qui pourrait bien témoigner. ou de doigts malhabiles. ou de tempérament... Va pour le tempérament. si c'est ainsi qu'on peut devenir sculpteur'

Il faut bien quand même commencer par situer cette existence dans le temps et dans l'espace Nous pourrons un jour le vérifier au Petit Larousse. quand elle y aura pris place entre FERRÓL. la ville. et FERRY. Jules. homme d'État — FERRON. Marcelle. est née à Louiseville. en 1924. C'est vraiment le minimum de maturité admissible aux critères imposés au jury du prix Hébert. Nous en étions conscients. nous ne sommes pas attardés.

C'est sous la direction de Jean-Paul Lemieux qu'elle fit ses premières armes. c'est-à-dire plutôt qu'il lui dispensa des cours de peinture. car les armes. elles les portait déjà.

Lemieux l'a sans doute fortement marquée. sans pourtant influencer son oeuvre. C'est probablement de lui qu'elle tient son attitude de profonde indulgence et de compréhension vis-à-vis de la génération montante de ses élèves. Elle raconte les plus jolies choses à son sujet. avec une évidente admiration

Elle raconte aussi avec verve comment elle mit un terme a ces cours de peinture. pour une simple phrase échappée par le maître, qui laissait entendre qu'en fin de compte, tout individu a ses limites. Pas question de ça, pour elle. Il ne faut pas connaître ses propres limites, il faut laisser à la postérité de les établir, mais après, et le plus tard possible. Elle remboîte ses tubes, ses pinceaux et ses taches, et quitte sans fracas. Le diplôme était déjà acquis, mais le geste de refus des limites était posé.

Elle monte ensuite à la métropole où elle se joindra au mouvement automatiste. En se mêlant au groupe, elle devait forcément participer activement à ses activités, et elle sera en 1948. l'un des signataires du manifeste du Refus Global.

Cinq ans plus tard, elle s'exile à Paris. Elle y restera jusqu'en 1965. Elle se défend de définir sa carrière comme internationale, et s'il lui convient de le dire, il nous enchante de l'entendre. Sa carrière de peintre québécois a donc tout simplement ignoré les frontières. car les milieux artistiques des pays étrangers la connaissent bien, ils lui rendent son dû. La fréquence de ses expositions individuelles ou de sa participation à plusieurs grandes expositions collectives à l'étranger, en té-

moigne d'ailleurs éloquemment, avec Paris comme tremplin, et ensuite Bruxelles, Munich, Turin, Zurich, Spolète, Londres, Rome, Sao Paulo. Faudrait-il mentionner ici Toronto, Winnipeg et Vancouver, avant de dire qu'elle a aussi exposé un nombre incalculable de fois au pays.

En 1965, année charnière, incapable davantage de refréner le goût du Québec qui l'habite, elle rentre à Montréal. Disons tout de suite ici qu'elle deviendra ensuite professeur agrégé de l'Université Laval. ce qui n'est pas une étape négligeable des activités de sa carrière.

Si la peinture est son premier moyen d'expression, il n'est pas le seul. Depuis 1958, Marcelle Ferron a cherché d'autres moyens dont l'impact pourrait être plus vif que la peinture et la gouache sur toile et sur papier. c'est-à-dire les moyens qui s'insèrent dans le cadre de l'architecture. Car elle a même déjà songé à être architecte. et cela ne doit pas surprendre. Il est facile de comprendre qu'à choisir entre la toile de chevalet et les monuments. on trouve qu'il y a plus de satisfaction à expérimenter matières et structures. en étroite collaboration avec.

entre autres. un grand architecte comme Roger d'Astous, pour le pavillon CIT de l'Expo 67, ou de garnir la station de métro du Champ-de-Mars de Montréal. d'une immense verrière. destinée à ensoleiller. matin et soir, et beau temps. mauvais temps, la grisaille de la vie de plusieurs générations à venir de la rue Saint-Jacques.

C'est à ces grandes oeuvres qu'ont abouti plusieurs années de recherche et d'études, en collaboration avec des artistes comme Michel Blum; c'est Blum en effet qui l'a en quelque sorte mise sur la piste de solutions personnelles aux problèmes insolites du climat canadien, qui est par nature agresseur de verrières, et c'est aussi l'aboutissement de plusieurs années de travail avec la collaboration extraordinaire des patrons et des ouvriers québécois de l'industrie du verre.

Pendant six ans, elle s'est coupée de ses moyens d'expression picturaux, pour se consacrer exclusivement à faire jouer la lumière dans la coloration de dures matières translucides. De retour à la peinture, elle ne pourra pas éviter de chercher à profiter de ses récents acquis, pour donner, consciemment ou non, de la transparence aux matières opaques. Nous pouvons déjà entrevoir un renouvellement de l'art de Marcelle Ferron qui pourrait être une révélation. Dieu merci, nous n'aurons désormais plus longtemps à attendre, puisqu'elle doit au printemps nous convier à rétablir contact avec son art originel.

L'art originel de Marcelle Ferron est une oeuvre très palpable, aisément accessible. Elle a dit que, à long terme, le public ne se trompe pas et ne se laisse pas dérouter. C'est pourquoi il me flatte de dire à Madame Ferron qu'elle a raison d'affirmer qu'au fond et à long terme, le public est connaisseur en art et qu'il sait à propos rejeter ce qui ne doit pas survivre, aussi bien qu'il sait assurer la consécration de ce qu'il comprend et qu'il aime.

Les toiles de Ferron accrochent aisément le regard, mais elles le retiennent. Il n'est pas nécessaire d'être initié pour goûter l'équilibre de tels tableaux, l'harmonie des couleurs dans leur richesse et leur fraîcheur, le métier de l'artiste qui peut parfaitement maitriser une force, une nature, une force de la nature, avec une fougue, une violence passionnées.

Le Devoir, le samedi 10 novembre 1979

Marcelle Ferron

Pour la trace d'une époque

par Jean Royer

MARCELLE Ferron, signataire du *Refus global* de Borduas en 1948, est un témoin privilégié du Québec moderne. L'artiste avait rejoint les Automatistes en 1947. Le peintre expose ces jours-ci, à 50 ans, à la galerie Gilles Corbeil. Marcelle Ferron avait quitté le Québec étouffant de 1952 pour y revenir dix ans plus tard. Sa peinture a été gestuelle.. Puis, la spontanéité a fait surgir des lumières. L'artiste a donc exploré la verrière. Les architectes lui ont fait des commandes pour le métro de Montréal et pour la cathédrale de Saskatoon, récemment, par exemples.

Mais Marcelle Ferron revient toujours à la peinture. Soeur de Madeleine et Jacques Ferron, les écrivains, elle a poursuivi son cheminement de peintre de façon exemplaire et généreuse jusqu'à ce jour.

L'artiste a accepté, cette semaine, dans une entrevue exclusive au DEVOIR, de témoigner de sa vie de peintre et de femme. »À 50 ans, nous a-t-elle dit, je commence à peindre ».

■

— *Quelle différence y a-t-il, pour vous, entre la verrière et la peinture?*

— « Cela m'amène à préciser une grande confusion de notre époque où une bonne partie de l'art actuel est décoratif. Je ne le dis pas de façon péjorative. Mais la verrière, c'est de l'art décoratif tandis que la peinture est porteuse de sens. Quand je fais une verrière, je dis que je joue, comme un enfant. Je joue un jeu sérieux, que je maîtrise. Cela me plaît, parce qu'il y a là aussi un aspect social: tu travailles pour le monde et c'est anonyme. Mais l'écriture des verrières me laisse pourtant insatisfaite. Quand tu travailles en architecture, tu es contrainte par l'environnement et tu utilises des éléments répétitifs: c'est de la décoration. Cela a ses qualités: c'est direct, cynétique et ça joue avec la lumière. Mais cela n'a rien à voir avec la peinture. Cela n'a pas la même charge de sens. La peinture, c'est la soeur de la poésie, pour moi. Tandis que l'art décoratif, c'est un poème sans mystère. C'est un jeu où tu profites de l'acquis. C'est très plaisant mais il n'y a pas d'inconnu. C'est très facile à décoder. C'est pourquoi l'art décoratif sécurise. »

— *Et, selon vous, l'art décoratif l'emporte, aujourd'hui?*

— « Des poètes, des peintres sont découragés et se demandent à quoi sert l'art aujourd'hui. Moi je leur dis que ça ne sert à rien, sinon à eux d'abord. Mais que l'art existe, c'est très important. C'est un facteur de liberté. Pour moi, il n'y a pas d'expression sans remettre en question la liberté et la gratuité qui y est liée. Et puis, si l'art n'existe plus, pourquoi, dans les dictatures, on met les artistes en prison? Parce qu'ils sont gênants, bien sûr. Et ceux qui disent que la peinture est morte, que la peinture est dépassée sont comme ceux qui diraient que la poésie n'existera plus! Peut-être, dans une société autoritaire où on aura fait un lavage de cerveau général! Il n'y aura plus de poète, c'est entendu! Mais je pense bien que même malgré cela il en restera toujours un! »

— *Quel est alors le rôle du peintre?*

— « Le peintre, c'est un historien. Qui écrit une histoire parallèle contre l'histoire académique. Les artistes écrivent des histoires parallèles qui sont la véritable histoire de leur époque. D'ailleurs, l'autre histoire, académique, il en reste à peine quelques témoins, plus tard. On sait ce que c'est, l'académisme: c'est décoratif, c'est répétitif, ça fonctionne avec des recettes, des systèmes, des grilles. Par exemple, un gars qui peint pendant vingt ans des maudites barres! Ça a beau être joli, c'est du domaine de l'art décoratif. Je n'ai rien contre. Mais il ne faut tout de même pas donner à César ce qui n'est pas à César! »

— *L'académisme, comme l'art décoratif, fonctionne dans du connu?*

— « Oui. En face de cela, tu te demandes ce que tu privilégies. Moi, comme peintre, je suis d'abord passée par le gestuel, pour m'en libérer. Ce que j'en ai gardé, c'est une conviction, une valeur: le tableau est toujours un inconnu. L'inconnu est nu. C'est d'ailleurs le titre d'un de mes tableaux. Et c'est, curieusement, le titre d'un poème qu'est en train d'écrire Gilles Hénault. D'ailleurs, tous les deux, nous appartenons à une certaine époque qui a pris position à divers niveaux pour défendre ces valeurs-là. Peindre, pour moi, ce n'est pas juste faire des barbots sur une toile. C'est beaucoup plus profond que ça. Et moi, je privilégie l'imaginaire. Qu'est-ce alors que la création? C'est une réponse à des âges différents. Tu ne peins pas à 30 ans comme à 50 ans.

Aujourd'hui, ma peinture n'est plus gestuelle. Le geste n'est plus l'écriture. Par contre, je privilégie la trace. Quand tu fais un trait, c'est une trace. La trace a toujours existé. Tu la retrouves dans les dessins d'enfants, dans ceux des malades mentaux... Il n'y a que l'homme complètement domestiqué qui n'ose plus laisser de trace. Mais, qu'il le veuille ou non, il en laissera toujours une... »

— *Que voulez-vous dire: « on ne peint pas à 30 ans comme à 50 ans »?*

— « Quand tu as 30 ans, t'es éternelle! C'est seulement à partir d'un certain âge que le temps prend sa dimension. Et c'est à partir d'un certain âge qu'on devient soi, qu'on sent sa propre identité et qu'on se débarrasse des influences. Moi, je dis: la mort éclaire la vie. Elle ne te rend pas morbide ni suicidaire. Au contraire. La mort donne à la vie une richesse, une fragilité aussi qui te rend beaucoup plus attentif. Avec l'âge, tu perds d'une main et tu gagnes de l'autre. À 50 ans, tu as perdu la puissance de travail de tes 30 ans, tu es obligée de ramasser tes forces, mais ça va s'approfondir: tu vas essayer de dire l'essentiel. Tu ne peins pas avec la même vision du monde et de toi dans ce monde. Cette transformation est très importante dans la relation avec ton travail.

« Moi, à 50 ans, j'ai l'impression de commencer à peindre. Je suis sur un autre chemin. À 30-40 ans, j'étais à un carrefour. Et à 50 ans, j'ai choisi une route. Qui est beaucoup plus difficile. Mes valeurs changent. Par exemple, le tableau réussi, moi, ça ne m'intéresse pas en soi. Ce qui

compte, c'est le cheminement. Tu as autant de talent à 30 ans qu'à 50 ans. Le talent n'a pas d'âge, ni passeport, ni nationalité. Mais il se transforme. Et il change ta relation avec ton travail. À 30 ans, t'es content d'avoir réussi une grande tartine peinte d'instinct. À 50 ans, c'est le cheminement qui m'intéresse. Je ne vis pas non plus de la même façon qu'à 30 ans. Et peindre, c'est une manière d'être, de vivre ».

— *Être femme et peintre, est-ce plus facile aujourd'hui qu'en 1948?*

— « Moi, être femme, être peintre, cela ne m'a jamais posé de problème. Grâce à mon éducation, d'abord. Mon

«Le peintre, c'est un historien, qui écrit une histoire parallèle contre l'histoire académique.»

père a donné la même éducation aux filles qu'aux gars. Il avait les mêmes exigences. La fille chez-nous n'était pas l'être faible, surprotégée, juste bonne à faire du tricot! Tout ce qu'on faisait était à l'égalité des gars, avec les mêmes exigences, les mêmes libertés. Moi, je ne me suis jamais considérée comme un être faible. Je suis vulnérable comme tous les êtres un peu sensibles sont extrêmement vulnérables. La vulnérabilité, ce n'est pas attaché à mon sexe mais à mon être. Comme la tienne. Comme peut-être celle de tous mes amis: moi, j'aime les êtres qui ont cette vulnérabilité. Parce que c'est peut-être ce qui rend sensible, compréhensif, ce qui donne des ouvertures.

« Comme peintre, je n'ai jamais vu la critique considérer Rita Letendre, Lise Gervais ou moi comme des êtres à part. Je n'ai jamais senti de ségrégation. Mais en Europe, cependant, je me suis aperçue qu'une femme, à talent égal, avait beaucoup moins de facilité qu'un homme. En France, tu commences à être intéressante comme artiste quand la « femme » devient secondaire et que c'est « l'artiste » qui prime. C'est sûr qu'à 50 ans t'es plus une « artiste » qu'une « femme »! Là, ça marche!

«Il n'y a que l'homme complètement domestiqué qui n'ose plus laisser de trace.»

Pour toutes mes amies qui ont atteint une certaine notoriété en Europe, cela a commencé à 50 ans, pas avant. En Europe, il y a, c'est vrai, une plus grande population de grands artistes. Alors, on attend que tu vieillisses, comme le vin: on t'achèteras quand tu seras un bon cru! Ici, au Québec, c'est plus sympathique. Le public est beaucoup moins conditionné par les modes. Il est plus attentif, il ose aimer! »

— *Comment expliquez-vous que le Québec d'aujourd'hui fait de plus en plus référence au manifeste « Refus global »?*

— « Prenons les étudiants, qui lisent *Refus global*. D'abord, ils te regardent! Le manifeste, c'était en 1948! Ils pensent que t'es une espèce de dinosaure! Puis, ils le lisent. Après cela, ils te parlent et te disent: « Comme c'est étrange, on a beaucoup de parenté, d'affinités, c'est intéressant, ce que tu dis. T'es correcte, toi! » Moi, je leurs réponds qu'il y a une différence. Moi, à leur âge, à 20 ans, je n'avais pas de « père spirituel ». On n'avait pas de passé. Tout notre art était complètement emprunté. À notre époque, on était coupé de notre passé comme de notre culture. Je ne connaissais pas Légaré, je n'avais pas lu Gabrielle Roy.

Nous, quand on a tiré sur la nappe, il n'y avait rien sur la table! C'est peut-être pourquoi on a pu se situer d'un bond au niveau de la recherche picturale qui existait en France. Autrement, c'était impensable. Tandis que les jeunes qui relisent *Refus global,* pour eux c'est leur passé. Ils acceptent tout d'un coup d'avoir un père. Parce qu'ils se cherchent un passé. Et qui dit recherche dit identité. Cela va avec tout le mouvement du Québec actuellement. »

— *Borduas a vraiment été un « père spirituel »...*

— « Oui. Il nous a tous faits. Moi, j'étais la plus jeune. Quand Riopelle a rencontré Borduas, il faisait des petits paysages. Moi, je faisais des grandes femmes symboliques, très morbides. Borduas m'a dit: « Vos cimetières, c'est de la peinture mais vos bonnes-femmes, c'est de la littérature! » Je le reconnais: Borduas a été mon maître. Dans le vrai sens du mot. Il m'a appris à « voir » la peinture. Tout le temps que j'avais passé aux Beaux-arts, je n'avais strictement rien « vu ». J'étais aveugle. »

— *Il vous a montré à lire une époque...*

— « Tout se tenait. Apprendre à lire la peinture, à décoder, cela t'apprend à avoir un autre regard sur la société. C'est ce qu'on ne nous a pas pardonné: tout à coup, ce regard-là! On s'est mis à regar-

der ce qui se passait dans la vie. Et comme on avait appris à voir un peu mieux, on a vu. C'est tout. C'est global, ça.

— *On dit que le Québec moderne commence avec Borduas, les Automatistes dont vous avez fait partie et « Refus global » que vous avez signé. Comment vous sentez-vous, comme référence?*

« Cela ne me gêne pas du tout. C'est de l'histoire. Moi, je ne suis plus dans l'histoire. J'appartiens au présent. Pour moi, Borduas, c'est le passé. C'est ce qui m'a formée, c'est ce qui m'a aidée à prendre conscience, c'est ce qui m'a aidée à partir pour la France en 1952. Parce qu'à l'époque, on était obligés de partir. Au lieu de me suicider. Borduas m'a fait prendre un autre carrefour.

« C'est sûr qu'il y a dans *Refus global* des valeurs stimulantes pour les jeunes. Et il y a toujours l'homme qui témoigne pour la liberté. Pour une certaine forme de liberté. Pour un maximum de liberté possible. Pour avoir le choix. Pour ne pas accepter de vivre sous la peur, sous l'autorité, sous la dictature. Les dictatures peuvent régner par la terreur, il y a toujours eu des témoins pour lutter. C'est ça, la liberté. Et que Borduas l'ait dit avec énormément de courage à l'époque, avec une certaine maladresse mais qui est extrêmement émouvante, moi je dis que c'est un être de très grande qualité. C'est sans doute pourquoi les jeunes aujourd'hui le reconnaissent et le choisissent comme « père ».

« Borduas a refait toute la trajectoire du Québec. Il est parti des églises. Peintre d'église, avec son vieux maître qu'il respectait et à qui il a toujours donné le crédit en disant: « Je dois tout à Ozias Leduc ». De là, reconnaissant ce père, il a rattrapé un temps énorme. Évidemment, il s'est élevé contre ceux qui blo-

quaient cette conscience. Avec une certaine violence. Mais, au fond, ce n'est pas violent, *Refus global*. D'ailleurs, ce n'est pas un refus, c'est le contraire. *Refus global*, c'est un Oui. C'est peut-être cela que les jeunes voient aujourd'hui. »

— *Revenons en 1948. André Breton avait signalé en France l'existence de Borduas et des Automatistes au Québec. Quels étaient vos liens avec le surréalisme, comme peintres?*

pour nous la peinture surréaliste était « littéraire ».

—*Et vous, Marcelle Ferron, comme peintre, comment répondez-vous aujourd'hui de votre exploration de l'Imaginaire?*

—« L'imaginaire, c'est en mouvement. C'est très curieux, le fait de peindre. Une image naît. Tu la reconnais ou tu ne la reconnais pas. Et tu peux passer à côté. Moi, il y a beaucoup de tableaux que je détruis, je ne sais pas pourquoi. Et chaque tableau a son

«Nous, quand on a tiré sur la nappe, il n'y avait rien sur la table!»

« Notre influence du surréalisme est littéraire. C'est la poésie et les écrits surréalistes qui nous ont libérés sur le plan intellectuel. Mais il n'y a aucune relation entre la peinture surréaliste et nous. Nous étions des bons vrais petits paysans solides. Avec une intuition très puissante. C'était là notre force. Mais la peinture surréaliste: non. Je me souviens des dessins de Matisse: cela, c'était dans un type d'espace qui me concernait, qui nous concernait. Notre nourriture, c'était les livres surréalistes, qu'on achetait sous le comptoir. En musique, notre nourriture, c'était Varèse, qui nous allait comme un gant. Et Stravinsky, qui avait cependant été hué à Montréal. Nous écoutions aussi de la musique africaine qui utilisait les battements du coeur comme rythme fondamental. Mais

authenticité, sa personnalité. Moi, je ne peins pas deux tableaux pareils: je mourrais d'ennui! Alors, cet imaginaire, c'est un ensemble, qui tient à tellement de facteurs inconnus. T'as pas de temps à perdre à l'analyser. L'important, c'est ta relation avec lui. Cette image qui naît, tu la reconnais et tu exiges d'elle. Jusqu'à aller la détruire. À un moment donné, sans savoir pourquoi, tu arrêtes le tableau. Et si tu le poursuis sans arrêt, tu le menaces de destruction. Mais pourquoi l'arrêtes-tu? Parce qu'il est rendu à sa grosseur, comme un individu. Tu ne peux plus lui faire dire autre chose que ce qui est là. Parce qu'il a ses limites, son organisation, sa coloration, ses plans, ses relations... Alors, à un moment donné, c'est fini: tu ne peux plus l'amener plus loin.

« Donc, moi, ce qui m'intéresse, ce n'est pas le tableau, c'est le cheminement. Il y a là les bons et les moins bons tableaux. C'est très fragile et ça n'a rien à voir avec les époques, quand on parle d'imaginaire. Il y a les époques où le diable était dans ta cabane pour ta vie personnelle et disait: « Que ta peinture est joyeuse! Quelle vie! » Alors, tu ne te poses plus de question! Non. Ce n'est pas intéressant cela. Parce que la vie c'est une chose et la peinture, c'est une autre vie. L'imaginaire, pour moi, est plus réel que la vie.

« Un tableau, c'est plus réel que la vie. Bien sûr, ma peinture peut être influencée par le pays. Moi, je suis un paysagiste abstrait, au fond. Il n'y a pas de référence au paysage. Le propos plastique n'est pas du tout paysagé. Il n'y a pas de perspective, les plans sont plus serrés, on peut toucher l'espace. Mais c'est certain qu'il y a une énorme influence du monde où l'on vit, de l'espace où l'on vit. C'est sûr, tu ne peins pas dans la jungle comme tu peins ici avec ces changements de couleurs, de lumières, avec ces affrontements. L'automne, un sapin noir sur un plan blanc: cela a de la puissance. C'est certain que ce qui peut sembler violent est tendre, pour moi. C'est inné. Tu ne peux pas t'en débarrasser. Cela fait partie de ta culture profonde. Cela ne s'analyse pas. Tu baignes là-dedans. C'est cette appartenance qui est très profonde. Tu ne peux pas peindre dans la lumière de l'Île-de-France!

« Mais on a beau dire, on ne sait pas ce que c'est que la création. Tout le monde a un imaginaire. Chacun a le sien. Avec lequel il ne va pas nécessairement construire un tableau ou de la musique. Mais il va rêver. Il va construire un bon repas, se promener, ou raconter (chez les conteurs, il y a une création). Alors, qu'est-ce que la création? On ne connaît même pas encore l'utilité du rêve dans le sommeil, disait récemment un neurologue éminent!

« Par contre, l'art, ce n'est pas la folie! L'art, c'est absolument le contraire de la schizophrénie. L'artiste n'est pas un fou inspiré. Pas plus qu'il n'est le commerce qu'on en fait aujourd'hui. L'artiste, je crois, sera toujours un marginal. Moi, je me considère comme marginale...

« Pour moi, la vie, ce n'est pas une ligne droite mais des courbes qui tracent — comme dirait mon père: « une directive qui se déroule ». La vie est en spirale, pour moi. L'approche de la peinture, c'est aussi la spirale. Dans l'évolution du tableau, tout est possible. Des fois, ça peut tourner d'un coup. Tu ne sais pas pourquoi mais il faut que tu le laisses tourner. En faisant le tableau, le peintre est le maître et lui, l'esclave. Mais après, tu es l'esclave et le tableau est le maître. C'est un jeu entre les deux. Comme avec un de tes enfants: il te ressemble mais il a son identité. »

interview

Selon Marcelle Ferron, nos écoles de Beaux-arts préparent mal les artistes

par Régis Tremblay

Les artistes québécois sont mal préparés à entrer sur l'important marché de l'art intégré à l'architecture, parce que nos écoles de beaux-arts négligent la formation pratique des étudiants. L'artiste ne vit pas que de jolies considérations sur l'art, mais surtout de la maîtrise de matières aussi concrètes que le bois, le métal ou le verre.

Ce point de vue est celui de Marcelle Ferron, l'une des artistes les plus reconnues dans le domaine de l'art intégré à l'architecture, au Québec. Ses verrières embellissent des stations de métro, des écoles, des palais de justice, etc.

Avec la généralisation de la fameuse politique du gouvernement québécois de consacrer à l'art 1 pour 100 du coût de construction d'un nouvel édifice public, l'art architectural est devenu un champ d'action extrêmement important. D'autant plus que le secteur privé suit aussi le mouvement. Malheureusement, les artistes qui profitent de cette manne sont presque toujours les mêmes, et les jeunes, en particulier, n'arrivent pas à percer.

L'enseignement fautif

Marcelle Ferron, qui fut professeur d'architecture pendant trois ans, et professeur en arts visuels pendant douze ans, à l'université Laval, admet que l'enseignement de l'art au Québec a souffert de "graves défauts".

"On a perdu de vue trop facilement que l'artiste doit posséder une connaissance approfondie de ses matériaux de construction. On a joué à l'ange, au lieu d'admettre que l'artiste est, en quelque sorte, un ouvrier de la construction. Nos jeunes artistes sont ainsi dépossédés d'un véritable langage. Avec le résultat qu'ils se retrouvent sur des voies de garage. On commence à se rendre compte de cette erreur, mais avec 15 ans de retard sur le reste de l'Amérique."

Ce son de cloche, Marcelle Ferron me le fait entendre dans le brouhaha d'un goûter du Cercle d'études et de conférences de Québec, au Parc de l'Artillerie. C'est la fin d'un après-midi-causerie consacré à l'intégration de l'art à l'architecture, et nous arrivons difficilement à nous isoler des dames du cercle, qui veulent toutes glisser un mot gentil à Marcelle Ferron. Enfin, nous trouvons un petit coin dans la cuisine.

Une bête qui a besoin de couleurs

"Il n'y a pas si longtemps que l'on a redécouvert que l'architecture n'a pas à se passer des autres arts, déclare-t-elle. Evidemment, il y a eu cette période récente de l'architecture dite fonctionnelle, qui n'avait rien de rigolo. Mais on a dû se rendre à l'idée que l'homme est une bête qui a besoin de couleurs et de fleurs."

L'architecte et l'artiste, donc, sont nés pour faire bon ménage. On rencontre bien des architectes qui veulent tout faire eux-mêmes, y compris des interventions sculpturales ou pecturales. "Je me méfie de ceux-là, dit Marcelle Ferron. Un architecte ne doit pas s'imaginer qu'il est tout."

En ce domaine, la vaste expérience de Marcelle Ferron lui inspire trois suggestions majeures. Premièrement, elle voudrait que les concours pour l'obtention des grands projets d'art architecturaux soient anonymes, pour éviter certaines manigances. A ce propos, elle cite l'Italie où de grands concours sont "incommunicado".

Deuxièmement, elle voudrait que le dixième du budget alloué au gagnant d'un concours soit accordé à seule fin d'élaborer plusieurs hypothèses.

Troisièmement, elle réclame une collaboration plus étroite de la part de l'architecte. C'est ainsi que les différentes hypothèses seraient discutées avec lui, qui communiquerait pour sa part ses plans à l'artiste. Donc, un meilleur échange dans les deux sens.

Les formes qui pensent

Bien sûr, malgré le fait que Marcelle Ferron souhaite une formation plus solide et plus réaliste de l'artiste, elle admet qu'il aura toujours besoin des indications de l'architecte, afin de mieux prévoir les coûts de production de l'oeuvre d'art intégrée. "L'artiste ne sera jamais un comptable", admet-elle.

Tout cela ne doit pas se faire au détriment de la liberté d'expression de l'artiste, bien entendu. Si Marcelle Ferron s'est vue quelquefois imposer certaines entraves par l'architecte, ses meilleures réalisations, en tant que verrier, le furent lorsqu'on lui laissa toute latitude: la station de métro du Champ-de-Mars, de l'architecte Necklevitz, la station Vendôme, de M. Mercure, le palais de justice de Granby, de M. Breton....

Ces "grandes formes en couleurs qui pensent", comme Marcelle Ferron nomme ses verrières, ne sont pourtant pas son mode d'expression préféré. Lorsque je lui demande quel serait son choix si, par impossible, elle avait à choisir entre le verre et la peinture, elle répond avec enthousiasme:

"La peinture! C'est le grand maître! C'est un art plus spirituel, plus rigoureux, il n'y a pas d'échappatoire, comme pour le verre..."

Insatisfaite

"Au vrai, enchaîne-t-elle, mes verrières me laissent insatisfaite. Je les considère comme de l'art décoratif pour ces musées publics que sont les grands édifices. Mais je trouve cela anonyme. C'est tout le contraire de la peinture, qui est intimiste. Devant ma toile, je suis la seule responsable. Il n'y a pas d'interférence."

Celle qui signa le "Refus global" (ou le "Oui global"?) avec Borduas et les autres, en 1948, n'a pas cessé de peindre. Passant du gestuel à un "tracisme" plus libre, Marcelle Ferron expose régulièrement les fruits de sa recherche. Présentement, elle fait la Galerie Corbeil, à Montréal.

Après m'avoir dit sa préférence pour son médium, cette grande petite dame de la peinture au Québec ajoute:

"J'aime mieux la peinture, mais il me faut aussi le verre. Il me faut tout!"

La Presse, le samedi 15 octobre 1983

MARCELLE FERRON, PRIX PAUL-ÉMILE BORDUAS

Une femme rebelle, de toutes les luttes

Marcelle Ferron, peintre et maître-verrier ne veillit pas. A 59 ans, elle est toujours aussi enthousiaste, dynamique, vive, ouverte, disponible et elle a encore ce même regard critique et lucide sur le monde qui l'entoure. En lui attribuant cette semaine le prix Borduas, le gouvernement québécois honorait bien sûr un de nos plus grands artistes, mais aussi une femme rebelle qui fut de toutes les luttes et qui n'en a jamais fait qu'à sa tête.

JOCELYNE LEPAGE

En signant le Refus global, en 1948, Mme Ferron avait promis de renoncer aux honneurs et à la gloire, mais c'est avec joie qu'elle accepte maintenant le prix Borduas, d'autant plus que Borduas était un de ses grands amis et qu'elle est la première femme à qui revient cet honneur.

Après tout, dit-elle, je n'ai pas couru après et il était temps qu'on le donne à une femme. Être aimé du public, ajoute-t-elle, c'est important». Mais elle signerait de nouveau un Refus global adapté à notre époque.

Marcelle Ferron n'a d'ailleurs pas renoncé à toute action politique, à la condition d'entendre politique au sens large, précise-t-elle, et elle s'intéresse de près au fonctionnement des institutions culturelles québécoises où tout

...tiste qui a un certain poids se doit d'intervenir, selon elle, pour maintenir le dynamisme dans ce secteur. C'est pour cette raison qu'elle s'est impliquée dans le conflit au Musée des beaux-arts et qu'elle suit de près ce qu'il adviendra du Musée d'art contemporain qui doit absolument, dit-elle, devenir un lieu ouvert aux jeunes artistes, à tout ce qui est vivant dans notre société. C'est pour cette raison également qu'elle participera, à compter de la semaine prochaine, à l'exposition féministe *Actuelles* qui se tiendra à la Place Ville-Marie, marquant ainsi son engagement (de toujours) pour la cause des femmes.

L'artiste, objet de consommation?

Mais pour Mme Ferron, le rôle des artistes dans la société a beaucoup changé depuis Refus global. «On nous considérait à l'époque comme des révolutionnaires, dit-elle, alors que nous étions seulement à l'heure. On avait osé être nous-mêmes et on s'est retrouvé à l'avant-garde, même par rapport à l'Europe. Aujourd'hui, ce n'est plus la même chose. Dans notre société de consommation, on s'est rendu compte que la culture avait des retombées économiques plus importantes que le sport et on parle aujourd'hui d'industrie culturelle. Les artistes sont devenus des objets de consommation. Malheur à ceux qui ne veulent pas collaborer. À Paris, ajoute-t-elle, les critiques d'art ont décidé récemment de devenir des managers d'artistes alors qu'à New York,

c'est le cas depuis longtemps». Mme Ferron s'inquiète de cette situation et d'une autre: l'énorme fossé entre les artistes contemporains et le public. Ces dernières années, dit-elle, le discours sur l'oeuvre a remplacé l'oeuvre, mais ce n'était qu'une mode. «C'est comme si on demandait à un musicien de faire de la musique sans émettre un son ou à un poète de parler sans utiliser les mots. Mais les jeunes artistes ont réagi, ajoute-t-elle, et cette mode est passée.»

Pionnière de l'intégration de l'art à l'architecture

Pionnière, au Québec, de l'intégration de l'art à l'architecture, Marcelle Ferron n'a guère chômé ces dernières années, même si elle a moins souvent fait parler d'elle dans les journaux. Des expositions à Toronto et chez Gilles Corbeil, à Montréal; des verrières pour le métro Vendôme, le Palais de justice de Granby, un édifice de Saskatoon, une charge d'enseignement à l'Université Laval, des conférences à Boston, Los Angeles, Paris. Elle exposera ses derniers tableaux la semaine prochaine chez Corbeil et prépare une verrière pour la Résidence Dorchester, un hôpital de convalescence. Elle participera l'an prochain, à Paris, à une grande exposition internationale de maîtres-verriers. Même si elle s'est manifestée en de nombreux endroits en Europe et aux États-Unis, Marcelle Ferron ne se considère pas comme une artiste internationale, un privilège qui n'est accordé qu'à de très rares peintres ou sculpteurs, dit-elle.

De ses 35 ans de carrière, Marcelle Ferron ne considère aucune période plus excitante qu'une autre. «Toutes les périodes furent excitantes, dit-elle, et celle que je vis l'est encore autant. En art, il n'y a jamais d'acquis réel. Si tu es vraiment vivant, tout est toujours à remettre en question. ...Bien sûr, ce que tu vis à 30 ans n'a rien à voir avec ce que tu vis à 50 ans. Chaque âge a ses richesses; on n'a pas les mêmes ressources, mais on en a d'autres».

Des ressources, Mme Ferron semble en avoir à revendre. «L'artiste en arts visuels, dit-elle, est toujours un rebelle, hostile à toutes les formes de dictature. C'est pour ça qu'il est toujours le premier a être mis en prison. Pourtant, il n'a pas de pouvoir réel, mais il n'est pas encadrable. Il représente la liberté et la gratuité et même si on lui coupait la tête, on ne pourrait jamais lui enlever ses rêves, comme le dit une légende chinoise». •

Marcelle Ferron

L'art sans filet

par Marie DELAGRAVE
(collaboration spéciale)

◆ **"Le peintre lyrique est comme un funambule qui danse sur une corde raide, sans filet pour le rescaper en cas de fausse manoeuvre..."**

En se définissant ainsi, la grande Marcelle Ferron divulgue tout le risque et de là tout l'intérêt que peut représenter pour elle l'acte de peindre, tableau après tableau, année après année. Voilà qui explique aussi sûrement pourquoi le regardeur, lui, suspend chaque fois son souffle, ébloui par cette performance à l'intérêt constamment renouvelé.

"Quand, bien modestement, tu regardes les tableaux que tu as faits pendant toutes ces années et que tu t'aperçois qu'il n'y en a pas deux identiques... C'est donc dire que le plaisir, il est de peindre; ce n'est vraiment qu'après coup que l'image apparaît", raconte Marcelle Ferron.

"L'artiste ne peut pas savoir d'avance ce qu'il va faire — à moins d'appartenir à une toute autre culture que la nôtre. A Bali par exemple, les gens peignent un seul thème, le même depuis... l'éternité! Ils "brodent" alentour et finalement c'est la **qualité** de l'expression qui fait l'oeuvre. Donc ils peignent, mais avec un filet! Ils sont heureux, ils sont tranquilles; ils n'ont pas à imaginer. Mais moi, l'imaginaire, c'est justement ce qui m'attire, ce qui me fait vivre. Mon équilibre est de l'ordre de l'instable, et cela me plaît.

Le récipiendaire du prix Borduas (1983) en revient donc, d'une façon péremptoire, à son idée de funambule en équilibre dynamique, un funambule qui se permettrait d'improviser selon l'inspiration du moment. Avec cette expérience professionnelle remarquable, le peintre-acrobate doit avoir acquis une confiance extraordinaire en ses capacités et pourtant... il arrive à Marcelle Ferron de douter.

Angoisse

"J'ai fait un cauchemar cette nuit", raconte-t-elle le jour du vernissage de son exposition à la galerie Lacerte-Guimont. "J'ai rêvé... que je peignais, et c'était angoissant. Vous savez, il y a toujours un cadre très personnel aux choses que l'on fait et il en est de même pour cette exposition, que j'ai planifiée peu après la mort de mon frère, l'écrivain Jacques Ferron.

Cette mort a été un choc particulièrement dur pour moi et j'ai eu comme la sensation... que je n'arriverais plus à peindre.

"Peindre, ça implique tout l'être. Et il faut d'ailleurs une bonne dose de naïveté gratuite, pour être artiste — ou pour tout autre passion de cet ordre. Mais pour avoir le goût de peindre de cette façon-là, il faut **aussi** être en forme. Physiquement et moralement."

A 61 ans. dont 35 à oeuvrer·ac-
tivement dans le domaine de la
peinture. de l'architecture et de
l'enseignement au Québec. Marcelle
Ferron serait-elle lasse? Ou cette
réflexion à voix haute n'est-elle que
le signe naturel d'une remise en
question. d'une insatisfaction conti-
nuelle. attitude qui distingue le
peintre de cette envergure de celui
qui marque son époque? A voir les
récents tableaux de cette artiste.
qui ne sont nullement en perte de
vitesse comparativement à sa pro-
duction antérieure. cette dernière
option apparaît la plus appropriée.

Entrée dans l'histoire de l'art qué-
bécois en 1948. en cosignant le Re-
fus global aux côtés de Borduas,
Riopelle, Gauveau et Sullivan, Mar-
celle Ferron. justifie encore, en
1985. la validité de cette re-
connaissance.

INDEX DES NOMS DE PERSONNES

Table